序

「國立故宮博物院」立足台灣超過五十年，遠比它在中國大陸時期，任何一個地方的時間都更長久。民國三十八年研議組織條例，合併「中央博物院籌備處」和「故宮博物院」而成爲聯合管理處，由於當時環境與思潮，忽略中央博物院新學術的傳統，反而取用「故宮」之名，以致於世人不是將本院與北京故宮混淆，就是把本院視爲北京故宮博物院的餘脈。此一作繭自縛的模式，對本院發展所造成的束縛，直到今天仍然不易解開。

我是學歷史的人，不會刻意抹殺既存的歷史事實，也不會遺忘存在的歷史記憶。本院和北京故宮博物院的淵源，本書的「院史」及「大事記要」有清楚的交待；和中央博物院籌備處的關係，過去被忽略，現在應該重新審視。國立故宮博物院雖然有這兩個根源，但來台半個多世紀所形成的風格，它已具備足夠的條件，不依傍於任何單位。

自我來院任職，往往接到所謂兩岸故宮之關係的探詢，尤其是藏品權屬。中共主張本院的藏品應歸其所有，對這種意見我們有不同的看法。首先，本院藏品的來源不僅止於紫禁城的故宮，還來自中央博物院籌備處以及來台以後的購藏及捐贈。其次，即使是紫禁城故宮的舊物，按照故宮博物院的歷史，溥儀出宮後，成立的清室善後委員會是屬於中華民國的機構，爾後它的產權歸屬自其成立就爲中華民國所有。相對的，中華民國亦可對外宣傳北京故宮之文物爲其所有。這些都是涉及更高層的政治問題，當然不是博物院「守藏史」能夠決定的；但做爲守藏者的責任，我們對自己典藏的正當性也不會有任何懷疑。

歷史問題須要時間來解決；國立故宮博物院既然已經走出一條自己的路，世人的期待應該更具前瞻性。譬如把這一大筆人類文明資產好好發揮，使它對人類產生更具體的

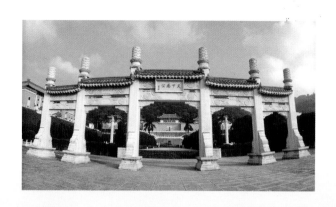

貢獻。這是本院同仁深切思考的課題。

　　本院藏品多為中華文物，因此過去往往強調它代表中華民族(或漢民族)文化的獨特性。世人當然會承認中華民族是世界上重要的民族，不過歷史上最偉大的人物，其所以偉大是在他的普世價值，而不是他的民族屬性。世人尊崇佛陀、耶穌或孔子不是在於他們的族群性，反而是在他們的於超越族群性。文化藝術亦應作如是觀，所以我乃提出：

　　　　真正的美是普世性的，
　　　　超越國家、民族或文化界限。

　　如果本院有真正偉大的藝術品（肯定是有的），它的價值應在於不分膚色，不論種族，不辨國籍的人都會喜愛，而非是供華人尋求自信而已。如果本院這類偉大的藝術品尚未廣泛地被世人接納，那才是本院同仁的責任。

　　經過將近一年的醞釀、籌劃，感謝本院同仁的支持，終於編纂這本國立故宮博物院簡介，我們期望能發掘本院藏品的普世之美，同時見證歷史上的人文薈萃。然而這些詮釋和本院全體同仁平常在各個工作崗位上的努力是息息相關的，故也對本院的職務有所介紹。全書分上下兩篇，上篇簡介業務，下篇解說藏品，各有撰稿人，分別標記在章節之末。全書執行編輯由劉玉芬、劉美玲女士負責，中文文字編輯林天人先生分勞，另有英、日文版，其翻譯分別請宋兆霖先生和李柏如先生總其成，最後由本人定稿。

杜正勝

九十年六月二十五日端午節
國立故宮博物院

普世之美　人文薈萃

國立故宮博物院巡禮

CONTENTS

 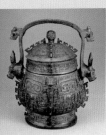

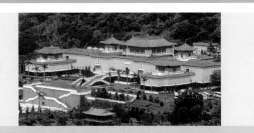

國立故宮博物院業務簡介

傳承與延續：本院簡史與概況

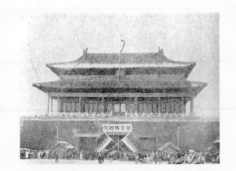

故宮博物院開幕時之神武門門樓

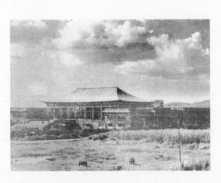

南京中山門中央博物院籌備處新建院廈

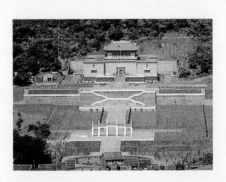

故宮台北外雙溪復建正館

簡史

　　談到國立故宮博物院的歷史，不但涉及北平的故宮博物院，及南京的中央博物院籌備處，更要從古物陳列所說起；因為後者後來劃歸於中央博物院。因此，中央博物院與北平故宮博物院是構成今日國立故宮博物院典藏的主要部分；另外一部分是來台以後的移交、購藏與捐贈。

　　清宮收藏，承襲自宋、元、明三朝宮廷，再加上清朝的收集，文物極為豐盛。中華民國成立，一直留住在紫禁城北部的內廷中。民國三年（1914）政府在紫禁城南部的外廷設立古物陳列所，並將前清熱河避暑山莊和瀋陽故宮的文物撥交該所。

　　民國初年軍閥混戰，直到民國十三年（1924）馮玉祥進駐北京，由於馮氏一向反對清室，乃命溥儀遷出紫禁城，設置「清室善後委員會」，聘任李煜瀛（石曾）為委員長。馮玉祥說：「此次到京，自愧未作一事，祇有驅逐溥儀，才真可以告訴天下後世的人，而無慚愧的。」溥儀留住紫禁城期間，流失文物難以數計，馮玉祥的「逼宮」行動，使得文物不致繼續流失，其功不可沒。

　　次年（1925）雙十節，故宮博物院正式成立，同時展開展覽；其下分轄古物、圖書兩館，圖書館又分圖書、文獻兩部。十七年（1928）六月，國民革命軍進入北京，國

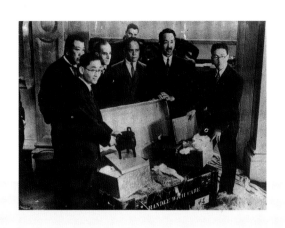

「倫敦中國藝術國際展覽會」借展文物
開箱紀念合影（左前為莊尚嚴科長、右
為傅振倫幹事、中左二為大衛德特派員）

民政府命易培基接管故宮。十月公佈「故宮博物院組織法」，故宮正式成為國民政府之下的一個機構，院下分設古物、圖書、文獻三館。

易培基任內，持續原有的查點文物及編目工作，加強文物展覽；同時進行刊物和專書的出版。到了民國二十五年（1936），出版品已多達數百種，這是故宮在中國大陸的黃金時代。

民國二十年（1931），九一八事變以後，中國北方局勢動盪，國民政府決定將故宮文物南遷。南運上海的文物共分五批，總計運出13,491箱，同時也附帶運出了分藏於古物陳列所、頤和園和國子監的文物6,066箱。二十三年（1934），政府任命馬衡為國立北平故宮博物院院長。二十四年（1935），故宮挑選精品，連同古物陳列所的文物，前往英國倫敦參加「中國藝術國際展覽會」。二十五年（1936）十二月，故宮又將存放上海的文物運至南京朝天宮新建的庫房存放。

二十六年（1937），七七事變爆發，故宮將八十隻鐵箱文物精品用輪船運往武漢，轉長沙、貴陽、安順，最後運往四川巴縣，這是一路。

其次上海戰事失利，南京故宮同仁搶運出文物16,000餘箱，包括古物陳列所和頤和園的，分別由水陸兩路撤離。水路首先經由長江運到漢口，接著運往宜昌，抵達重慶南北兩岸的倉庫，後又西運樂山。陸運撤離的文物用火車載運北上，再轉隴海鐵路西行，運抵陝西寶雞，又用卡車運往南鄭、褒城，最後抵達峨嵋。抗戰期間，故宮疏運到後方的文物因仍存放箱中，所以主要業務著重在維護，但其間仍展出五次，其中一次是前往蘇聯。

北京

寶雞
褒城
南鄭
峨嵋
樂山
南溪
昆明
宜昌
重慶
巴縣
貴陽
安順
漢口
長沙
南京
上海
台北
基隆
台中
霧峰

- - - - - 故宮博物院路線
———— 中央博物院路線

故宮文物歷次播遷路線示意圖

台中北溝文物陳列室外觀

國立故宮博物院的另一根源，是民國二十二年（1933）在南京成立的中央博物院籌備處，延聘中央研究院史語所長傅斯年兼主任，下設自然、人文、工藝三館。次年李濟接任籌備處主任。二十六年（1937）十一月，中博籌備處的文物箱件也水運西遷，首先運抵重慶。二十八年（1939）以後，又分別運往昆明、樂山，最後運抵四川南溪。戰亂中，中博籌備處仍進行對川康民族、舊式手工業、西北史地、彭山漢墓等考察和發掘的工作，成績卓著。

民國三十四年（1945）八月，日本投降；故宮先後將巴縣、峨嵋、樂山三地的文物集中到重慶，然後再運抵南京。中博籌備處的文物也全部運回南京，政府將古物陳列所撤銷，該所南遷的文物撥交中博籌備處。

三十七年（1948）秋，國共戰爭形勢逆轉，故宮和中央圖書館、中央研究院史語所、中博籌備處決定挑選文物精品運往台灣。該年年底，第一批文物箱件由海軍載運駛離南京，抵達基隆。次年，第二批文物由商船，第三批箱件仍由海軍載運。故宮運台文物共2,972箱，只是北平南遷箱件（13,491箱）的百分之二十二，但頗多精品。中博籌備處運台的有852箱，也多是精品。

運台圖書文物，政府成立國立中央博物圖書院館聯合管理處。聯管處將文物遷往台中縣霧峰鄉北溝新建的山邊庫房存放，又開鑿防空山洞。聯管處時期，進行對文物的抽查、清點；接著從事整理編目，先後編印了多種書籍，並有小型陳列室對外開放參觀。其間也曾挑選精品前往美國，先後在華盛頓國家美術館等五處展出，也參加過紐約「世界博覽會」。

由於北溝場地有限，交通不便，無法發揮博物館應有的功能，因而決定遷建新館；院址選定在台北近郊的外雙溪。五十四年（1965）新館興建完成，行政院頒佈「國立故宮博物院管理委員會臨時組織條例規程」，任命蔣復璁為院長。新館館舍定名為「中山博物院」，以紀念國父孫中山先生。

故宮遷來台北之後，陸續擴建數次，陳列空間逐漸擴大。五十七年（1968），又將圖書文獻從書畫組中劃分出來，使典藏文物單位由原來的古物、書畫兩組擴編為器物、書畫、圖書文獻三處。五十九年（1970），又在文獻處之下增設圖書館。其業務略舉大端：如對文物重新點檢、整理，詳細登錄；並且與其他機構進行合作交流。如六十年起協助台灣大學歷史研究所增設中國藝術史組，這是台大藝術史研究所

「中國古畫討論會」進行實況

至善園　松風閣

的前身。該組作育出許多藝術史研究人才，部分並在故宮任職。六十七年（1978），與國史館合作校注《清史稿》，後由國史館整理增訂出版爲《清史稿校注》。故宮也展開編輯和研究的工作，先後出版了多種期刊、專書、目錄，以及書畫、器物、善本古籍、清代文獻等書冊和裱裝畫軸、手卷等。故宮積極選派人員出國培訓、考察，及參與國際學術性活動。主辦數次國際性學術討論會，如五十九年（1970）的「中國古畫討論會」；挑選精品出國參展，在日本大阪的「萬國博覽會」和韓國漢城的「中國展覽會」，均大獲佳評。

蔣復璁任職十七年餘，至民國七十二年（1983）因病請辭，國民黨黨史會主委秦孝儀接任院長。七十三年（1984），故宮新建行政大樓啓用，器物、書畫與圖書文獻三處的文物大都移至新大樓地下兩層的庫房存放。正館陳列室加大，並作整體性的更新設計。庫房和展覽場所都建立恆溫、恆溼、防火、防潮、防震的措施以及二十四小時防盜的安全監控系統。七十四年（1985），故宮六十週年院慶，並舉行學術演講和討論會。七十六年（1987），故宮正式成爲行政院部會級的一級機關。此期間故宮接受「摩耶精舍」之捐贈，成立張大千先生紀念館；並且營建「至善園」，八十五年（1996）新建圖書文獻館落成。

故宮除延續以往的部分出版計劃之外，並陸續出版許多新的集刊、叢刊、專集、叢書、特展目錄等。如將原《故宮簡訊》改爲深入淺出通俗性的《故宮文物月刊》；《故宮季刊》更名爲《故宮學術季刊》，以強調其學術性。又如編輯《海外遺珍》，與台灣商務印書館合作出版《景印文淵閣四庫全書》，出版《故宮書畫圖錄》、《故宮藏畫大系》及《清代台灣文獻叢編》等。

七十八年（1989）七月，故宮開始進行文物總清點，到民國八十年（1991）五月結束；同年舉辦的「中國藝術文物討論會」，更爲盛事。

「中國藝術文物討論會」會場實景

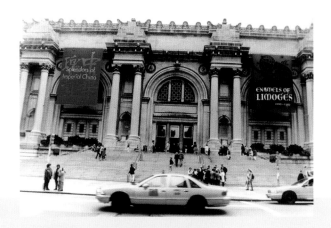

中華瑰寶美國巡迴展首站—紐約大都會博物館

民國八十年以後，故宮挑選文物出國展覽。例如，是年美國華府的「探險時代的藝術」大展、八十五年至八十六年（1996～1997）美國的「中華瑰寶」巡迴展覽、八十七年（1998）法國巴黎的「帝國的回憶」展覽。八十二年（1993），故宮開始與民間團體合作，借展西洋美術。例如，是年的「莫內及印象派畫作」特展；八十四年（1995）的「羅浮宮博物館珍藏名畫」特展；八十七年（1998）的「畢卡索的世界」特展。八十八年（1999）開始，借展大陸文物。例如，是年的「三星堆傳奇」特展；以及配合故宮「漢代文物大展」而商借的「馬王堆漢墓」和「南越王墓」的文物展覽。

八十九年（2000）五月，中央研究院院士杜正勝接任院長，以去政治化，回歸藝術文化本質經營國立故宮博物院，揭櫫本土、中華與世界兼具的多元文化觀，注重美的普世性，本乎人性，成就人文，不以國家民族之榮耀為限。一年來他積極推動學術研究，舉辦定期小型研討會，配合展覽推出學術討論會，如「文學與美術學術討論會」、「清代檔案與台灣史研究討論會」等，並邀請國內外學者專題演講。要求展覽深入淺出，以收教育之功效，舉辦「展前說明會」，邀請院內同仁、志工與中小學教師提出看法與建議。

為解決本院長期存在的參觀動線混亂、館外人車雜遝等問題，考慮台灣特殊地質條件下的防震設施，強調以科技方法維護文物，以及本院未來更長遠的發展，規劃「故宮新世紀」建設計劃，提報行政院，分為五個子計劃，針對展覽空間、館外交通、文物維護及分院之發展設立勾勒本院在二十一世紀發展的藍圖。

本院在新政府團隊中這一年來完成了兩項關係本院未來發展的基礎架構，一是大幅修訂「國立故宮博物院專業人員新進及升等審議作業要點」，以期人事透明，公開、公正、公平；其次推動「國立故宮博物院文物藝術發展基金收支管理及運用辦法」完成立法，成立基金委員會及其工作組織，並推出「故宮之友」與故宮認同卡等，引入企業經營的理念與工作方式。

此外還有《故宮學術季刊》改版，英文雙月刊改為半年刊，強化出版業務；在落實本土化與國際化展覽方面，如「李梅樹百年紀念特展」及「魔幻·達利特展」等，期望故宮與本土民眾結合，但又拉近與世界的距離。

（李天鳴）

正館大廳以觀眾與展覽為主軸重新規劃佈置

組織架構

民國七十五年（1986）訂定「國立故宮博物院組織條例」，隸屬於行政院，以

整理、保管、展出原國立北平故宮博院及國立中央博物院籌備處所藏之歷代古文物及藝術品，並加強對古代中國文物藝術品之徵集、研究、闡揚，以擴大社教功能。

爲設置宗旨；分設器物、書畫、圖書文獻三處，展覽、出版、登記三組，秘書、科技、管制、總務、會計、人事六室共十二個單位。

「器物處」下分設銅器、瓷器、玉器、珍玩四科，以分別保管、維護、研究及展陳、推廣各式文物與其背後蘊含的深厚文化藝術之美。

「書畫處」以卷、冊頁、軸式之歷代書畫典藏研究爲主，爲修護古代書畫文物而設有「裱畫室」。

「圖書文獻處」庋藏善本古籍、四庫全書、清宮檔案，亦設有「裱書室」以維修古書。八十四年（1995）闢建「圖書文獻館」，收集藝術、藝術史書籍，並供借閱善本和文獻檔案。

「登記組」登錄本院典藏文物之資料，所有文物的尺寸、型式、輕重、保存狀況及來龍去脈，都在登記組的「帳冊」中清楚載明。

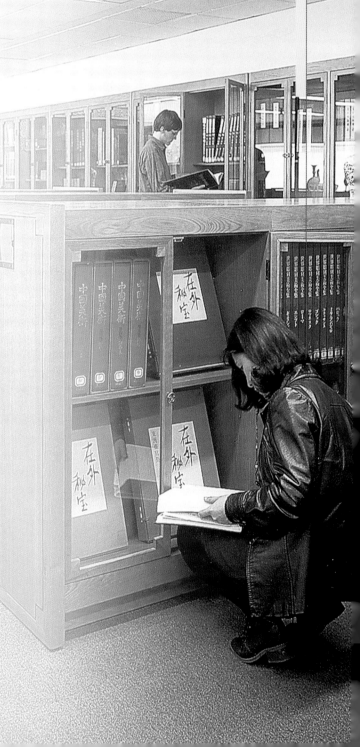

圖書文獻館閱覽室一景

展覽陳列室（大廳）

「展覽組」擔負教育推廣和展場美術設計，從院外、院內之展覽、語音導覽、義工培訓到「故宮通訊」的編印、活動的策畫，及民眾諮詢，均有所掌握。

「出版組」以出版本院圖錄、研究論著及推廣讀物為主。隨著科技之進步，除幻燈片、錄影帶外，亦與資訊中心合作開闢文物賞析的影音光碟。

秘書、總務、會計、人事（後又分出政風室），是各機關必設的單位，不須細說。「科技室」與「管制室」則是因應故宮文物的珍貴性與特殊性而設的。

「科技室」是本院在國內博物館界的特色，主要從事文物材質之分析、防護等研究，並維護古器物，其模型部門亦進行筆、墨、紙、硯、陶瓷、銅、竹、琺瑯、漆器等各式文物的仿製與研發，幫助了解古代的製作工序，俾深入古文物工藝之精粹所在。

「資訊中心」，以任務編組方式，負責推展文物管理資訊化發展之設計與開發。成立以來，逐步建構了全院公文電腦化和網際網路，並加入國科會「數位博物館」及數位典藏之大型計劃。

本院另設無給職的「指導委員」，聘請藝壇耆宿、學界專家、政府代表及社會賢達擔任委員，分設召集人、副召集人一名，不定期召開會議。

故宮博物院組織架構圖示

院長 ⋯⋯⋯⋯（指導委員會）

副院長　副院長

◎資訊中心　◎政風室　◎人事室　◎會計室　◎總務室　◎秘書室　◎管制室　◎科技室　◎出版組　◎展覽組　◎登記組　◎圖書文獻處　◎書畫處　◎器物處

至善園　蘭亭

至德園　有鳳來儀—楊英風先生雕塑

館舍園區

民國五十四年（1965）八月，台北外雙溪新館竣工，蔣中正總統題署「中山博物院」門額以紀念國父孫中山先生。同年十一月十二日正式揭幕。

新館為中國宮殿式建築，樓高四層，斗拱出踩、棟宇翬飛、綠瓦黃脊，後又經五十六年（1967）、五十八年（1969）兩次擴建，並於七十四年（1985）進行展場重新規畫整修，現在一、二、三層為展覽陳列空間，四樓為休憩茶座「三希堂」。

院區左側「至善園」七十三年（1984）動工；園內融合中國傳統園林理念，樓臺入畫，片石生情，小橋流水，靈沼曲徑，表現樸實悠閒的情趣。亭台樑柱，鏤刻古賢法書聯句，翰逸神飛，更增遊賞雅致。

院區右側畸零地闢建開放性庭園—「至德園」，園中曲橋池沼、小亭憑望。每逢秋夜清涼，桂馥荷香，迎風飄送，更令人神馳嚮往，久久不已。

附帶一提的是，民國七十二年（1983）五月，張大千先生的家屬將張大千生前的住所「摩耶精舍」，捐贈歸故宮管理；故宮因此成立「張大千先生紀念館」，供民眾申請參觀。館臨雙溪茅亭垂蔭，鶴鳴猿啼，書齋有張先生蠟像，更增幽情。（游國慶）

張大千先生書齋

文物的帳房：登記組的功能

本院藏品以中華文物為主，藏品多精華，素有中華文化寶庫之譽。

舊藏與新增

淪陷後運台文物，暫存台中霧峰北溝，直到民國五十四年（1965），兩院合併，在台北士林外雙溪新館開放展覽。兩院來台文物，計原故博部分，有器物46,100件，書畫5,526件，圖書文獻545,797冊件；原中博部分，有器物11,047件，書畫477件，圖書文獻38件，共計608,985件冊，堪稱數量龐大的中華民族文化資產。

故宮博物院現有典藏，除了上面原兩院文物外，還有部分來自後來的新增。途徑有接收別的機關移交本院、外界捐贈及收購等；其中以受贈和收購最重要。

早在來台前，北平故宮與中博兩院，即從事藏品的增添，如民國二十三年（1934），故宮收購甘肅定西縣稱鉤驛出土的新莽權、衡各一件；抗戰勝利後，接受郭葆昌家屬捐贈藏瓷、德國人楊寧史（Werner Jannings）捐贈商周銅器。中央博物院也先後收購了劉氏善齋、于氏雙劍簃、容氏頌齋的銅器，皆是舉世聞名的重寶。

北溝庫房文物箱件貯置情形

文物運送裝箱編號

清恭王府紫檀傢俱陳列室

在台復館後，對於補充藏品的工作也未曾中斷；民國五十八年（1969）訂定「國立故宮博物院藏品徵集辦法」實施，積極推動擴充典藏的工作，透過鼓勵民間公私捐贈、編列預算購買、接受外界寄存等方式，達到增加藏品的目的，收獲十分可觀。從五十六年（1967）起，至九十年（2001）十月止，增添器物、書畫、圖書文獻等文物，其中其它機關移交1,651件，受贈31,048件冊，收購11,913件冊，合計44,612件冊，對於豐富庋藏與展覽內容助益良多。

尤為難得的，這些徵集所得的藏品，其中不乏珍品名蹟，如清恭王府紫檀家具、北宋陳摶書聯、北宋蘇軾書黃州寒食詩卷、唐春雷古琴、春秋子犯編鐘、北魏以下歷代金銅佛像、唐玄宗禪地祇玉冊、南宋朱熹書易繫辭卷、古北方壁畫隨行菩薩、近代張大千畫廬山圖卷；而大量的史前玉器、陶器，商周銅器，以及清嘉慶至近代的名家書畫作品，都能彌補故宮原有收藏的斷層與欠缺。

藏品的類別、數量和登錄編號

本院收藏的文物，不僅數量龐大，而且品類繁雜，可分為銅器、瓷器、玉器、漆器、琺瑯器、雕刻、文具、錢幣、繪畫、法書、法帖、絲繡、成扇、印拓、善本書籍、清宮檔案文獻、滿蒙藏文文獻，以及包括法器、服飾、鼻煙壺在內的雜項等類別。其數量：

◎銅器－5,615件　　◎繪畫－5,153件

◎瓷器－25,248件　　◎法書－2,946件

◎玉器－11,445件　　◎法帖－1,208件

◎漆器－706件　　　◎絲繡－278件

◎琺瑯器－2,508件　◎成扇－1,629件

◎雕刻－373件　　　◎印拓－1件

◎善本書籍－176,107冊

◎文具－2,389件

◎清宮檔案文獻－386,649冊件

◎錢幣－6,952件

◎滿蒙藏文文獻－11,501件

◎雜項－12,889件

以上總計653,597件冊，為九十年（2001）十月底全院的典藏量。

博物館為便利藏品有效管理和使用，登錄與編號成為必要的工作。故宮博物院文物最早的編號方式，是按著宮殿個別為單位，給予「千字文」一字為代號，如皇帝居住的乾清宮給「天」，皇后居住的坤寧宮給「地」；然後登記宮殿內陳放的文物，順序再給予流水號。大家一定好奇想知道，編號「天」字第一號的東西，究竟是件什麼珍希異寶？誰都想不到竟是乾清宮內一個踏腳的木門墩，因為它是進門第一眼看到的東西，於是編為第一號。這套千字文編號，一直到故宮台北復館仍在延續使用。

然而本院另一根源中央博物院籌備處，編號方式係截然不同，以英文字母表示收藏單位，如以JW3005-38（蟠龍紋盤）而言，JW是人文館的代號，3005是器物的編號，而38是編目當年的民國年號。後來在台灣編號則改為T為代號，從1號起，再加上當年的年號，如102箱的「仙人不老鑑」，編號為T1-39等是。

民國六十六年（1977），鑒於運台兩院文物管理上，缺乏統一的制度，原來編號也已失去意義；於是研訂「國立故宮博物院藏品文物統一編號辦法」實施，完成一套藏品的新編號。每一文物的號碼，由中文三字、數字十一字組成，其包含的意義：第一中文字，代表該文物原藏機構或來源，如「故」為故宮博物院，「中」為中央博物院，「增」為新增加者，三者各自成系統。第二中文字，代表該文物的類別，依材質特性分銅器、瓷器、玉器、繪畫、法書等，共二十一類，取「銅」、「瓷」、「玉」、「畫」、「書」…等字為代表，每類自成編號單元。第三中文字，代表該文物經評鑑後的品等，以「甲」、「乙」、「丙」、「丁」代表四級。數字十一字中前二字，為每類文物內再分屬類的代號。次三字，為文物所屬時代的代號。末後六字，為文物所編流水號。以上編號，並印製號籤張貼藏品上，對於管理與運用數量浩繁的藏品，檢索十分清楚便捷。

藏品的清點

本院文物多次播遷，亦多次點查。最早的清點，為遜清溥儀出宮後，清室善後委員會接收宮中收藏，作過仔細的清查。其後，文物南運存放上海，於民國二十二年（1933），新任院長馬衡先生就職後，作了一次澈底的點查；點查工作持續到二十六年（1937）六月方告結束。此次點查編印的存滬文物清冊，極為重要，成為以後南運文物的原始清冊，考稽所有文物品名、數量、狀況的依據。

民國七十八年(1989)文物全面總清點工作實況

　　其次，兩院文物運台後，安頓於台中霧峰北溝期間，民國四十年（1951）六月成立兩院存台文物清點委員會，延聘學者、專家為委員，進行重編箱號、抽查箱內文物，工作一直到四十三年（1954）結束。這次清點也編製了一套「點查清冊」，成為存台兩院文物的原始清冊。

　　民國七十八年（1989），故宮建請行政院出面，委由故宮博物院管理委員會主辦，敦聘社會學者、專家四十餘人，組成委員小組執行，進行全院藏品文物的清點檢驗；歷時兩年餘，至八十年（1991）五月完竣。此次距離上次清點已經三十五年，於是利用此一機會，也完成了藏品文物登錄號籤張貼，文物建卡照片攝照，以及文物保存狀況的瞭解，對於藏品管理具有更進一步的意義。

庫房管理

　　本院藏品文物的管理，登錄屬於登記組，典藏屬於器物、書畫、圖書文獻三處。因此典藏庫房的管理與安全，三處列為首要工作。

　　故宮博物院從成立之初，對於貯存文物的庫房管理就很嚴格。當時人員進入庫房工作，訂有「出組」的辦法。所謂「出組」，就是為清理登記各宮中的文物，由參與工作的職員分配成組，每組包括有組長、事務記載、查報物品、物品登錄、寫票貼票等人員，甚至有軍警機關參加，同進同出，執行點查工作。這項「出組」措施，後來文物南運，雖因環境變遷沒有繼續使用，但已成為故宮的傳統，文物每到一地，都能依此精神訂定嚴格的庫房管理規則。

　　台北開館後，運用新的知識和科技，對於藏品庫房管理更加周密而完備。管理可以劃分兩方面：一是庫房門禁管制。根據院中所訂「國立故宮博物院古文物及藝術品管理辦法」，首列「文物庫房之管理」中，規定庫房開啟、關閉，由分持電腦鎖卡片和普通鎖鑰匙的職員二人、工友一人會同，配合電腦控制中心同時作業完成；進出的人員，需要填寫庫房日誌，並經電腦透過閉路電視錄影。開啟文物箱件，也須工作人員二人、工友二人在場；非關公務或經核准，外人不得進入庫房，包括院內同仁在內。二是庫房內部管理。入藏物品進入庫房，均須經過薰蒸殺菌處理。文物的放置，首重安全，採行箱貯和開架方式並用，放在特製的雙層鋼架上，具有支撐防震的作用；房內依文物性質設定一定的溫度和濕度及安裝新式的防火設備、防蟲設施等，使得庫房安全達到最高標準。（佘城）

器物的研究與展覽

器物藏品之研究

　　本院器物處分銅器、瓷器、玉器和珍玩四科，針對收藏品從事研究工作，並且擴及相關的問題。在銅器研究方面，結合近年來考古出土資料與傳統以來的金石學研究成果，基本上對商周時代家國重器的歷史文化意義有進一步的闡發；尤其在粢盛器、酒器、兵器方面的研究更受重視，並藉由這些銅器的研究，進而闡釋青銅藝術與商周文明的關係。歷來研究商周銅器，往往重視其銘文，即所謂的「金文」；除了文字學的意義，也是當時的第一手史料。院藏銅器中，如𪾢鐘（舊稱宗周鐘）、毛公鼎、散盤，以及新藏的子犯編鐘，因帶有數百字的銘文，對於西周和春秋歷史的瞭解，助益甚大。此外，歷代官私銅印一千六百多件與「鍍金銅器」七百餘件；前者因為是著錄與流傳得早，為皇室所收藏，在印學方面地位卓著，除了原已辨識的印文外，也新釋出不少文字。後者多是清代避暑山莊各處與京師前往避暑山莊途中行宮的道釋宗教禮器，是為了皇室成員精神生活的需要而專門製作的「七珍八寶」。

1999～2000 出版之《故宮藏瓷大系》

「院藏鈞窯瓷器特展」陳列室

　　故宮的宋元明清官窯瓷器收藏享譽國際，尤其是明清官窯瓷器，可謂品類齊全，是明清兩代官窯傳世品中最精華的部分。至於宋代官窯也是舉世矚目，其中汝官窯，更獨占鰲頭。歷年來同仁對於相關領域的研究，諸如宋代的官窯（脩內司官窯與郊壇下官窯）、汝窯、鈞窯、定窯等均頗富見地，並出版專書、專文。在明清官窯方面的研究，亦為學界所重。由於近年江西景德鎮瓷都，所發掘的明早期窯址，同仁基本上釐清與辨識院藏洪武、永樂之藏瓷，並對豐富的宣德官窯瓷器進行有系統的研究。除了以院藏官窯瓷器為基礎，對歷代官窯瓷器的器形變化、紋飾風格與燒造技術等進行系列研究外，更結合史料與實物，研究官窯瓷器的燒造原因與背景，對兩宋之際定窯、汝窯、官窯等十二世紀重要官方瓷器的燒造，提出一系列的推論。

　　本院舊藏玉器素負盛名，如新石器時代的鷹紋圭和人面紋圭、商代的鳥紋珮、漢代玉辟邪、唐玄宗玉冊、宋真宗玉冊等皆是。清代的翠玉白菜，不論男女老少，莫不嘖嘖稱奇。古玉研究雖然逾千年，原只是金石學的一小部分，旨在考證器名與功能。到了二十世紀，科學考古學提供了豐富的資料，故宮同仁除密切掌握考古發掘資料外，更查考史料文獻，綜合礦物學、人類學、天文學，研究玉器文化的內涵，為院藏古玉重新訂年，提出不少新的見解，其中如地域風格、氏族集團、藝術風格特徵等等。本院所藏清代玉器有來自異域的痕都斯坦玉，形制新穎精巧，雕琢削薄，與中國厚重的風格大異其趣。

　　珍玩科保管的文物最為龐雜，研究自然比較寬廣，多年來在元明清雕漆領域的分類研究已有一定的基礎。但因藏品類別所限，宋代以前的漆器研究受到一些限制；不過，根據科學考古出土資料，對於中國七千年的漆器製作工藝的發展史實，進行了初步的整理與歸納。琺瑯器至晚明成為珍玩之一，與宣德爐、成化瓷器、永樂漆器並列，清代皇室更喜愛琺瑯器，內廷處處陳設。本院琺瑯器的研究，基本上釐清了這種傳自域外的工藝在中國的發展情況，並根據紋飾風格、釉料變化、掐絲方式斷代分期，說明各期風格特徵。

「中華瑰寶」大都會博物館開箱作業

　　本院衣服裝飾物玉飾物有清朝以前遺留者，其餘幾乎皆為清代服飾，有些出自內廷工匠與宮娥之手，有些是封疆大吏的獻禮，也有邊疆少數民族的貢品，後二者往往由各地工匠製作，再上貢內廷。同仁對於珠寶飾物之質材與東珠的政治地位皆有論述；根據文獻與實物比對研究朝冠、頂戴（帽頂）、腰帶、朝珠、金約、領約的規制。器物處的法器項，質材複雜，主要是藏傳佛教文物。從製作來源言，可大分為「西藏作品」與「清宮作品」兩類，而以後者較夥，其製作主要目的或用以賞賜蒙藏領袖與廟宇，或宮中壽慶祝賀，或清宮內外佛堂的陳設與儀式。這些藏傳佛教的法器，一方面顯示西藏的宗教征服了滿州帝王，使其以虔誠的宗教心態下頒旨製作出如此精美法器；另一方面也顯示出清帝綏撫、懷柔蒙藏的政策。

　　宋代以來文士喜好談論、品評文房用具，明代中葉正德、嘉靖（十六世紀）以後，社會、經濟、政治皆有劇烈變動，生活品味的追求成為文人關心的課題，文房清玩成為風尚，帝王多受感染。清初康、雍、乾三帝莫不雅好文房清玩，器物處所收藏的筆、墨、硯等文具即多為清宮舊藏。乾隆四十三年（1778）編纂成的《西清硯譜》，留存故宮者有九十五方之多，其中的松花石硯，綠色和紫綠、黃綠交疊，馳名士林，除供御用外，也作為國交的禮物和籠絡統御臣下的利器。

　　此外，竹刻藝術及如意、鼻煙壺的研究，或據發掘新資料，或參考歷史文獻，基本已建立它的發展歷史。

大都會博物館「中華瑰寶」展覽設計工作實況

器物的展覽策劃與執行

除了從事研究，器物處同仁規劃展覽或因展覽進行深入的研究等，都是經常性的業務，因此展覽的策劃與執行即相當重要，其重要步驟有：

◎選定題目

故宮關於器物的展覽可分成常態展與特展；前者展期不限，多以通史式的方式展出，後者則是專題展覽。諸如商周青銅器、佛教雕塑藝術、宋元明清瓷器、歷代玉器、明清雕刻等都是常態展覽；至於金銅佛教供具、宋官窯、定窯白瓷、宣德官窯精華、環形玉器、清代仿古及畫意玉器等等都是特展。

在選題之前，首先必須瞭解院藏文物的特色與內容，無論藏品如何豐富的博物館，都有其弱點，故而在策劃藏品展覽之前，首要工作就是深入瞭解藏品，這也是博物研究人員的「基本功」之一。例如銅印、銅鏡、清宮琺瑯彩瓷、鈞窯、痕都斯坦玉器、松花石硯等，就是專門挑選院藏某類特別的文物從事深入的研究後，而推出的展覽。

◎開箱選件

器物的保管至今仍沿用播遷時的裝箱方式，多數文物都或層層包裹，或貯裝在囊匣中，故選定展題後即先瀏覽帳冊，預選一批可展文物，然後開箱選件。有些文物在開箱之前往往無法確定是否適合展出？有時亦有預選時未選入而開箱後發覺可展出者。

將可展文物自箱中提出後，再審視其細節，進一步進行文物細部的研究，例如銅器的范線、紋飾之比對，瓷器胎釉間的結合或支釘的大小，玉器的製作遺痕，琺瑯器掐絲的方法，硯台銘款或紋飾等，皆須根據實物進行比對，方能得出結論。

◎構思展示方式與撰寫展覽說明

文物的陳列不是僅直接放入陳列櫃中即可，有些文物無法自行站立，須為之量身訂做各式支架或座墩，參考陳列的空間，設計子題，使得文物之間能有機的組合。其組合方式相當多樣，或依時代先後，或照紋飾類別，或根據製作方法，或依據製作地域，林林總總，不一而足。常態展注重文物的發展系列，特展則顯示出主題的特色。

實物之外，要藉助各式新穎媒材以深入介紹文物特徵，例如藉著顯微放大照片的運用，說明新石器時代玉器紋飾的細部，或顯示瓷器釉面氣泡、青花鈷藍的鐵鏽斑以及窯變的狀況。以X光照相說明琺瑯器掐絲的高度，銅器器壁內的墊片或鏽層下的銘文，瓷器胎體的結構。製作器物模型或展示釉藥標本以說明器物製作的技術，以圖片輔助說明器物的功能，在器物底部放置反射鏡以說明其款識、製作工藝，以文物拓片說明銘款或細部紋飾，有時鈐蓋印文以充實陳列效果。

陳列櫃內裱布的材質與顏色、輔助媒材的裝裱方式與顏色皆須與文物相互配合，大小說明和品名片之尺寸、紙張亦注意與文物的和諧關係。

琺瑯多穆壺展出時固定作業

「故宮文物菁華百品展」台東文化中心文物清點作業

展覽的說明文字力求深入淺出，由於本院的國際性，向來所有的展覽說明幾多是中英文並列，希望既信、且達、又雅，此中所付出的心力無法以筆墨形容。

文物防震處理

　　台灣地處地震帶，如何防震、避震是文物陳列是必須考慮的課題；器物處同仁基於多年實物佈展經驗，依據文物不同的質材與特性已研發與使用十餘種防震、避震方式：

　　◆器物底部、足部及器蓋等用蠟加固，以防移動；座子、墊子亦加釘或線，或蠟固定，如銅器之弦紋鼎及鎏金釦、壺；瓷器之天球瓶等，多用此法。

　　◆底部小的器物，如瓷器的梅瓶類，腹內加放小沙包或小鉛粒袋穩定，以降低重心。

　　◆高大的陶器，如唐三彩天王像，另如漢代銅井上之吊桶，用細釣魚線牽繫穩固，釣魚線略具彈性，可緩衝地震之搖晃。

　　◆細長器物在背側加安支架繫牢，如弩機、漢彩繪陶馬、陶俑、象牙球等。

　　◆長筒形中空器物，如玉香筒、綠釉陶樓，內部用支柱撐立，使無搖晃之慮。

　　◆獨立櫃之底部添加重物，使不易移動。

　　◆有的可在圈足內加支撐，以軟膠貼片貼牢。

　　◆懸掛器以細線固定在架上，如玉器陳列室之「清·翡翠松鼠珮」。

　　◆按照器物的外形，特製木座或壓克力架（座），以為支撐，如「清·翠玉白菜」。

　　◆以釣魚線將器物縫綴穩定，如明清雕刻展覽櫃之用斜板陳列的臂擱、火鐮盒、摺扇等。

　　◆易腐朽的有機質文物則以細釘套細軟管固定，如歷代牙骨竹木雕器。

　　至於庫房典藏古物，平時即多封存在大鐵箱中，並用鋼架分層安放，地上全舖橡皮地板，減少失落滑跌之險。有些文物貯存於大鐵櫃中，也先以錦盒裝盛。

　　上述措施行之有年，新近九二一（1999）之全台大地震，雖中部集集震央為七·三級，台北四級地震時，本院展覽及典藏之全部古物絲毫無損。

未來的展望

　　博物館的古器物，斷年代及功用當參酌考古資料做為進一步研究的基礎，這種單項類器物在文化歷史中所佔的地位與意義才易揭曉。由於最近數十年來，中國考古學的發展，古器物學的知識突飛猛進，本院各類項器物之重編成為重要課題。

　　在展覽規劃方面，過去經常推出專題特展，今後除了繼續整理、規劃類似展覽外，各類文物間的整合工作有待加強，俾便策劃大型統合性的展覽。（嵇若昕）

書畫的典藏、策展與研究

「書畫處」依工作性質，可分「典藏」、「策展」、「研究」三方面來說明。

舊藏與新增

在進一步認識書畫處以前，相信大家首先想知道的，應該是故宮高達六十餘萬件的典藏品當中，書畫究竟佔居有多大比例？

從民國九十年（2001）一月的統計數字看，故宮庋藏的立軸、手卷、冊頁、單片、成扇等，合計共為9,539件；其中涵蓋了故宮博物院、中央博物院的舊藏，遷台後新購藏文物及各界捐贈的書畫等。但因當中包括了數量可觀的集冊；通常一冊中，至少有一、二十幅以上的小品，所以實際的作品總數，遠超出此數。

抗戰期間，故宮文物大舉南遷，最後雖然把大量的文物都運抵上海，不過民國三十七、八年（1948～1949）遷台前，淘汰贗品書畫，過濾次級品，因此來台的書畫，絕大部分屬於宮中舊藏的精選。

舉例來說，院藏的法書墨跡中，即有王羲之（321～379）「快雪時晴帖」、孫過庭（七世紀後半）「書譜」、顏真卿（709～785）「祭姪文稿」、僧懷素（725～785）「自敘帖」、黃庭堅（1045～1105）「自書松風閣詩」、米芾（1051～1107）「蜀素帖」等赫赫巨蹟。而名畫如范寬（約十一世紀）「谿山行旅圖」、郭熙（活動於十一世紀後期）「早春圖」（1072）、徽宗（1082～1135）「蠟梅山禽」、李唐（約1049～1130後）「萬壑松風圖」（1124）、夏圭（活動於1195～1264前後）「溪山清遠」等，都是研究中國繪畫史必讀的教材。

儘管如此，故宮書畫因源自清廷舊藏，仍難免有所偏重，無法概括藝術發展的各個層面。諸如明末遺民畫家、清中葉以後的近代名蹟；另早期如漢、魏、六朝的碑碣拓本等，均嫌不足。因此，為豐富典藏則有賴於購藏與民間的捐贈了。

在蒐購的文物裡，多為國寶級精品，如民國七十四年（1985）購得的蘇東坡（1036～1101）「寒食帖」，原為清宮舊物，八國聯軍時流入民間，輾轉為日方購得，戰後才又被國人購回。「寒食帖」素有「天下第一蘇東坡」的美譽，此物得以回歸故宮，確實是一樁「合浦珠還」的佳話。

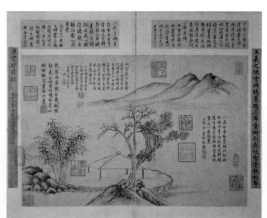

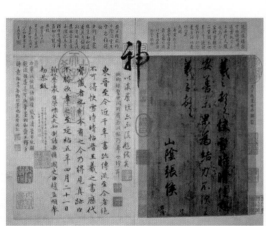

晉　王羲之　快雪時晴帖　冊　23×14.8公分

唐　懷素　自敘帖　卷　28.3×755公分　局部

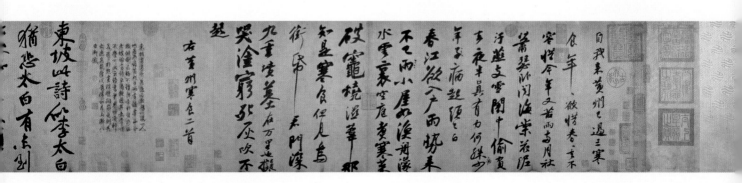

宋　蘇東坡　寒食帖　卷　34.2×199.5公分　局部　天下第一的蘇東坡真跡

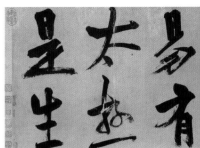

宋　朱熹　書易繫辭　冊　36.5×61.8公分　局部　林宗毅先生損贈

至於民間捐贈，以整批的居多。如李石曾、羅家倫、張群、王世杰、葉公超、林宗毅、何應欽、劉文騰、譚伯羽昆仲、黃君璧、張大千、吉星福、蔡辰男諸先生，均曾以所藏多件珍品贈與故宮。總計數十年間，故宮累聚受贈的書畫達1,892件。其中，如顏真卿「劉中使帖」、朱熹（1130～1200）「書易繫辭」等，是屬於早期的唐宋精品；另外石谿（1612～約1680）、八大山人（1626～1705）、石濤（1642～1707）等明末畫僧的作品，恰可彌補故宮收藏不足的缺憾。

清　石濤　自寫種松圖小照　卷　40.3×170公分　局部
羅家倫先生張維楨夫人捐贈　明末遺民畫家的代表

捐贈之外，故宮並訂有託管和寄存辦法。此類作品最大宗者，首推林柏壽的「蘭千山館」和溥心畬的「寒玉堂」，數量俱高達數百件。對於這類作品，故宮仍竭盡心力保存，不僅編印圖錄，同時舉辦大規模的特展。

書畫處的庫房在地下室，溫、溼度適中，完全杜絕蟲害；而且訂定規章縝密地管制人員的進出。同時為了避免弄污和擠壓，所有的卷軸，均量製的布套，分別放入木箱中固定的隔層。因此無論是展前提件或展後歸位，典藏人員必須細心地為它們穿脫布套，這些動作常被戲稱為「穿衣」和「脫衣」。

展前選件初步釐定之後，負責典藏的同仁援例先調閱作品，詳細檢查保存狀況。凡有摺痕、損傷，立刻交付裱畫室維修。若展品無法在短期內完成修護，則另外改選替代的作品。

策展

外界經常詢問：「故宮的書畫展覽，到底是由誰來完成的？負責部門是不是叫做展覽組呢？」事實上，若用現代流行的術語來說，這些所謂「幕後策展」的任務，都是由書畫處主持的。策展的工作內容，涵蓋展品選件、撰寫說明文字、製作中英文卡片、展品佈置，甚至於編輯展覽圖錄等。

在故宮大量的收藏中，書畫作品堪稱最「嬌貴」的文物。因為中國的書畫，通常不是用紙張，便是用絹來書寫或描繪。但無論紙、絹本身或者附著在它表面的顏料，長期暴露在空氣、光線中，脆弱的質地及顏料，易於老化。因此，故宮書畫的展覽，以不超過三個月為期限；而亮相過的作品，須間隔一年半以上，才再度露面。目的在於讓藏品輪流替換，以達到維護古物的作用。

目前書畫處每一檔的展件，約一百幅；因此，每年觀眾能藉各種專題展中，欣賞到四百餘件珍品，並逐步建立起對中國書畫發展的瞭解。試以兩項大型特展說明：

◎書畫菁華特展

民國七十三年（1984）開始，書畫處為了落實護持國寶的理念，特別從近萬的典藏品當中，挑選二十件名跡，訂出「限定展出」與「限定提件」的嚴格要求。這批名作只允許在氣候最佳的十月十日至十一月二十日間，展出四十二天，展覽定名為「書畫菁華特展」。八十一年（1992）及八十四年（1995），兩度增選，目前限展總數為七十件，採取輪流展覽的方式，每年陳列二十件，俾使「限展菁華」獲得充分的休息。

唐人 宮樂圖 軸 48.7×69.5公分
晚唐仕女畫的典型之作

限展書畫的評選標準有：

◆時代久遠。必須為宋、元，或者更早的作品，如唐人「宮樂圖」、五代趙幹（活動於960～975）「江行初雪圖」等，即屬此類。

◆富有時代特殊意義的名家巨製。諸如晉王羲之「快雪時晴帖」、唐孫過庭「書譜」、北宋范寬「谿山行旅圖」、北宋郭熙「早春圖」、元黃公望（1269～1355）「富春山居圖」等。

◆作者、時代雖疑為偽託，但作品本身深具藝術價值，亦在評選之列。此類作品包括傳為閻立本（？～673）的「蕭翼賺蘭亭」、傳為五代董源（活動於930～960）的「洞天山堂」，以及傳為五代人的「秋林群鹿」、「丹楓呦鹿」等。

◆絹紙舊有的折痕或顏色剝損嚴重，亟需加強保護的作品。如宋徽宗「池塘秋晚圖」、李唐「萬壑松風」、元高克恭（1248～1310）「雲橫秀嶺」、王淵（十三世紀）「松亭會友圖」等。

以上所舉的限展名作，都屬於掛軸或手卷形式；因為卷、軸在展開和收捲之際，易生折痕，加速老化。保存辦法，唯有儘量少展收為宜。至於冊頁，由於裝裱方式較利於保存，所以還沒需要列入限展的急迫性。

雖然限展的規定嚴格，觀眾無法隨時得見名跡；但這確實是讓寶貴文化遺產既能發揮展出功能，又得以永續流傳的不得已措施。

◎宋代書畫冊頁名品特展

歷代帝王對於書畫的喜好與獎勵，宋代首推第一。北宋末，徽宗設立翰林圖畫院和畫學，廣集天下繪畫名手，各依才藝高下，授予待詔、祇候等不同的職位。南宋初，高宗（1107～1187）同樣雅好書畫，畫院益興。畫院眾工每回作畫，必定先呈上草稿，御覽認可後，才正式勾勒填彩，故作品莫不精緻絕倫。宋代帝王又多方蒐羅法書、名畫，一時御府收藏之富，達到空前盛況。此一時期，稱得上是中國書畫發展史的黃金時代。

故宮庋藏的宋代書畫冊頁，非但保存狀況良好，而且數量之多與品質之精，均為其他博物館所不及。民國八十四年（1995）十月，為了慶祝故宮博物院成立七十週年，書畫處特別推出「宋代書畫冊頁名品特展」，同時編印展覽專刊，輯錄書畫處同仁對展品和相關課題的研究成果，頗受到觀眾的熱烈迴響。自此，更確立了書畫處以研究搭配展覽，二者並重的策展方針。

清　院本　清明上河圖　卷　35.6×1152.8公分　局部　故宮最受觀眾歡迎的風俗畫

◎中、小型書畫展

除了大規模特展外，書畫處還有多項展覽，是同仁獨立策畫的中、小型展覽。若說大型特展是偶爾端出來的珍饌，那麼，中、小型展才是書畫處平素調理的主菜吧。試歸納其類別，介紹如下：

◆為因應特殊節慶而策劃的專題。如配合端午節的「畫裡鍾馗」、慶祝婦幼節的「嬰戲圖」及為搭配清明節，而特別選展「清明上河圖」等。

◆與季節、氣候相關的展覽，則可舉「春夏秋冬四景」和「節令圖」為例。

◆以動物、植物，甚至礦物為題的，有「畫馬」、「畫牛」、「畫猿」、「草蟲」、「珍禽」、「牡丹」、「畫梅」、「畫荷」、「奇石」等多項。

◆與建築、造園攸關的，則有「宮室樓閣」、「界畫」、「園林」等名目。

◆探討繪畫技法者，「墨法」、「皴法」、「描法」、「青綠山水」等，均屬此型。

◆分析書風沿革者，包括了「楷書」、「行書」、「草書」、「碑帖」等展項。

◆以不同形式的人物命題者，曾陸續推出過「仕女」、「道教」、「觀音」、「羅漢」等。

◆結合文學與繪畫者，亦有「淵明逸致」、「赤壁賦」二例。

至於以書畫家個人或以流派為軸心的展覽，更不勝枚舉。早期在六○到八○年代，如「元四家」、「吳派九十年展」、「變形主義畫家展」等，極具代表；近十年間，則涵蓋了「董其昌」、「王寵」、「陸治」、「王原祁」、「惲壽平」、「戴進」、「唐寅」、「仇英」、「郎世寧」等多家的特展。

上述展覽，大多印製有展覽專輯，因此縱使展覽期間未能親睹，同樣可以透過這些精印的圖錄，針對各項主題，享受紙上臥遊的樂趣或進行深入的學術研究。

◎海外借展

　　故宮遷台後，基於古物的安全考量，暫時中斷了與國外博物館的文物交流。直到民國八十年（1991），台灣與美國達成共識，排除政治因素，純就藝術交流，故宮文物才得順利參與華盛頓國家藝廊（The National Gallery of Art）的「一四九二之際：哥倫布探險時代的藝術」（Circa 1492: Art in the Age of Exploration）大展。此次書畫處一共挑選了十四件明代中葉的精品，儘管數量不多，但確立往後與國外交流的模式。

　　民國八十五年（1996）的「中華瑰寶展」（Splendors of Imperial China: Treasures from the National Palace Museum, Taipei)，本院選提了數量龐大的歷代名作及院藏器物精品，共四百五十二組件，前往美國紐約大都會博物館 (The Metropolitan Museum of Art)、芝加哥美術館 (The Art Institute of Chicago)、舊金山亞洲藝術博物館 (The Asian Art Museum of San Francisco)，和華盛頓國家藝廊，作長達一年的巡迴展覽。這項展出，被讚譽為當年全球最受歡迎的藝術展覽。

　　民國八十七年（1998），法國亦向故宮提出邀請在巴黎大皇宮美術館的展出；於是「帝國的回憶—故宮珍藏展」順利在法國展出。截

至目前，仍有德國、日本、奧地利等國的博物館，多次與故宮聯繫，討論借展事宜。

　　除了到國外展覽外，這段時期向國外借展的合作方式也告確立。民國八十二年(1993)，故宮結合民間力量，從巴黎瑪摩丹美術館（Marmottan Museum）引進莫內（Claude Monet, 1840～1926）及印象派的繪畫，並與院藏同時期的畫作聯合展出，命名為「十九世紀末期中西畫風的感通」。短短兩個月的展期，參觀人數高達三十一萬人。八十四年（1995）故宮在文獻新館一樓陳列室舉辦的「羅浮宮珍藏名畫特展」，更創下四個月七十三萬人次的觀賞紀錄。

　　九十年（2001）西班牙達利基金會在本院展出的「魔幻‧達利」，亦創佳蹟。

◎近代書畫與本土畫家展

　　民國七十五年（1986），故宮在展覽大樓東側，新闢一明亮雅緻的展場，作為陳列近代美術與本土藝術品的專屬空間。十幾年來，陸續舉辦過「揚州派」、「海上派」、「近代」、「民初」等綜合性的書畫展項。近代館的成立，旨在突破故宮舊藏的侷限，而作擴充與發揚的準備。

明　杜堇　玩古圖　軸　126.1×187公分　此作曾參與美國「一四九二年之際」大展

民國　張大千　廬山圖　橫幅　178.5×994.6公分　局部
張大千夫人徐雯波女士的捐贈
張大千晚年的絕筆之作

　　值得一提的是舉辦本土前輩畫家個展；遴
選原則，以走入歷史且普獲藝壇推崇的名家為
主。首開其端者，為八十年（1991）底的「藍蔭
鼎紀念水彩畫展」；接著八十八年（1999）「楊
三郎繪畫藝術特展」及九十年（2001）「李梅樹
繪畫藝術特展」等。

　　張大千與溥心畬二人，雖不是台灣土生土
長的畫家；其後半生，卻與台灣美術的發展密
不可分。經由蒐購、捐贈和寄存，故宮擁有的
二氏作品，逐漸完備。因此八十二年（1993）和
八十八年（1999），書畫處曾先後籌辦「張大
千、溥心畬書畫特展」和「張大千的世界」兩
次大型展覽。前者，還同時舉行「張大千溥心
畬詩書畫學術討論會」；後者邀民間藏家共襄
盛舉，同時向法國借畢卡索的畫。東西方雙璧
相互輝映，堪稱前世紀末藝壇盛事。

◎展室更新

　　策展除了「選件」與「撰寫說明」外，另
一項重要的工作，當為「佈展」了。從民國八

十八年（1999）起，書畫處的陳列櫃全面改採光
纖照明，不僅隔絕了高溫和紫外線對書畫造成
的威脅，也大幅地縮減玻璃框罩與展品之間的
縱深距離，讓書畫比以前更貼近觀眾，做近距
離的觀賞。

　　八十八年（1999）八月，書畫處新闢了一
間多媒體展示室，嘗試用活潑生動的導覽方
式，配合資訊科技，來介紹院藏書畫名品。展
示型態有大螢幕的數位化影音光碟（DVD）播
放「故宮名畫之美」及八部兼具「書畫菁華」
多媒體導覽；另有互動式兒童遊戲雙重功能的
桌上型電腦（PC）。

　　經過用心的設計，故宮的書畫展覽，在靜
態陳列之餘，配合聲光效果的現代風貌呈現，
這對新世代的觀眾來說，想必更能引發共鳴與
青睞。

研究

　　典藏固然重要，而不斷地加深研究，對於
藏品做深刻地詮釋，方能凸顯收藏的意義。

　　故宮負有社教的功能，因此祇有典藏與展
覽，仍無法因應民眾對於藝術知識的需求。鑑
此，多年來書畫處同仁經常支援展覽組，利用

假期擔任各類文物研習營的講師。當新展覽推出時，先由策展人，向導覽員及義工朋友，就作品詳加解說；然後藉由他們將策展理念與相關訊息，傳達給來館參觀的群眾。

除策展外，書畫處同仁平時亦須從事研究工作。研究成果除了以專輯圖錄的形式出版，院內出版的幾本刊物，如《故宮文物月刊》、《故宮學術季刊》、《故宮通訊英文雙月刊》及院外藝術雜誌等，書畫處同仁們屢有作品刊載。二十年來，書畫處的展覽專輯、書畫圖錄及專書，約爲五十餘冊；論文著作更高達數百篇。

八十九年度（2000）起，書畫處參與了國科會「數位博物館」的研究計劃，期望透過各項主題的執行，逐年彙整相關的研究成果，進而建立起書畫研究的大型資料庫，以便提供更寬廣的服務。

目前「宋代書畫冊頁名品」的數位博物館，業已完成。「故宮書畫菁華」與「蒙元書畫」也在積極策劃中；所以從欣賞故宮書畫之美到志於專研書畫史的人士，除了親臨故宮或翻閱圖錄外，還可以透過電腦點選主題。

除了上述，書畫處亦涵蓋服務民眾的業務。每週二、四的下午，書畫處開闢兩個小時，免費協助國內、外人士鑑定書畫。這項工作，雖沒開具證明文件，但對於私人收藏或有興趣購藏書畫的人，仍不失爲一項便捷而直接的服務。至於遠途未能親臨的民眾，也可以將藏品攝製照片，透過信件往返來解說。近年來透過網路，或抒發或詢問的民眾日益增多，書畫處對此無不詳加解說；我們希望不管任何管道，都不讓民眾有「距離」的感覺。

本世紀初，書畫處積極擘畫幾項跨單位的大型特展，有民國九十年（2001）春、秋二季的「文學名著與美術」、「大汗的世紀—蒙元時代的多元文化與藝術」，九十一年（2002）的「乾隆朝藝術大展」，九十二年（2003）的「女性的美與藝」等，期望能兼顧到「歷史的」、「教育文化的」與「藝術的」三種不同的層面，讓故宮典藏的文物，朝向「眞、善、美」的境界邁進。（劉芳如）

故宮書畫圖錄

檔案與古籍的典藏、研究

文獻檔案珍藏之學術價值

　　本院所藏的清代文獻檔案，按照當年清宮存放的地點，大致可分為：宮中檔、軍機處檔、內閣部院檔、史館檔等數大類。這些檔案以檔冊和摺件為主，皆係清內廷文書、文書彙編與史館徵集修史的文獻，為數386,440件（冊），是研究清史重要資料。

◎宮中檔奏摺

　　清初文書，沿用明代的本章制度，例行公事，使用題本，個人私事，使用奏本。題本正面蓋有題奏人的職銜關防，奏本或奏摺因係大臣以私人身份上奏給皇帝的，所以封面上無須加蓋銜關防。題本由通政司轉呈，奏本則由大臣的家人直接送至宮中。

　　滿清入關統治中原後，為了便於統馭滿、漢、蒙古大臣及瞭解各地情形起見，規定地方總督、巡撫、布政按察二司、學政及提督、總兵、八旗都統及各地駐防將軍等，均得以私人身份向皇帝報告事情，道府州縣等地方官或其它與道府職級相等的官僚，非經特別恩准，則沒有此種上奏權。能具摺上奏是一項光榮的權利和義務。奏摺先存放於宮中，所以被稱為「宮中檔」。奏摺涉及事件廣泛，又為主管官員直接的實情報告，其內容豐富翔實，且因奏機密性高，而皇帝批諭時，又信筆直書，表露胸臆，所以具有極高的史料價值。本院現藏宮中檔歷朝滿漢文奏摺共約十五萬五千餘件。

◎軍機處檔摺件

　　清代軍機處成立於雍正七年（1729），軍機大臣的重要職掌，就是襄助皇帝處理公務。所以總督、巡撫、布政按察二司等地方官呈給皇帝的奏本，除密摺、請安、謝恩或純屬私人事務的摺片外，軍機處都要抄錄二份留存。一份以行草書照原摺格式抄錄；一份則以楷書謄錄原摺，然後按月裝訂，每月一冊或六冊不等；這就是本院所藏軍機檔奏摺錄副及軍機處月摺檔。除奏本錄副外，另由通政司轉呈皇帝，硃批後交軍機處辦理的題本，軍機處亦照例抄錄二份存查。這些文件如奏報雨水糧價的清單、河工圖樣、戶口錢糧清冊等，極富史料價值。本院所藏軍機處奏摺錄副檔共有十九萬件。現正將錄副檔摺件掃描錄成光碟，並建立索引。

◎內閣部院檔

　　內閣為輔助皇帝處理政務的機構，軍國機要，綜歸內閣。自從雍正七年（1729）設立軍機

處後,內閣權力始為軍機處所奪。本院所藏內閣部院檔案,大致可分為五大類:

◆內閣承宣或進呈的文書:主要為制、詔、敕、誥等諭旨類的文書。

◆內閣日常辦理政務的檔冊:如票擬處抄錄外任大員摺奏事件的外紀檔;票擬處記載本章聖旨的絲綸薄。

◆帝王言動國家庶政的當時記載:記載皇帝言行的起居注冊,是類似日記體的史料。

◆官修書籍及其文件:係官方修撰的史書。本院所藏官書有實錄、奏議、夷務始末記等。

◆盛京移至北京的舊檔:有老滿文檔40冊,是研究滿族發祥傳說、八旗制度、社會習俗、經濟生活、部族發展的直接史料,也是研究老、新滿文的珍貴語文資料。

◎軍機處檔冊

清世宗設置軍機處,掌理軍國大政,襄辦機要。故該處經辦政務的文書、彙編的各類專檔與存錄的內外章奏等件,當為清史學者最為珍視的史料。此類檔冊名目與數量甚為繁鉅,依其性質大致可為:目錄、諭旨、專案、奏事、記事、電報等類。

清高宗乾隆起居注冊

◎清國史館及清史館檔案

現藏本院的史館檔,包含有:

◆清代國史館及民初清史館所修之紀、志、表、傳的各種稿本及黃綾定本,其中國史館歷朝本紀及列傳,除漢文本外,還有滿文本。

◆國史館傳包:除傳稿外,還保存當時為纂修列傳而咨取或摘鈔各種傳記資料,史料豐富,可信度亦高。

◆長編檔:清國史館所修長編體例的史冊,有「長編總檔」、「長編總冊」二類。

此外還有奏稿、電稿和選抄、續抄史料。

善本古籍珍藏之學術價值

故宮珍藏的善本舊籍圖書，包括清代以前的刊本、活字本、名家批校本、稿本、舊鈔本以及少數的高麗和日本的刊本和鈔本。這批藏書總括了宋、元、明、清各朝代出版和鈔校的書籍，不僅可以見證中國歷代圖書印刷的發展演進，又可做為校勘後世傳本的最佳憑籍，尤其是若干流傳絕少的孤本秘笈，在古文獻資源的保存和提供學術研究方面，更具有深遠的意義。故宮藏書的主要來源，大致可分：

◎清室各宮殿舊藏

◆昭仁殿的天祿琳琅和養心殿的宛委別藏

清乾隆、嘉慶二朝均命內廷翰林檢點宮中善本藏書，集中移藏於昭仁殿；而後根據藏書編成《天祿琳琅書目及後編》。書目前編收錄的，已燬於嘉慶二年（1797）的宮廷大火，而後編著錄的664種，今日猶存331種。阮元任浙江學政時，在東南各地訪書，撰寫提要，進呈內府，即是「宛委別藏」。這些書都是罕傳本或據珍本影鈔的，有很高的學術價值。

故宮善本藏書還有許多價值連城的珍本，如宋黃唐注疏合刻本群經，本院有《周禮》、《論語》、《孟子》三種；又如宋乾道九年（1173）高郵軍學刊本《淮海集》、宋乾道二年（1166）韓仲通泉州刊本《孔氏六帖》、以及被清顧廣圻讚為天下第一等至寶的宋淳祐十二年（1252）魏克愚徽州刊本《九經要義》中的《儀禮要義》等書，全是寰宇孤本；其他還有多種宋元刊本也都是流傳絕稀之寶。

◆文淵閣《四庫全書》及摛藻堂《四庫全書薈要》

《四庫全書》是清乾隆三十八年（1773）開館修纂的，為公認的傳世第一大書。當年抄繕七部，以本院所藏文淵閣本最稱完善。全書分裝6,144函，收書3,461種，36,381冊。就在修纂四庫全書的同時，清高宗乾隆皇帝命于敏中、王際華二人，選取四庫全書中的精華，修纂成一部小的四庫全書，儲放在禁宮內，供其御覽披閱，書成之後，名為《四庫全書薈要》。薈要共2,000函，收書463種、11,180冊。

◆武英殿本圖書

清康熙十二年（1673）設立了武英殿修書處，從此內府刻書都集中在武英殿辦理。武英殿的刻書，以康熙、雍正、乾隆三朝數量最多，也最精美。刻書字體工整、印刷用紙考究、書本裝潢典雅。本院收藏武英殿本共五萬多冊，一千二百餘部，幾乎囊括了清代歷朝聖訓、方略、御製詩文集及歷朝奏議等等重要典籍。

殿本圖書

摛藻堂《四庫全書薈要》

◆方志圖書

本院所藏方志，是清嘉慶年間為重修《大清一統志》，各地徵集而來的。所以這些方志多半是乾嘉以前纂修的。民國七十二年（1983）五月，國防部史政局將其珍藏善本及方志移贈本院，其中除明、清版圖書118種、8,362冊之外，有方志1,100種、9,261冊。這些方志是日軍侵佔華北時，「華北交通株式會社」由各地徵集而來的。其中以華北地區的志書為多，並且旁及西北及塞外等地，實為彌足珍貴的地方文獻。另外國立北平圖書館舊藏善本圖書中，也有方志書400餘種，都是今日稀見的珍本志書。

◆佛經

本院所藏佛經，約分為漢文經典、康熙、乾隆二朝《甘珠爾》經、《滿文全藏經》等四大類。由於傳自清內府珍藏，所以經書在裝潢上特別考究，各個晶瑩奪目、富麗堂皇。此外，在研究古籍版本和圖繪藝術方面，更是不可多得的珍貴文獻資源。如北宋刊崇寧萬壽藏經本《菩薩瓔珞本業經》、北宋杭州龍興寺刊本《大方廣佛華嚴經》、北宋皇祐三年（1051）刊本《妙法蓮華經》都是版刻精品。又如宋張即之書《大佛頂首楞嚴經》、元中峰和尚親書《妙法蓮華經》、明董其昌手書《金剛般若波羅蜜經》，都是書家的墨寶。其他如明永樂七年(1409) 泥金寫本《大乘經咒》、明宣德三年(1428) 沈度寫本《真禪內印頓證虛凝法界金剛智經》、明泥金寫繪本《如來頂髻佛母現證儀》和《吉祥喜金剛集輪甘露泉》、以及緙絲本《佛說阿彌陀經》等，都是曠世難求的珍品。

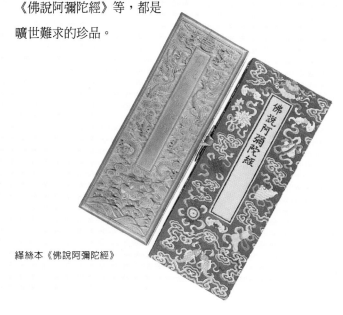

緙絲本《佛說阿彌陀經》

清王室篤信佛教，除了御刻之漢文《龍藏經》外，並於康熙、乾隆二朝，分別以泥金抄寫藏文《甘珠爾》各一部。甘珠爾是藏文，意思是「教敕譯典」，相當於漢文大藏經的經藏和律藏。經文為貝葉式，製作精美，並於經板彩繪佛菩薩像，並以珍寶金花鑲飾，莊嚴殊勝。此二部泥金寫本《甘珠爾》，對於西藏佛經版本之校勘方面有很大價值。至於朱印《滿文全藏經》，則為乾隆時翻譯刻印的，經文中有多滿文的佛學辭彙，以及為翻譯梵文外來語，而創製的滿文新字母，為其它一般滿文書籍所無，若與漢文佛經相互比對，可增補許多滿文字書的資料。

◎清末楊守敬的觀海堂藏書

故宮的觀海堂藏書，是光緒六年（1880）楊守敬隨何如璋公使出使日本時，正值日本變法維新，大量拋售舊籍，楊氏乘機搜羅購藏。民國四年（1915）楊守敬逝世，觀海堂藏書由政府收購，故宮博物院保管的只是其中一部分。

觀海堂藏書共有一千五百餘種、15,491冊。其中有不少稀世珍本，如宋建安余仁仲萬卷堂刊本《類編秘府圖書畫一元龜》。值得注意的是藏書中的四百餘種醫藥圖書，多半是日本小島氏、丹波氏的舊藏，有許多罕見的秘本，而且經過日本漢醫名家親審校訂，對於醫藥學史及漢醫研究，具有很高的參考價值。

◎原北平圖書館藏書

清代內閣轄有東、西大庫二座，儲存歷朝檔案及書冊。宣統元年（1909），庫垣頹壞，檢出大量檔案及書冊，張之洞奏請成立了學部圖書館。民國八年（1919），學部圖書館改制為京師圖書館，就是北平圖書館的前身。館中所藏的善本書不但豐富，而且書品絕佳。

抗戰時，北平圖書館館藏精品，亦隨本院文物之後，選擇精本六萬冊，南遷上海，寄存租界。民國二十九年（1940），館長袁同禮先生商得美政府同意，再精選二萬餘冊，分裝102箱，連同輿圖18箱，寄存美國國會圖書館。民國五十四年（1965），運返國內，並於民七十四年（1985），由教育部撥交本院代管。今藏書總數雖僅20,785冊，然宋元版就多達214種；另有永樂大典、明修稀本方志、戲曲小說版畫、明人詩文集等等，均為難得精品。此外，510件輿圖中包括有：黃河、長江、淮河、運河等水利圖卷，以及各省府州縣道里、輿地圖。值得一提的是，僅台灣古輿圖就有三幅之多，對於台灣近代發展及歷史研究，有很重要的史料價值。

新校注古本西廂記（北平圖書館原藏）

◎近年來各界的捐贈及收購

　　歷年來，本院在藏品徵集方面，不僅接受各界捐贈，也戮力於精質文物的蒐訪與收購。

　　多年來，接受捐贈的善本舊籍，不下三十次之多。如徐庭瑤、黃杰將軍以及陳之邁、羅家倫等賢達名家，都曾以珍貴寶藏，化私為公。其中最值得稱述的有三件：徐庭瑤先生捐贈，共有明清刊本舊籍252部、2,394冊。沈仲濤先生捐贈的研易樓藏書，凡90種、1,169冊。經考訂編目，有宋版32種、元版18種、宋版而以元版配補者1種、明版31種、清版3種、手稿本2種、舊鈔本3種。數量上，雖不能稱為豐富，但多屬精品。前述國防部亦移贈善本古籍一批。

　　本院歷年來均致力於古籍善本的徵購，近年更專志於故宮散佚珍本秘笈的蒐訪。迄今共得善本舊籍363種、2,422（件）冊。其中值得稱述的：宋刊本有《山堂考索》、《陀羅尼經卷》、《大威德陀羅尼經卷》、《童溪易傳》及《後村居士集》；元刊本有《傳道四子書》；明稿本有祁承業《致祁彪佳書札》、《致兒輩書札》、《蘇患三端》及《守城全書》；清寫本有文淵閣四庫全書本《三魚堂四書大全》、文瀾閣四庫全書本《清世宗憲皇帝御製文集》及《全閩詩話》；以及絹本彩繪《京杭運河圖卷》。（王福壽）

共鳴的催生：展覽與教育

「故宮如迷宮」是許多觀眾對故宮展覽室的感受。這種感受源自兩方面：一方面是故宮展覽的項目很多，從陶瓷、玉器、銅器、雕刻珍玩、多寶格、琺瑯到書畫、善本圖書等，類別之多實令人目不暇及。再方面則因為於故宮陳列室的格局，受制於傳統宮殿式建築的方正結構影響，以致於觀眾在參觀動線上容易產生莫辨東西的迷亂感。

回顧民國五十四年（1965）故宮在台北對外開放之初，僅有16間陳列室和8處畫廊，展出的文物大約1,573件。而今日的故宮，在陳列室經歷兩度擴建之後，已增為34間，而展出的文物更多達四千餘件。

相對而言，早期故宮為了傳播國家文化的形象，而將展覽重點擺在滿足觀光人士之所求，以至今日故宮的展覽不再局限於典藏文物，而更以文化多元的觀點來迎接國際借展，庶幾能使本地觀眾的視野擴大，而故宮能成為全民藝術教養的推手。

以下先針對故宮典藏文物展出的現況，扼要說明本院展覽與教育兩者相互發展的關係。

陳列、導覽與推廣教育

故宮由於典藏文物的豐富性，使展覽的呈現既可以文物的類別佈置為常設展，亦可以文物的主題佈置為特展。但基本上故宮的展覽都是隔著玻璃呈現文物，所以要求觀眾「用眼睛去看文物」的參觀形式，也就直接影響到博物館教育的發展形式。簡而言之，故宮陳列室的教育導向多年來都以強調「說教」的方式為主。

以目前展覽大樓的各項展出而言，三個樓面的常設展陳列室共計16間，展覽的類別則包括：一樓的商周青銅禮器、歷代佛像雕塑藝術，二樓的漢至五代陶器、宋元明清瓷器，與三樓的中國歷代玉器、明清雕刻、珍玩多寶格等。

至於書畫展覽的部分，由於書畫質地的脆弱，如果長期曝露於空氣與光線之中，一定會加速破壞和老化。所以為了積極維護它們的壽命，故宮在二、三樓的8間書畫陳列室內，不僅光線照度有嚴格的限制，所有書畫展出的期限也總以不超過三個月為度。「書畫菁華特展」，尤其嚴格只在秋季四十天，「限時限量」展出。

書畫展覽的光線照度有嚴格限制

大汗的世紀—蒙元時代的多元文化與藝術特展陳列室

故宮導覽志工扮演文物與觀眾之間的溝通者

當然，其它不定期推出的各項特展，也都是故宮典藏專家深入研究以後所策展的主題，因此陳列室中所常見的特展圖錄、展覽總說明及分說明等解說性文字或圖說，往往就是專家研究的心血結晶，也是最典型的故宮向觀眾「說教」的文物教材。

陳列室中除了常見的解說性資料外，另一種頗受大眾肯定的「說教」形式，是由專人來導覽文物。導覽員所扮演的角色其實是觀眾與文物之間的溝通者，因此他們在傳遞文物知識的同時，會與觀眾建立一種互動的關係。而與觀眾互動關係良好，正是故宮專業導覽與為數甚夥的志工導覽多年來共同建立的品牌特色；此一特色的發揮，在本院為北區學生團體所規劃的「優質導覽」專案中尤其表露無疑。所謂優質導覽，強調的是導覽人帶領的學生一定要在20人以下，這樣才能與觀眾建立親切的互動關係，也才有助於文物的欣賞。

故宮寶藏　青少年特編之二

活潑的文物研習營讓兒童從活動中學習

由於理想的優質導覽，一定要講究觀眾欣賞文物的自主性與深入性，而故宮在日均量接近五、六千參觀人次，但導覽人力有限的情況下，推出已達五年的「語音導覽」系統，是一種讓觀眾戴著耳機深入聆賞文物之美的另類選擇。不過本地觀眾租用「語音導覽」的比率僅佔總參觀人次的百分之一，而故宮現有的中文、英文與日文語音系統中，又以租用日文的比率為最高。

以上所述，是故宮在展覽趨於定型化之後所沿用多年的「說教」形式，其教育價值自不待言，但不可諱言的，文物導覽要在陳列室中進行才最有效，然而展覽訊息的傳遞，其實有更多元的推廣管道，以下列舉一、二說明之。

舉辦寒暑假文物研習會是故宮推廣文化資源的管道之一。從民國七十三年（1984）以來持續不斷的教育活動，以邀請專家對故宮典藏文物做基礎性演講為主軸，同時為了鼓勵各級學校教師的參與，也配合教育局給予參加研習老師進修學分，以致許多老師逐漸成為推廣故宮文物的傳播者。而歷年來參加文物研習會的尚有退休銀髮族、各界社會賢達、以及學生團體等，其中有些人後來還加入故宮的志工行列，成為與觀眾分享文化訊息的溝通者。

除了成人的文物研習會，故宮自民國七十八年（1989）開辦至今的「活動與創意」課程，是以國小學生為對象，用活潑生動寓教於樂的手法，透過圖書、模型和各種啓發性教具，讓兒童從益智遊戲或美勞創作中學習中國的歷史文物。2000年的清代課程，是這項持續十年，走過中國歷朝歷代活動的最後一課。

與大師相遇

展望未來，故宮各類教育推廣活動之規劃，都將配合日趨多元的展覽做更具創意的開發，以期觀眾的文化經驗更加豐富。

在藝術的領域裡，創意存在於大師的傑作之中。故宮第一次讓觀眾與西方大師相遇是在民國八十二年（1993），當時「莫內在故宮！」成為湧進故宮陳列室三十一萬多人次最重要的藝術邂逅！而觀眾與大師相遇的情緒張力，也令本地博物館界意識到台灣觀眾渴望目睹西方大師作品的文化需求。

開展覽新視界

在博物館與媒體和企業積極將西方作品引進本地的同時，另一條展覽的路徑也逐漸在故宮形成。它的起點，始於民國八十八年（1999）四川「三星堆」遺址文物在本院的展出！

參觀三星堆借展的觀眾，注視古蜀文物的目光比在任何其他陳列室都更專注，因為驚覺於眼前的燦爛文物有如人間神國，從來不曾被歷史教材說教過！觀眾的反應，肯定了展覽經由主題專家的溝通與專業設計師的營造所產生的實質教育功能，也打開了故宮展覽新視界的重要契機！

民國八十九年（2000），借自內蒙古博物館的「民族交流與草原文化特展」，故宮再一次要求觀眾穿越時空、調整視野，把中國人侷限於長城以南的史觀，回溯到民族迭起的內蒙古歷史舞台上，用中肯的態度去還原各民族的時代面貌。

博物館的本質在探索知識，面對二十一世紀，故宮在既有的悠久而豐富的典藏基礎之上，打算以新的展覽格局邀觀眾參與探索之旅，並打算以更積極的教育推廣工作，解開觀眾的迷宮之迷。（陳媛）

羅浮宮博物館珍藏名畫特展，觀眾聆聽專家解說

三星堆傳奇—華夏文明的探索特展展場一角

無遠弗屆：數位化的發展

故宮網站內容畫面精選

文物上網

本院典藏世界一流的中華文物,本院網站也以製成國際一流網頁為目標。因此除了充實網頁的質與量,亦將網頁製成中、英、日、德、法、西六種語文版的基本內容介紹(網址為 http://www.npm.gov.tw)。故宮網頁以文物介紹為主,並應用多媒體影音技術,期望以生動活潑的方式達到文化推廣的功能。故宮網站首頁為整體的介紹,首頁各項選鍵提供各種不同的相關資訊,除故宮的概觀及沿革之外,以專題特展、常態展、以及展覽回顧單元,提供完善齊備的展覽訊息,特選院藏文物之精華,由研究單位專家執筆,以深入淺出的圖文介紹,提供豐富的文物知識,並分別由各單元介紹本院出版品、圖書文獻館館藏資訊、各項研習營等教育活動內容、以及交通資訊等各種服務內容。

豐富精彩的網站內容之外,更有虛擬實境(virtual reality)、益智遊戲等主題,藉由多媒體影音技術,使國內外人士有身臨其境的體驗,為增加學習的趣味性,並製作成可供三度空間導覽的虛擬古畫,讓上網者融入畫中意境。益智遊戲設計特別著重啟發和知識介紹,以名畫、文物為素材,讓瀏覽者在趣味的遊戲過程當中增進相關知識。

此外,故宮為提供民眾更完善的服務,也在中文網站的內容增加若干項目。例如:下載專區,提供以故宮文物為主題的電子賀卡、螢幕保護程式等免費下載服務。院長信箱、網友意見、遠距教學等,希望透過網路無遠弗屆的特性,增加民眾與故宮的互動,提供本院更多元化的意見,並期能達終身學習之效。

故宮網站持續構思新的表現方式,目前正計劃以連續放大(streaming line)技術,提供文物圖片局部不只一次的放大效果;另外趣味遊戲也不斷推陳出新,例如以小小鑑賞家為題,以卡通人物及音樂串場,由瀏覽者分辨複製畫與原畫的差異處。並且為推廣網頁,供海外人士更為便捷快速地欣賞,故宮已和僑務委員會合作,將故宮網頁分別放在僑委會位於亞洲、歐洲、美國的對應站(mirror site),以便國外喜愛中華文物者能更快速瀏覽。

「書畫菁華」多媒體導覽區

數位博物館研發

為增進故宮文物上網的專業性與學術性，故宮數位博物館計畫，陸續以各主題，豐富圖文與詳盡解說為基礎，配合趣味益智的動畫故事及虛擬實境，增進社會大眾與青少年欣賞古物的機會，並以最新國際規格建立詮釋資料，提供方便快速的檢索查詢功能。此計畫於民國八十九年（2000）一月起，預計每年以三個文物的主題，製作豐富的網頁內容。第一年的主題內容分別為明清琺瑯工藝、宋代書畫冊頁之美以及佛經圖繪詳說。

「明清琺瑯器工藝」單元即將琺瑯工藝的源流、種類、製作過程等作翔實介紹，增進上網者對明清琺瑯器的興趣與認識。並以虛擬實境技術，模擬清宮並展示琺瑯珍品。

「宋代書畫冊頁之美」的主題，即提供大眾了解宋代書法與繪畫的傑出成就，提高民眾對古書畫的鑑賞及興趣。

「佛經圖繪詳說」提供大眾賞析廣泛的中文及滿藏文佛經藝品，特別是佛經中精采的圖繪，均以言淺意深的內容，讓民眾能正面了解相關的佛教文化。

此計劃特別針對不同年齡層的觀賞者，提供適切的導覽介紹；以「虛擬實境」的方式，讓您置身其中、邀遊天地；「遊戲世界」添增學習的樂趣；此外並提供「檢索查詢」功能，讓民眾上網擷取資料，滿足民眾觀賞、求知及自我學習的需求。

數位典藏系統工程

文物的保存，或因物理性質的緣故；或隨時間剝蝕，會有逐漸斑駁褪色等疑慮，且由於搬動或攝影等展覽需要，亦有損傷之虞；再則如遇天災或戰亂等狀況，對文物威脅更是嚴重。因此將文物以數位化建檔，建成資料庫系統，實為刻不容緩之首務。

故宮文物數位典藏計畫於民國九十年（2001）起正式實施，不過在事前已做了先導研究，IBM台灣公司即提供一流的技術，支援故宮進行三十件代表性文物，擬訂及驗證相關規格，初步設計數位化典藏系統的功能架構與工作處理流程等等。

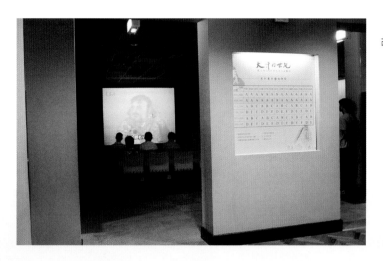

故宮書畫多媒體的大螢幕「大汗的世紀」播放室

在數位檔案的保護措施方面，故宮以一種博物館典藏保護的新方法與認知，在數位影像中增加可見或隱藏的浮水印，使得被加入浮水印的作品，無論以任何一種方式（如海報、衣物或是任何型態做底樣的產品）呈現，均可驗證出其產品所有權為故宮所有，使故宮的智慧財產獲得最大的保護。

文物影像數位化，不僅可長久保存並易於表現多樣化形式；此外，透過各種加值應用，數位檔案更可做成多媒體展示、光碟導覽、圖錄發行等，對於文物之展覽、教學、出版等，提供多方面的效果。本計畫擬邀請中央研究院合作，共同為中華瑰寶之維護盡力。

多媒體展示系統

故宮近來完成書畫多媒體展示室的建置並已開放使用。為使參觀者能飽覽歷代書畫名品，彌補書畫因採輪展而無法觀賞之憾；特以最新資訊科技，採背投式大銀幕介紹「故宮名畫之美」影片；另以個人電腦互動方式，以「書畫菁華」及「丹青樂園」兩主題，詳盡闡述書畫精選，使觀賞者能夠更完整地欣賞稀世名作。

「故宮名畫之美」是由DVD高畫質多媒體播放，以高解析度投映至150吋銀幕，透過旁白解說，從構圖、筆墨、設色、書詩畫、款印等方面闡述，介紹故宮典藏足為代表的書畫珍品。

「書畫菁華」深度介紹每幅作品的構圖、內容、款印、作者簡介、名詞術語等資料，並有作品放大細觀與全圖比對等功能，深度導覽故宮書畫名品。並提供給小朋友使用的「丹青樂園」，目前有「繪聲繪影」的音樂導覽和「小畫家」遊戲的兩種方式，以生動活潑的設計，引導小朋友從快樂學習中親近古畫。

除此之外尚有「故宮全球資訊網2000年版」以及「琺瑯之美縷金錯采碧琅玕」提供多種國際語言版，將世界一流的中華瑰寶與數位科技結合，促使文物能廣幅地傳播，展現固有文化之精髓，並結合現代潮流，延伸文化觸角，讓國際人士也能夠更完整與細緻地欣賞第一流的中華文物瑰寶。（蔡順慈）

http://www.npm.gov.tw

不可或缺：文物的科技維護

文物歷經時空的變遷，會因人為與自然等
因素而逐漸劣化；如果缺乏妥善的典藏或提供
適當的展場，更容易面臨受損或破壞的威脅。
文物猶如人體，也需要保養或醫療，方能常保
健康。本院成立科技室，即在於透過現代科技
知識，以瞭解文物的物質組成與內在結構；進
而藉由環境控制與適當的維護方式，確保文物
能夠在穩定良好的狀況下，滿足現代博物館在
典藏、研究、展覽、教育等多方面的需求；同
時，也積極研發保存文物的技術與使用材料，
增進文化資產的永續傳承。

科技室成立於民國五十八年（1969），全
名為「科學保管技術室」。以研究領域而言，
我們的工作結合了文（歷史、藝術）、理（地
球科學、物理、化學）、工（核工、化工）、
農（動物、植物、生物、生化）以及資訊科學
等不同學科。以主要業務性質而言，則可以區
分為三個部分：

文物化學成分分析作業

文物材質的檢驗分析

研究對象包括有機材質類的書畫、紙張、
織品與無機材質類的陶瓷、青銅等，以作為採
取保存措施之依據，並藉此研究與藝術史、技
術史相關的問題。所使用的方法有：

顯微觀察分析：以立體顯微鏡、偏光顯微
鏡、掃瞄電子顯微鏡對分析樣品之外在現象進
行觀察、記錄與比對，以瞭解判別材質之種類
與特徵。例如對於古紙之植物纖維、織品文物
之動植物纖維、傳統毛筆製作使用之毛料、陶
瓷晶體結構、傳統繪畫顏料、玉石器之質地等
加以高倍顯微觀察及影像記錄。

以儀器設備檢驗文物

以溫濕計偵測書畫陳列櫃內的環境狀況

化學成分分析：與國立清華大學合作，以中子活化技術分析歷代陶瓷殘片胎土與釉藥成份中的微量元素，探索陶瓷器的產地與歷代中外之間的貿易交通往來。

X光透視分析：利用強力X光透視銅器、陶瓷等類器物，以瞭解其內部結構，探索古代工藝技術進展之相關問題。

針對有機材質與複合材質之各種劣化現象如脆化、剝落、蟲蝕、黴斑、粘結、變色等問題進行細部觀察，並研究導致劣化的原因與機制。

傳統書畫裝裱材料之研究：包括裱褙用紙材、絹料、糊劑之研究改進，傳世裝潢用錦綾紋樣與織造結構之分析研究。

浸水紙質文物乾燥處理方法之研究：書籍、文獻等紙質文物若遭受水浸，需要妥善處理方能免於粘結、破損或變形。針對災難狀況中大量紙本文物可能面臨的水浸問題，我們嘗試採用低溫、冷凍、乾燥等方法，作緊急應變處理。

有害生物防治法之研究：有害生物的活動對於任何收藏均應嚴加防範。此項研究包括院區內蟲相之調查、化學藥劑處理與無毒性的低溫冷凍法、低氧法之實驗評估。

織品保存方法之研究：由天然動、植物纖維組成的織品文物較諸陶瓷、玉石、金屬更易於受環境因素之影響而劣化變質。此項研究旨在對於各類型織品文物之材質與結構進行分析，並研發不同狀況所需的清理與維護方式。

以顯微鏡觀察實驗標本

科技人員對銅器進行維護處理工作

文物的預防性維護

　　文物一旦受損或變質，任何修復或補救措施將難以使其回復原狀。預防性維護即是本於「預防勝於治療」的觀念，將環境中不利於文物長久保存的有害因素，加以阻隔或控制，以防患受損狀況於未然。台灣地處蟲菌易於繁殖滋生的亞熱帶，地震的頻繁亦是文物保存工作之隱憂。都市人口密集，交通擁擠，而有環境污染問題。本院雖位於郊區，然而由於參觀遊客人次眾多，往來車輛頻繁，對於院區內文物展示的環境亦不無影響。凡此均有賴預防性措施以改善文物所在的環境條件。預防的工作項目包括：

　　展示空間與儲藏空間全天候溫度與濕度監測記錄：適當、穩定的溫度與濕度條件有助於文物長期維持現狀，免於形質劣變。對於有機文物的陳列與庫藏，如動、植物纖維組成的織品與紙質文物。皮革、竹、木、牙、角、漆器，以及在潮濕環境中有鏽蝕之虞的金屬器，採取根據材質需要加以特殊調控的裝置。

　　光線照度控制：文物在展示中長期暴露於未經控制的光線照射，很容易產生色澤的褪變與質地損害。為減少光線的劣化效應，展櫃內之照度與紫外線照射量在佈展之初即加以檢測，務必調至安全範圍。對於質地脆弱的文物則儘可能採用冷光光纖照明系統。

　　院區內空氣污染狀況之調查與改善：1.定期進行空氣品質檢測，調查院區內陳列室、庫房與院外四周環境中之二氧化硫、甲醛、氮氧化物、二氧化碳之含量及空氣酸鹼度是否符合文物保存標準。2.院內空調系統加裝有效過濾設備，隔絕有害氣體與落塵。

在國家地震工程研究中心文物防震技術研究實驗

文物防震措施：1.針對陳列室及庫房文物的存放方式加以檢討改進。利用微晶蠟、釣魚線、支架等將器物加以固定，並以裝填鉛塊或細砂之布袋降低器物的重心，防止其傾倒、滾動或位移。2.參酌日本博物館及文化財機構之防震經驗，研擬適用於本院的防震設施，例如在陳列櫃加裝防震台等。

燻蒸作業：文物一旦遭受蟲黴侵蝕，其損害往往極為迅速且易於蔓延。唯有通過有效防治，方能避免危害，減少損傷。防治之一途即是對於尚未入庫之新購或受贈有機材質文物，乃至展場裝潢用材、文物包裝材料等進行燻蒸，以防範有害生物潛藏入侵。

文物的修復

文物因各種不同原因受到損傷後，需要專業維護人員針對問題進行清理、加固，以至於修復處理。為保持院藏文物的完整性，我們在進行任何處理之前均儘可能先採取非破壞性的方法檢驗。除了一般顯微觀察分析，對於金屬器、陶瓷器、漆器採用X光透視技術檢查內部結構與材質狀況，探索肉眼無法得見的構造狀況、隱藏的銘文刻辭或曾經修復改動的痕跡。至於實務工作與研究的範圍則分為以下數項：

金屬器的維護處理：銅器、鐵器、金銀器的清理、加固、修復。其中銅器病的處理，例如有害鏽的成因與防治，是長期研究的目標。

陶瓷器、漆器之修復處理：經過黏合、補缺恢復破損器物原有的形貌。

飽水漆木器脫水方法之研究：對於考古出土之漆木器，進行脫水乾燥之研究。

石質文物劣化問題之研究：探討石質文物殘損及風化之原因與保存修復之材料與方法。

文物製作技術之研究

　　歷代以來許多精良的製作工藝，因缺乏具體的文字記載，而在歷史中逐漸湮沒消失。爲了探索古代科學與技術傳統，除了借助現代科學儀器進行材質成份與結構的分析研究，也嘗試藉由復原傳統工藝的各個環節，來深入瞭解古器物製作產生的過程，以及其中蘊涵的文化意義。我們的研究項目包括：

　　青銅器是先秦以至漢代冶鑄技術高度發展的表徵。歷年來，我們對於如何以塊范法、脫蠟法鑄造不同型制的青銅器進行了系列探討與實作，並嘗試藉由技術復原，研究若干冶鑄史的重要課題，例如墊片在塊范鑄造技術中的功能。

　　陶瓷工藝的歷史相當悠久。自新石器時代以至清代，不同時期、不同地區或窯系均發展出各具特色的成品。我們對於新石器時代的彩陶、漢代鉛釉陶器、唐三彩、宋元五大名窯、明代青花瓷器、嬌黃、霽青與霽紅釉、清代粉彩等，進行了一系列結合胎土、釉藥、彩繪技術與燒製技術的實驗探討。

　　髹漆是中國古老的工藝，在人類文化史上也具有重要的意義。考古出土資料顯示，七千年前的新石器時代，人們已知利用天然漆作爲塗料，以裝飾保護器物表面。其後不同時代而發展出各具特色的漆工藝。我們的研究工作，在於針對歷代不同的風格與技法進行系列性的探討、分析及比較。例如漢代的針刻與描飾漆器、各類造型的秦漢木胎漆器、犀皮漆器等。

　　歷代文人雅士莫不對於文房用品有所講求，精良之作甚至成爲珍藏賞玩的對象。爲傳承古代製作工藝，我們在選料與技術流程上進行實驗研究：

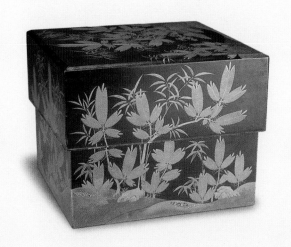

十八世紀　松竹蒔繪二層套盒

筆：研發不同毛料與筆桿之書畫用筆，並探討各種毛料之材質特點與顯微結構。

墨：研發松煙墨，並探討所用膠之種類與煙膠比例對墨性之影響。

紙：1. 研發不同原料之書畫用手工紙，如雁皮紙、楮皮紙、青檀皮紙。2. 研發院藏文物保存用無酸紙。

硯：研發本地材質之石硯，並探討各種硯材之石質規格，建立製硯標準。

銅胎畫琺瑯、掐絲琺瑯、與內填琺瑯之研發與製作：探討相關技術問題，例如燒成溫度與釉藥，掐絲所用各類金屬絲線之表現效果，不同拋光材料之影響等。

在以上實務研究的基礎上，近年來我們也在院內及國內許多地點，展開工藝傳承研習與推廣教育活動，希望能藉由靜態與動態的資訊傳播，使國內外更多民眾對中華文物的美術工藝傳統能進一步認識，並為傳統文化在現代社會中尋求承續發展的新機。

十八世紀　鴛鴦形蒔繪盒

自二十世紀以來，工業文明與現代化的發展，已對人類生活與生存環境產生了重大的影響。從博物館工作的領域中，引進日新月異的科技知識以更有效地研究、保護各類型的文化資產，以免於湮沒、消失或摧殘之危機，已成為世界性的趨勢。展望未來，重視文物與善加保存文化資產的觀念，勢將如同環境保護與生態保育工作一樣的迫切。在資訊傳遞快速的地球村，期望能更深入的探討文物的材質特性與技術特點，研發適於本地環境條件與文物特性的保存方法，並與國際同步，共同致力於人類文化資產的永續傳承與發揚。（張湘雯）

名山之業：出版業務的推動

本院兼具學術研究與推廣教育的任務，故出版品中學術與教育並重；定期的刊物方面，如著重研究的《故宮學術季刊》及推廣性的《故宮文物月刊》、英文的Bulletin。其次是配合展覽的各種展覽圖錄。另有青少年與兒童讀物，引導學童進入藝術領域。此外，尚有捐贈目錄、叢刊、集刊、專刊、法書及碑帖、景印善本書、複製文物圖片及畫軸、明信片、電腦光碟片、文物介紹錄影帶、電腦複製書畫等出版品。

出版組業務從編輯到出版，此外尚有發行與銷售及郵寄《故宮文物月刊》、訂購書籍之包裝與付郵、追蹤修訂寄贈名冊、書庫管理及運作、印刷業務招標工作、印刷與出版合約之簽訂、印刷工作之執行、印刷品質之監督控管、書籍成品之驗收。另外，還有版權之管理及版權費之收取、檔案照片管理與租借業務、文物拍攝與相片沖洗、外賓接待攝影、外界媒體申請拍攝案件簽辦。業務性質十分繁雜，若與私人企業相比擬，規模近似於中大型之出版社。由於各種類型的出版品甚多，茲分類簡述：

展覽圖錄

出版圖錄是為了讓大眾了解本院所舉辦展覽的背景、選件與展品特色。如《瓷器特展目錄》(1968)、《蘭千山館藏品特展目錄》(1969)即是早期的代表作品；民國五十九年 (1970)起，本院所舉辦的各種特展，每年至少有十次左右，因此編製的特展圖錄甚多；目前出版之特展圖錄，如《元四大家》(1975)、《故宮銅鏡特展圖錄》(1986)、《千禧年宋代文物大展》(2000)、《大汗的世紀》(2001) 等。

捐贈目錄

國內外私人捐贈文物，其數量足以成冊，經整理編目後，編成捐贈目錄，或舉辦特展，目的是為了昭信社會大眾及感謝捐贈者。如《譚伯羽與譚季甫捐贈圖錄》、《臺靜農先生遺贈書畫展覽圖錄》、《黃杰先生遺贈文物目錄》與《曹容遺贈書法目錄》等。

期刊

自民國五十五年起，故宮相繼發行了《故宮週刊》、《故宮文獻季刊》與《故宮圖書季刊》；但現皆已停刊。而《故宮季刊》、《故宮通訊》、《故宮展覽通訊》與《故宮簡訊》改刊名後至今仍繼續發行中。

《故宮學術季刊》原名《故宮季刊》，創刊於民國五十五年（1966）；民國七十二年（1983）夏，改名繼續發行。此係學術性的刊物，專門刊載有關歷史、文物、考古、藝術諸方面學術研究之論述。民國八十三年（1994）秋季號開始，增列英文刊名、目次、篇名、內容摘要與關鍵詞。八十九年（2000）改版橫冊。

《故宮通訊》（The National Palace Museum Newsletter）創刊於民國五十七年十一月，原稱《故宮展覽通訊》；中英對照，每三個月出版一期，專門報導本院各種展覽活動。九十年(2001)正式改名為《故宮通訊》，擴大內容，不限於展覽，並增加日文版。

《故宮文物月刊》由《故宮簡訊》（六十九年四月創刊）於七十二年（1983）四月改版發行；是雅俗共賞之刊物，內容用字務求簡明淺顯，搭配精美圖片，拉近讀者與中華文物的距離。月刊通常配合展示規劃研究報導，成為讀者最佳的導讀刊物。

《故宮通訊英文雙月刊》（National Palace Museum Bulletin），每逢單月出版，創刊於民國五十五年（1966）三月；九十年（2001）開始改為半年刊，提高學術性。

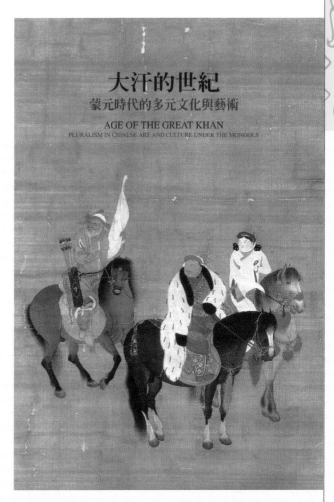

大汗的世紀

故宮文物月刊

故宮文物菁華百品展(II)

集刊

　　本院出版的集刊分為兩類：一為針對中國新出土文物編輯之《五千年文物集刊》；另一為搜尋現散存於世界各地中華文物之《海外遺珍》。

　　《五千年文物集刊》於七十二年（1983）五月開始，由編輯委員會匯集大陸出版書刊上之文物資料、圖片，分類編排，再以專書型式出版；分別有法書、宋畫、元畫、明畫、敦煌壁畫、彩陶、青銅器、秦陶、古俑、磚瓦、漢畫像磚、唐三彩、銅鏡、瓷器、漆器、玉器、石雕、麥積山石窟、帛書、簡牘、版畫、璽印、樂器、服飾、織繡、天文、像生器等凡二十七編。每編視蒐獲資料多寡，分別印行一冊至數冊不等，迄今陸續出版七十一大冊。唯著作權法實施後，此刊涉及版權問題，本院不擬再編輯出版。

　　故宮很早即開始蒐集流落海外之中華文物資料，並將所得資料編製卡片建檔。自七十四年（1985）起，將所蒐集之資料分類整理，再依年代順序整理編印出版《海外遺珍》。迄今已出版的有法書、繪畫、銅器、陶瓷、玉器、漆器、佛像七大類，每類以蒐集之資料多寡，出版一冊至數冊不等；目前已出版十五冊。每件文物皆註明現藏地點，資料來源則有美國、日本、英國、法國、德國、荷蘭、瑞典、瑞士、加拿大、土耳其等國之各大博物館。

叢刊

　　《故宮叢刊》從民國六十五年（1976）至今已出版41種，如江兆申《關於唐寅之研究》、莊吉發《謝遂職貢圖滿文圖說譯注》、嵇若昕《明清竹刻藝術》等。叢刊是同仁們研究成果經審核後出版之專書。《善本叢書》則是選印院藏之宋元古本，照相精印，棉紙線裝，並附跋文；民國五十九年（1970）起，至今已出版13種，如《論語》（元覆刊宋本）、《宣和畫譜》（元刊本）等。另有民國七十七年（1988），由院藏明刊版畫善本圖書選輯十種，仿原式精印的《明代版畫叢刊》。民國八十年（1991）陸續出版導引中小學生對文物藝術的認識，文字的敘述深入淺出，專供青少年朋友閱讀之課外讀物的《青少年叢書》（已出版18種）；民國八十一年（1992），從《故宮文物月刊》中節錄之文章，匯集各篇成書，出版《故宮文物月刊叢書》，至今已出版《名畫薈珍》、《吳昌碩傳》、《明四家傳》與《漆園外撅》4種。

其他專書

　　除了上述出版品外，尚有補充續編已出版圖書之資料不足者；如《故宮書畫圖錄》（1989～1999）依舊刊《故宮書畫錄》（1956）存目重新校理，按作者時代部次，並逐件登載圖版，現已出版19冊，仍在續編中。《故宮藏畫大系》（1993～1998）以舊刊《故宮藏畫解題》（1968）為基礎，擇院藏名畫一千軸，以大幅彩色景印，並加以中英文解說。另重新以其他分類研究院藏文物之圖書，如《故宮藏瓷大系》就院藏歷代瓷器精品，分門別類彙整研析之論述，現已出版鈞窯（1999）、宣德（2000）兩部。亦有其他與本院相關紀錄之圖書，如《故宮跨世紀大事錄要》（2000）輯錄民國十三年至八十八年（1924～1999）間，有關故宮博物院肇始、播遷，復院、以及擴建、轉型、茁壯等方面之重要記事資料。

電腦光碟片及文物介紹錄影帶

　　民國七十六年（1987）《中國五千年文物之演進》錄影帶，以中、英語文發行，內容涵蓋文字、印刷術、書法、繪畫、服飾、陶瓷、玉器、銅器等八類，廣受歡迎；其後故宮賡續製作出版《故宮文物寶藏》（又有新編與續編）、《故宮藏玉》、《故宮百品》等文物介紹錄影帶。電腦光碟片及文物介紹錄影帶，係與多家廠商合作出版；民國八十三年（1994）《五千年神遊眼福》完成的首張互動、交談式導覽光碟，為本院出版推廣工作由此進入電子資訊化境界。民國八十七年（1998）《境攬故宮》多功能數位影音光碟(DVD)提供無時空限制之文物展示服務。

　　除上述之外，尚有法書及碑帖、複製文物圖片及畫軸、明信片等出版品。（陳挺中）

各類多媒體光碟出版品

大事記：邁向新世紀的故宮

民國十四年

◎去年，溥儀離開紫禁城；政府成立清室善後委員會，點查清宮物品。於十月十日成立故宮博物院，並公開展覽。

民國十七年

◎北伐成功，南北統一，國民政府接收故宮博物院；次年，任命易培基為院長。

民國二十二年

◎日軍陷榆關，華北局勢岌岌可危，故宮文物暫遷上海。

◎中央博物院籌備處成立，傅斯年為籌備處主任。次年，李濟繼任。

民國二十三年

◎故宮博物院改隸行政院，馬衡任院長。

◎中央博物院籌備處購善齋及頌齋古器物。

民國二十四年

◎故宮博物院應邀參加「倫敦中國藝術國際展覽會」。

◎中央博物院籌備處接收瑞典斯文赫定（Sven A. Hedin）西北考察團於新疆羅布泊考古發掘之古物。

民國二十五年

◎故宮博物院南京朝天宮保存庫工程竣事。

◎中央博物院籌備處成立理事會，蔡元培任理事長。

民國二十六年

◎故宮博物院與中央博物院籌備處文物分批西遷長沙、漢口、寶雞。

民國二十七年

◎故宮博物院西遷文物再向後方疏散，次年於四川成立辦事處。

◎中央博物院籌備處文物貯於沙坪壩臨時庫房。

民國二十九年

◎故宮博物院文物應邀赴蘇聯莫斯科、列寧格勒，參加「中國藝術展覽會」。

◎中央博物院籌備處遷四川南溪李莊。

民國三十年

◎中央博物院籌備處發掘四川彭山崖墓，並調查雲南麗江麼些文化。

民國三十一年

◎故宮博物院與中央博物院籌備處參加「第三屆全國美術展覽會」。

◎中央博物院籌備處與中央研究院歷史語言研究所合作，進行西北史地考古調查，次年整理琴臺五代前蜀王建墓。

民國三十四年

◎日本投降，故宮博物院北平院本部及南京分院朝天宮庫房分由沈兼士、蔣復璁接收。

民國三十五年

◎故宮博物院與中央博物院籌備處開始復員。

◎毛公鼎及司母戊鼎由中央博物院籌備處保存。

民國三十七年

◎故宮博物院與中央博物院籌備處選擇文物精品
　運台，並代運中央圖書館善本圖書及中央研究
　院歷史語言研究所之考古文物。

民國三十八年

◎故宮博物院運台文物總數為231,910件，又27
　張、692葉；中央博物院籌備處運台文物總數
　為11,729件。行政院設國立中央博物圖書院館
　聯合管理處於台中霧峰北溝。

民國四十年

◎聯合管理處開始清點遷台文物，至四十三年清
　點完畢。

民國四十三年

◎故宮博物院、中央博物院籌備處、中央圖書館
　合作出版《中華文物集成》。

民國四十四年

◎中央圖書館恢復建制；國立中央博物圖書院館
　聯合管理處改組為國立故宮中央博物院聯合管
　理處，連續出版重要資料，如《中華美術圖
　集》（44年）、《故宮書畫錄》（45年）、
　《故宮銅器圖錄》（47年）、《故宮名畫三百
　種》（48年）、《故宮瓷器錄》（50年）。

民國四十六年

◎北溝陳列室正式開放。

民國五十年

◎赴美國華府國家藝術博物館、紐約大都會博物
　館、波士頓美術館、芝加哥藝術博物館、舊金
　山狄揚紀念博物館巡迴展覽。

民國五十四年

◎台北外雙溪博物院新館建造完成，行政院公布
　「國立故宮博物院管理委員會臨時組織規
　程」。王雲五為主任委員；蔣復璁任院長，至
　七十二年退休。

民國五十五年

◎特展：清代琺瑯彩瓷、銅鏡。

◎發行《故宮通訊》雙月刊及《故宮季刊》。

民國五十六年

◎第一期館舍擴建完工；建「天下為公」牌樓及
　華表一對。

◎洽借中央研究院歷史語言研究所出土文物展
　覽。

民國五十七年

◎舉辦「中國瓷器討論會」。

◎特展：宋元明清瓷器、乾隆珍玩。

民國五十八年

◎擴大辦理參觀導覽服務，增設中、英、日語導覽。

◎特展：蘭千山館藏品，出版圖錄。

◎開始發行《故宮文獻季刊》、《故宮展覽通訊》月刊，景印出版《舊滿洲檔》。

民國五十九年

◎舉辦「中國古畫討論會」。

◎與清華大學原子科學研究所推動「中國古物鑑定研究合作計畫」。

◎特展：明清之際名畫，出版圖錄。

民國六十年

◎第二期館舍擴建完工，協助國立台灣大學歷史研究所開設藝術史組，開辦中小學生導覽活動。

◎特展：宋元瓷器、晉唐五代書畫、滿蒙藏文圖書文獻。

民國六十一年

◎特展：曾文正公國藩文獻、清瓷。

民國六十二年

◎受邀參加韓國漢城「中國展覽會」。

◎特展：吳派畫，出版圖錄。

◎出版《故宮歷代法書全集》。

民國六十四年

◎特展：元四大家書畫，出版圖錄。

民國六十五年

◎特展：龍在故宮，出版圖錄。

◎發行《故宮叢刊》。

民國六十六年

◎特展：明成化瓷器、晚明變形主義繪畫，出版圖錄。

民國六十七年

◎特展：畫馬，出版圖錄。

民國六十八年

◎特展：清代畫琺瑯，出版圖錄。

民國六十九年

◎特展：明宣德瓷器，出版圖錄。

民國七十年

◎特展：漆器、清代單色釉，出版圖錄。

民國七十一年

◎特展：明代初期瓷器、溥心畬書畫、碑帖、鄭曼青書畫，出版圖錄。

◎出版《故宮古玉圖錄》。

民國七十二年

◎秦孝儀任院長，至八十九年退休。

◎成立張大千先生紀念館，開放參觀。

◎推動「書畫菁華特展」。

◎特展：痕都斯坦玉器、瓷器上的龍紋、青銅粢盛器，出版圖錄。

◎長期展：珍玩多寶格、中國玉器。

◎與台灣商務印書館合作出版文淵閣《四庫全書》，發行《故宮文物月刊》、《故宮學術季刊》、《五千年文物集刊》。

民國七十三年

◎第三期擴建竣工。

◎開辦暑期文物研習會。

◎特展：赤壁賦書畫，出版圖錄。

◎常態展：華夏文化與世界文化之關係。

民國七十四年

◎至善園完工。

◎特展：銅鏡、明嘉靖萬曆名瓷、蘭亭書畫、宋四家法書等。

◎常態展：商周至漢銅器、歷代名瓷、恭王府傢俱、明清琺瑯器、清代服飾、明清雕刻、明清漆器。

◎借展：商代甲骨文與侯家莊一〇〇一號殷商帝王大墓展。

民國七十五年

◎特展：草書名品、草蟲畫、青銅禮樂器，清康雍乾名瓷、界畫、銅印，出版圖錄。

民國七十六年

◎「國立故宮博物院組織條例」頒布實施，本院正式隸屬於行政院。

◎特展：春景山水、山水畫墨法、宋定窯白瓷、園林畫，出版圖錄。

◎借展：金銅佛造像。

民國七十七年

◎本院製作之「中國文字的孕育」影片，於「一九八八年多媒體影片國際展」，榮獲傑出成就獎。

◎特展：仕女畫、淵明逸致、畫裡珍禽、冬景山水畫、青銅酒器和宋官窯，出版圖錄。

◎借展：東南亞金銀飾。

民國七十八年

◎院藏文物全面總清點，至八十年完成。

◎培訓本國籍義工。開辦「活動與創意」兒童教育課程。

◎特展：蘭千山館名硯、鼻煙壺、仇英作品與秋景山水畫，出版圖錄。

◎常態展：古陶器。

◎編印《故宮書畫圖錄》、《四庫全書補正》。

民國七十九年

◎特展：嬰戲圖、羅漢畫、畫梅名品，出版圖錄。

民國八十年

◎設置國立故宮博物院指導委員會。

◎舉辦「中國藝術文物討論會」。

◎參加美國華府國家藝術博物館「一四九二年之際：探險時代的藝術」展覽會。

◎特展：夏景山水畫、清宮琺瑯彩瓷器，出版圖錄。

◎借展：藍蔭鼎先生畫作。

民國八十一年

◎培訓外國籍義工。

◎特展：書法之美、王寵書法、明清書畫扇面、明陸治繪畫，出版圖錄。

民國八十二年

◎行政院核定「國立故宮博物院辦事細則」。

◎舉辦「張大千溥心畬詩書畫學術討論會」。

◎特展：商代金文、歷代香具、董其昌法書、松花石硯，出版圖錄。

◎借展：莫內及印象派畫作。

民國八十三年

◎在高雄市立美術館舉辦「國之重寶」展覽。

◎特展：藏傳佛教法器、雲間書派，出版圖錄。

◎製作導覽光碟「五千年神遊眼福」；出版「清代台灣文獻叢編」。

民國八十四年

◎第四期擴建及至德園竣工。

◎開始提供中、英、日文語音導覽服務。

◎特展：環形玉器、妙法蓮華經圖繪、吉祥如意文物、呂紀花鳥畫等，出版圖錄。

◎借展：羅浮宮博物館珍藏名畫、群玉別藏。

民國八十五年

◎「中華瑰寶」赴紐約大都會博物館、芝加哥藝術博物館、舊金山亞洲藝術博物館、華府國家藝術博物館巡迴展覽。

◎特展：吉祥圖案瓷器、道教畫、畫中家具，出版圖錄。

◎長期展：金銅佛造像、中國圖書發展史。

民國八十六年

◎建置完成網際網路中、英文資訊網站。

◎舉辦「故宮文物菁華百品」國內巡迴展覽，並出版圖錄。推動「華夏文物英華」少年監獄巡迴展覽。

◎特展：清代仿古與畫意玉器、鍾馗名畫、古硯、王原祁畫，出版圖錄。

◎借展：雕塑別藏、外交史料。

民國八十七年

◎與私立淡江大學合作，辦理第一屆「中國文獻學研討會」。

◎赴法國巴黎大皇宮舉辦「帝國的回憶」展覽會。

◎特展：宣德官窯，出版圖錄。

◎借展：西洋繪畫與雕塑、張大千與畢卡索繪畫。

民國八十八年

◎舉辦複製文物中美洲巡迴展。

◎與東吳大學合作研發《古今圖書集成》全文及圖像檢索資料系統。

◎九二一震災；辦理「文化扎根鄉土」文物展覽及教育推廣活動。

◎特展：明清琺瑯、李郭山水畫，出版圖錄

◎借展：三星堆、漢代文物、群玉別藏續集、楊三郎繪畫藝術、澳門史料。

民國八十九年

◎杜正勝出任院長。

◎推動法制化，通過「國立故宮博物院專業人員新進及升等審議作業要點」等規章，建立人事聘任及升遷制度。

◎開辦小型學術研討會，研究同仁定期發表學術成果。

◎舉辦故宮近年購藏古玉展並召開「故宮近年購藏玉器賞析與研究」討論會。

◎參加美國芝加哥藝術博物館與舊金山亞洲藝術博物館合作主辦之「道教與中國藝術」特展。

◎《故宮學術季刊》改版。

◎發行中、英、日、德、法、西六種語文網頁內容。

◎開辦「故宮游藝」活動。

◎特展：界畫、宋代文物、鈞窯、觀音，出版圖錄。

◎借展：西洋美術中的兒童形象、民族交流與草原文化。

民國九十年

◎規劃「故宮新世紀」建設計劃，勾勒本院在二十一世紀發展的藍圖。

◎「國立故宮博物院文物藝術發展基金收支管理及運用辦法」完成立法。

◎正館一樓大廳重新佈置，以觀眾與展覽為主軸。

◎《故宮展覽通訊》改版，擴編為《故宮通訊》。

◎本院員工福利委員會捐款新台幣一百萬元賑濟薩爾瓦多震災，舉辦「九二一：人間溫馨」義賣，捐助九二一地震災區家園重建一百萬元。

◎辦理第二次「故宮文物菁華百品」國內巡迴展覽，並出版圖錄與導覽手冊。

◎舉辦「文學名著與美術」、「清代檔案與臺灣史研究」、「蒙元文化與藝術」學術討論會。

◎特展：陸治書畫、節令圖、叢書與類書、王壯為書法篆刻、文學名著與美術，活躍在台灣史上的人物、西周金文、明代書法選萃、草蟲天地、新石器時代黃河流域玉器、清代法書、蒙元大展，畫裡珍禽。

◎借展：達利、李梅樹、甲骨文。

◎回饋展：法國繪畫三百年展。

國立故宮博物院歷任首長任期及職稱

1949年之前	1949年文物遷台之後
	1949年國立中央博物圖書院館聯合管理處 ━━▶ 19

◎故宮博物院

李煜瀛
(1924～1925)
首任理事長

易培基
(1925～1933)
院　長

馬　衡
(1933～1949)
院　長

杭立武
(1949～1956)
主任委員

孔德成
(1956～1964)
主任委員

◎中央博物院籌備處

傅斯年
(1933～1934)
主　任

李　濟
(1934～1949)
主　任

故宮中央博物院聯合管理處　　　1965年國立故宮博物院

何聯奎
(1964～1965)
主任委員

蔣復璁
(1965～1983)
院　長

秦孝儀
(1983～2000)
院　長

杜正勝
(2000～)
院　長

◎管理委員會
一九九一年改為指導委員會

王雲五
(1965～1979)
主任委員

嚴家淦
(1980～1991)
主任委員／召集人

謝東閔
(1991～1997)
召集人

李元簇
(1998～2000)
召集人

李遠哲
(2000～)
召集人

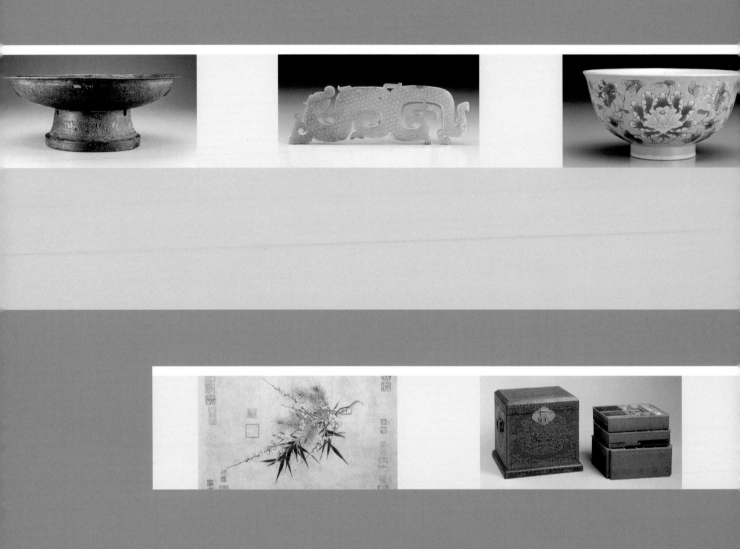

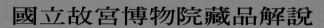

略為弼慶以定人心九月初間且回
仍如前議料理兵馬明春次意前往
安滿兵正在之人教練嗾調賜撫丹
可勝此任以便來春領滿兵前進
拍以無印文攔阻十四貝子一事嘗
喜榆林總兵李�ㄅ現住軍前臣即委
拍署理榆林總兵邰務此實沿邊更
轉良輔人固可用無綠旗不比滿兵
省之官領此省之兵於事無益少遣
回任為妥總之陝西兵馬少施教練
足用官亦足供調遣自龥
斷不可因此一隅學師從東驚動他
國一人決不貢
用人之明擾實詳奏伏祈

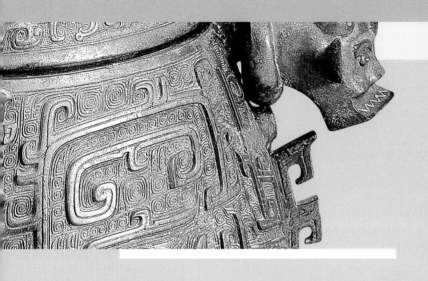

先秦兩漢

一、溝通人神：新石器時代的玉器文化

以燕遼地區為中心的紅山系玉器

　　距今七、八千年前，燕山以北、遼河以西(即今內蒙古東部，遼寧西部的燕遼地區)，已發展了相當成熟的玉石文化。在查海——興隆窪文化遺址中，出土了玉質的斧、錛、鑿等工具類，管、耳飾玦、匕形飾等簡單光素的裝飾品類；此外，還發展了象生主題的玉雕：如：玉蟬蛹，以及用蚌片嵌出嘴與獠牙的石雕人面飾。到了五、六千年前，燕遼地區的玉雕文化發展達於高峰；除了知名的紅山文化外，還有並存而略有先後的趙寶溝、富河等文化。目前將這些新石器時代文化的玉器通稱為「紅山系玉器」。

　　紅山系玉器的質地，多為溫潤而略帶半透明的黃綠色閃玉。除了斧、方圓形璧、筒形器等光素玉器外，還有許多以動物為主題的玉雕。經辨識主要為森林草原型動物，如：熊、虎、(野)豬、鷹，還有龜、魚、昆蟲等，但也有經過神秘化的非寫實動物造型，如帶齒動物面紋玉飾。近年更出土人像雕刻與獸面佩飾。紅山居民常結合二種或更多種動物的母題於一器之上，也喜愛雕琢昆蟲之幼蟲、蛹，或哺乳動物在胚胎期的模樣(如豬龍等)，可能是強調羽化或蛻變的生命力。在原始巫教的時期，人們常視動物具有超人的法力。這些以動物為主題的玉雕，都帶有隧孔，可能縫綴于巫師的法衣上，期盼藉玉與動物的雙重法力，協助巫師溝通人神吧！

紅山文化　玉豬龍
高7.8公分 寬5.6公分 厚2.1～2.6公分

以溫潤的青黃色玉，雕琢出某種哺乳動物在胚胎時期的模樣。有著大耳、大眼與皺鼻，捲曲無紋的圓滾滾身軀。究竟這種造形，是表達豬？熊？虎？還是其它種屬？尚待研究。但都反映了森林草原地區，原始宗教的信仰。

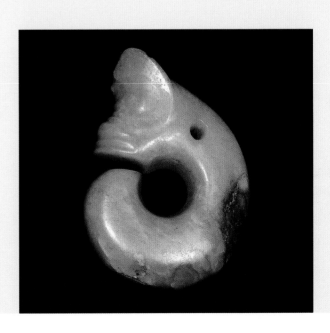

紅山文化　帶齒動物面紋玉飾

長19.1公分　寬6.9公分　厚0.2～0.35公分

溫潤的淺青綠色玉質，琢出一略呈長方形的薄片狀，兩面各淺浮雕一對漩渦狀的

大圓眼，左右兩側的凸片上，也淺浮雕流暢的瓦溝紋；下方一排扁方形的牙齒。

這種抽象的面紋，應是紅山居民信仰的某種神祇。

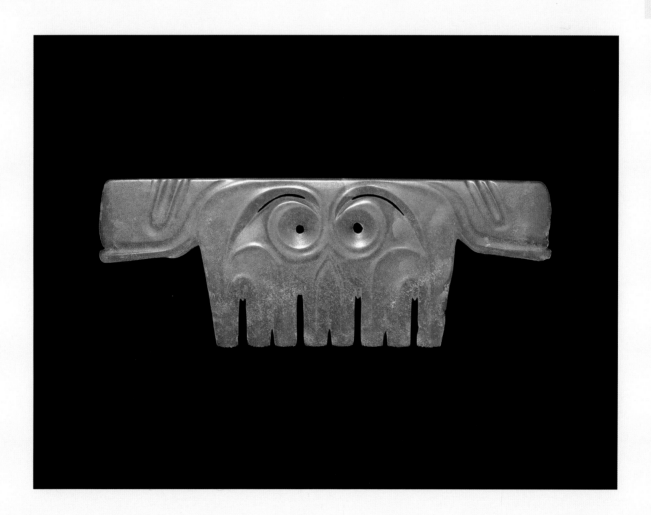

良渚文化　玉璧

外徑13.17～13.44公分　孔徑2.16公分　厚1.5公分

湖綠色玉，滿佈不透明的白色沁班。與一般良渚文化玉璧相比，這件玉璧比較厚，
比例上中孔較小。圓周上有改工的痕跡，一側器表原雕有「鳥立祭壇」的符號，或
因圓周的改工，而銷去了鳥背的部分。所以，它可能是良渚文化極晚期的遺物。

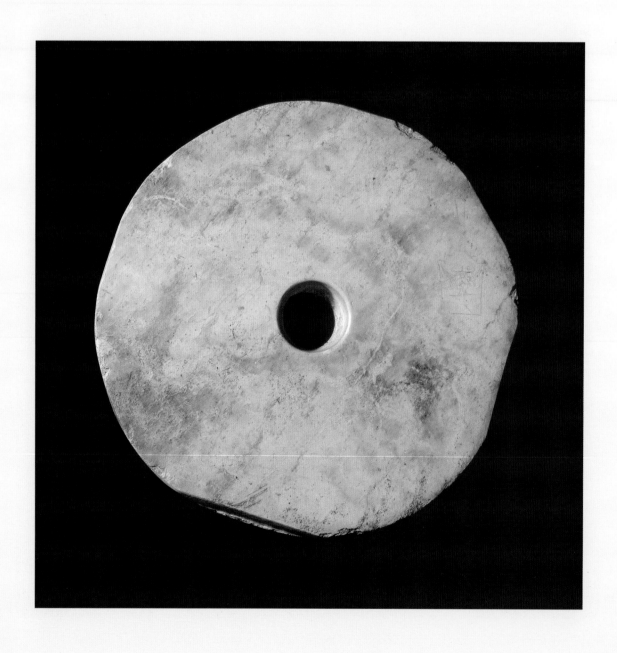

良渚文化　玉琮

高47.2公分　上寬7.7～7.8公分　下寬6.8公分　孔徑4.2～4.3公分

深碧綠色玉，泛淺褐色斑。高方柱體，上大下小。中孔由兩面對鑽。器表以四個轉角為中心，
自上而下，雕琢十七節小眼面紋。上射口略外撇，兩相對的邊壁上，直槽的最上方，各琢一極
淺的符號。其一為「鳥立祭壇」符號的中段部分，另一為四條邊線略呈內凹的菱形符號。

以太湖流域為中心的良渚文化玉器

　　長江下游地區 (在今江蘇、浙江一帶)，距今四千至五千二百年前，主要分佈著良渚文化。由考古發掘可知，當時的社會是分為數個不同的等級；掌有宗教大權的巫師，使用特殊造形的玉器，祭祀神祇祖先。他們去世後，佩戴著美玉雕琢的各種裝飾品，手握象徵權力的玉鉞，鋪陳圍繞著大量的玉璧、玉琮埋藏在類似祭壇的高土台上。

　　良渚文化玉器種類多、數量大；但最特別的是，除了玉璧外，幾乎各類玉器多雕琢一種由良渚神徽演變而來的以眼睛為中心的面紋。玉琮是方柱體，略呈上大下小，有上下貫穿的大圓孔，外壁多雕琢垂直堆疊的面紋，有時還在其上加刻極為輕淺的「鳥立祭壇」符號。玉璧雖多光素無紋，但少數也加刻了「鳥立祭壇」符號。由此分析，在良渚人的觀念裡，圓璧與方琮可能具有某種神秘的內在聯繫，還有待研究。

山東龍山文化　人面紋圭

長24.6公分　最寬7公分　最厚1.2公分

灰色泛黃不透明玉，上端墨黑，下端褐色。窄長梯形，平直正刃。中段的一面淺浮雕相似
於兩城鎮圭上的抽象面紋，有大大的漩渦眼與介字冠頂；另一面淺浮雕一較爲具象的面紋，
戴耳環、吐獠牙爲其特徵。上下兩面器表，都加琢了清高宗的璽文與御製詩。

山東龍山文化　鷹紋圭

長30.5公分　最寬7.2公分　最厚1.05公分

牙黃色與褐紅色玉質，刃部近黑色。窄長梯形，平直正刃。中段的一面淺浮雕與
兩城鎮玉圭上相似的抽象面紋，但上方又多出飄逸的長羽。另一面則雕有一向上
衝飛的鷹鳥。上下兩面器表，都加琢了清高宗的璽文與御製詩。

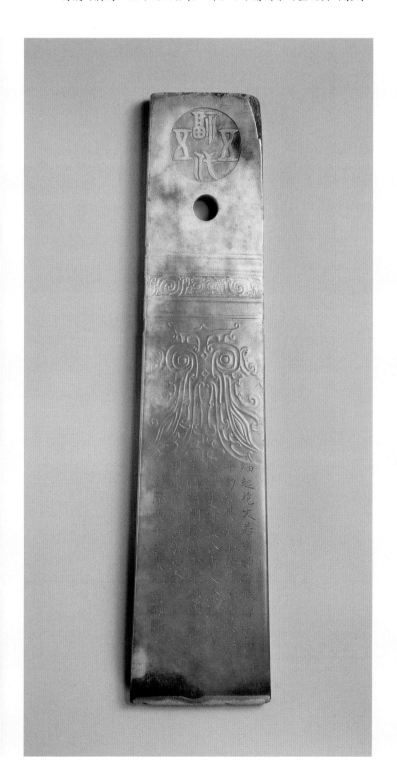

海岱地區的山東龍山文化玉器

　　岱山（泰山）以東至海濱之間的山
東半島，正位於東北地區與長江下游的
中介地帶，自古即與北方紅山系文化與
南方良渚文化有著頻繁的接觸與交流，
這種交流也充分表現在玉器的風格上。
距今四千至六千年前，海岱地區先後發
展了大汶口與龍山文化，遺址中出土了
玉質的鉞、鏟、刀等。玉質的鉞、鏟等
端刃器，在禮制上稱爲「圭」。一件出
土於日照兩城鎮的玉圭上，雕有特殊的
面紋，它的漩渦眼應傳自北方的紅山文
化；而面紋最上方的「介」字形冠頂，
可能傳自南方的良渚文化。在兩城鎮採
集的玉圭，證明了故宮博物院兩件雕有
相關紋飾的玉圭，應屬山東龍山文化的
遺物。（鄧淑蘋）

二、家國重器：故宮的青銅器

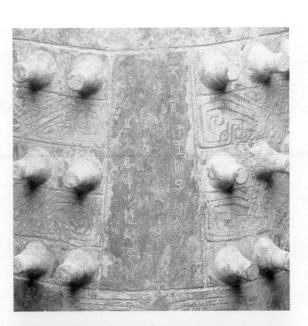

故宮的銅器，展現著黃河、長江兩流域，從商到漢代，約二千年的青銅藝術發展大勢及特質。

銅器鑄造的類別及方法，各青銅古文明不同。埃及、兩河流域、希臘、羅馬等，主要用青銅以敲擊或廢臘法鑄造兵器、人像等，容器較罕見。古中原當然也利用青銅的堅硬銳利，以鑄兵器，但更主要的是以塊範法，鑄造酒器、食器、水器等，以追思祖先，並且作為邦國問聘、婚嫁等的禮儀用器。更因青銅的音色悠揚，用以鑄成具備音階的樂器，如春秋的「子犯編鐘」；或鑄銅鏡以為鑑照，如唐代的「海獸葡萄紋鏡」。故宮所藏家國重器，因此包括了青銅禮容器、樂器、兵器及銅鏡等。

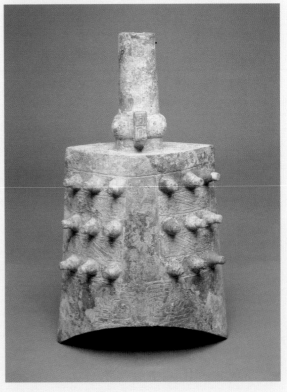

春秋中期　子犯編鐘

全套大小八件　通高71.6～28.1公分

銘文記載晉文公重耳流亡十九年後回到晉國重掌政權、以及晉楚城濮之戰等重要史實，作器者是晉文公的舅父「子犯」。

唐　海獸葡萄紋鏡

直徑17.7公分

流行於唐盛世，是唐鏡的典型，鏡背以高浮雕的蝴蝶、花鳥、纏枝葡萄及
海獸（又稱爲狻猊，實爲獅子）妝點出盛唐多元文化的富麗華貴。

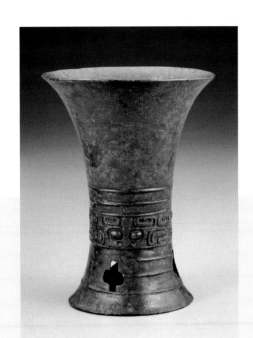

商前期　獸面紋觚

高15.3公分　腹深11.3公分

觚是商代最重要的酒器之一，獸面紋（舊稱「饕餮紋」）則是商人的代表紋飾。從獸面紋觚簡樸的造型、簡單的紋飾見證了商早期禮制藝術的發展過程。

故宮的「獸面紋觚」充分反映殷商前期黃河流域已知鑄造如酒、食、水器等成套容器，器表帶狀深刻的獸面紋，是對商人具有重大意義的紋飾，圈足與器腹有大鏤孔，顯示固定內外範間距的技術。「獸面紋鼎」以其淺鉤狀棱脊，表現南方風格。在西元前十六至十四世紀，黃河與長江兩流域的青銅工藝當有一定的交流。

「蟠龍紋盤」以龍首為核心，龍身蟠繞，並圍繞鳥紋、魚紋與夔龍紋的立體複層紋飾，佈滿盤面，展現商人定都安陽後期所發展的都會新風格；「亞醜方簋」則以稀有的方形器制配上獸首銜鳥的器耳，傳達山東亞醜大族在商末周初的原創性。「雙龍紋簋」雖保留傳統簋的圓腹，但蟠繞的雙龍不同的角式，以器蓋一體的紋飾設計概念呈現商末周初的另一種嶄新風貌。

商後期　蟠龍紋盤

高16.7公分　深7.2公分

盤面蜷伏一龍，龍首正居盤心，為晚商典型的獸面，莊重古凝的作風正代表了晚商銅器的特點。

商末周初　亞醜方簋

高20.7公分　深11.9公分

「亞醜」是商代一支大貴族族名，可能分佈在今天的山東一帶。

簋是商周主要的盛食器，但方形的器身卻是目前所僅見。

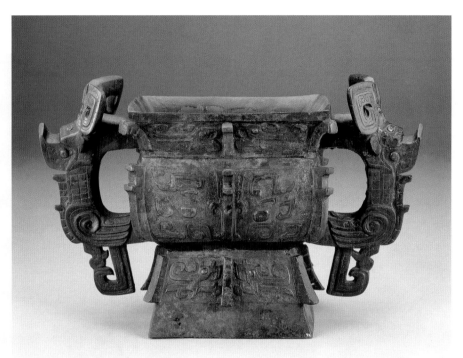

商末周初　雙龍紋簋

高21.3公分　深13公分

器蓋為兩龍首形，分別為柱狀角與錐狀角，雙龍的身軀蟠繞於碗形器身，顯現出商末周初的創新與巧思。

西周早期 召卣

高29.8公分 深22.9公分

表面的解體獸面紋有別於商代獸面的猙獰，
器表突出的鉤狀稜脊則誇大了裝飾效果，凸
顯了周人銅器的新作風。

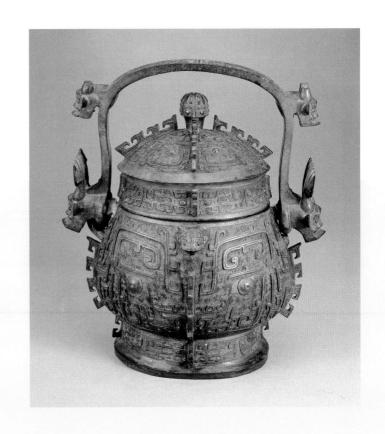

戰國 鳥首獸尊

高11.4公分 深10.5公分

鳥首獸形身軀，鳥首可以取下，鳥喙可以
開闔，是一個結合造形藝術與功能的作品。

西周中、晚期　頌壺

高63公分　深144.4公分

方壺的形制與波帶紋、蟠龍紋揭示了西周中期銅器的新風格，銘文
則記載頌（周朝大臣）接受天子賞賜而作此器的經過。

　　到西元前十一世紀末，周人成爲天
下共主，封建的列國競相鑄作禮器。
「召卣」以解體式的、線條化的裝飾性
獸面紋告別商人的主體紋飾，並與器表
凸顯的鉤狀棱脊彰顯新風格。「牛首鳳
紋簋」則以器耳、器身方座上飾滿的大
小浮雕牛首，展現來自西北、可能是陝
西寶雞一帶的區域特性。

　　大約西元前十至九世紀之際的西周
中期，邢國的「邢季尊」，全身飾滿裝
飾化的鳳鳥，這種新的周人紋飾宣示殷
商獸面紋的終結。「頌壺」全身佈滿幾
何化的環帶紋、垂鱗紋及裝飾化的蟠繞
龍紋，與來自陝西岐山的「毛公鼎」、
山西曲村的「晉侯對鋪」等共同說明西
周中、晚期以來西周獨特紋飾——裝飾
化動物紋及幾何化花紋的當道。這類高
大方壺往往配合鼎簋禮制，並記錄與個
人榮寵有關的冊命制度等銘文，在中原
諸侯國間流行，代表貴族的身分地位。
西周中期以後，新興的周人青銅禮制觀
逐漸定型。

春秋晚期　儀楚耑

高20.3公分　深18.1公分

本件酒器器表光素，但造型線條十分優美，呈現出另一種
光潔之美，是春秋徐國國王儀楚製作的祭器。

　　西元前八至七世紀之際的春秋早期，當南
方的徐國等仍然保存中原商後期及西周早期傳
統如「儀楚耑」，但列國則競相因應新的政治
局勢，以新技法、新風格，至春秋中期以後而
蔚為大勢。楚文化區的曾國屬於春秋晚期（約
西元前五世紀）的「曾姬無卹壺」，有立雕回
首夔龍器耳及蓋上的高鉤狀足，造型靈動凸
顯，是焊接分鑄法的傑作。其他如「獵紋鈁」
改變裝飾性紋飾的格套，表現貴族燕樂及征戰
的空間情境；其紋飾原先可能鑲嵌金屬，展現
近似中原（河南）一帶的新風貌。「鳥首獸
尊」代表北方游牧邊區，可能是晉系作風，動
物造型生動。各地獨特的發展形成戰國多元的
風格。

　　秦漢以降，封建的政治結構崩解，其青銅
禮器亦告終。除在西元之始，作為統一度量衡
標準的新莽「嘉量」外，只以璽印和鏡鑑為

春秋晚期　曾姬無卹壺

高78.1公分　深57.5公分

器物本身鑄造不甚精美，焊接痕跡明顯；但銘文重要記載
此為王室祭器，作器者是楚王的夫人──曾國女子無卹。

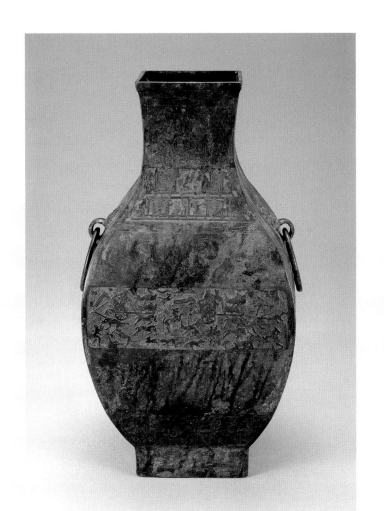

戰國　獵紋鈁

高45.3公分　深39.9公分

方壺表面裝飾著浮雕宴樂、狩獵紋，是戰國
時期流行的題材。這類帶有情節性的圖像紋
是中國銅器時代晚期的一大創新。

新莽　嘉量

高25.5公分　斛深23公分

王莽時期作為量制標準的量器，
是史學研究的重要資料。

三、歷歷如證：鑄刻的鐘鼎文字

商周銅器上的銘文（金文），宋代以來迭經著錄、版刻流傳；但其深入而廣泛的研究卻遲至清季樸學興盛之後，且與新出甲骨文字同為古文字學家肯定的「商周古文」、書法家珍視的「上古法書」及古史學者視為「原始檔案」的史料。

故宮收藏商周銅器約一千件（銅鏡與璽印不計），有銘者近半數，與全球遺存總數超過一萬三千件的殷周金文比起來不算是多數；但故宮藏有舉世最長的金文——毛公鼎銘五百字，又有書法最宏肆的散盤350字，以及可以印證史實的㝬鐘(西周厲王自鑄，舊名宗周鐘)、小臣謎簋及作為家族器的頌鼎、頌壺、史頌簋和戰國標準器的陳侯午簋、陳侯午敦等；銅器的器藏，足以在金文發展史上排列出一條明晰的演變系列。

商後期　父乙鼎

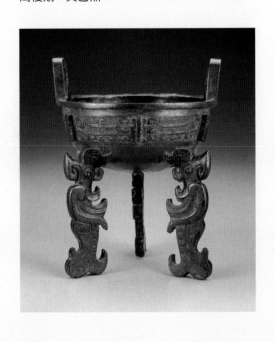

▲這是「豐」家族紀念「父乙」的鼎銘，鑄於內壁。

商後期　父丁盉

「宁戈」家族紀念其「父丁」的鑄銘。

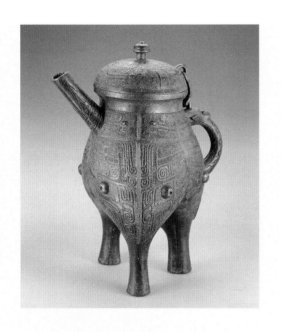

▲ 盉蓋銘，在蓋內中間　　　▲ 盉器銘，在鋬下器外壁

西周早期　成王　康侯方鼎

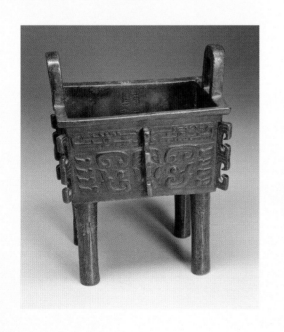

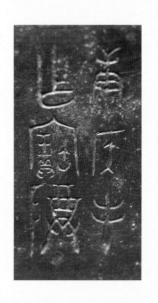

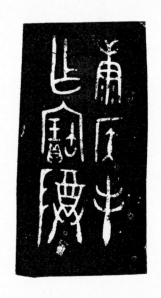

▲ 「康侯半乍寶障」，銘文六字，在口內壁

西周早期　成王　獻侯鬲鼎

銘文21字，在口內壁，記述周成王在宗周舉行大祓
祭典，賞賜給獻侯貝，獻侯於是鑄鼎志此榮寵，並
紀念先人丁侯。天黽爲其族記。

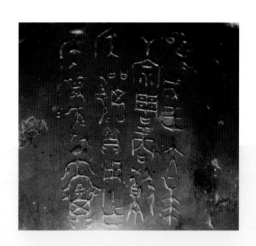

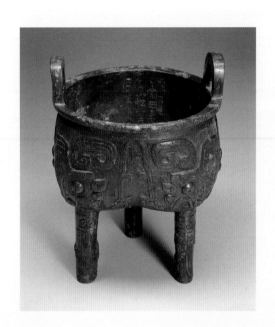

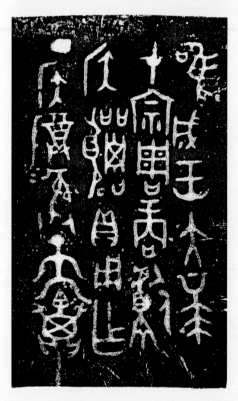

　　商後期金文的字數一般在十字以
下，大多爲作器者之名或族徽與受祭者
名諱，如「竷父乙鼎」，「宁戈父丁
盉」等。行筆線條粗細對比大，起收筆
多呈尖鋒或取圓頓，結構的象意性強，
舊所謂「肥筆」、「墨丁」在「子」、
「父」、「丁」諸字及「戈」字頭上十
分明顯。銘文製作是用毛筆書寫於泥范
上，經刀刻修整後再翻鑄。鼎銘「乙」
字作空廓，說明刀刻時先畫外框，而於
去字中之底時，偶或遺漏的現象。

　　西周早期的銘文逐漸增長，字形隨筆畫多寡變
化，大小錯落自然，有行無列，「康侯方鼎」、「獻
侯鬲鼎」可爲代表；征伐東夷史錄的「小臣謎簋」二
器四銘，不僅是當時「戎事」的「原始檔案」，更是
比對同銘異范文字書法差異的佳例。

西周早期　康王　小臣謎簋

二器，各蓋器對銘，故有「同銘異范」四件，內容記載小臣謎
跟隨伯懋父率殷八師攻打東夷的經過，戰勝後回到牧師，論功
行賞，小臣謎受賜貝及褒獎，故作此簋紀念。

西周金文之製作，大多由陶范翻鑄（塊范法），澆鑄後要打
破陶范，才能取出銅器，故一范只能作一器一銘，同銘文內
容的各器，因為范各不同，上面書刻的字形也不一樣，所以
有「同銘異范」各字體結構、筆法差異的特殊現象，從比對
中，可以見出當時文字的不穩定性與變化規律。

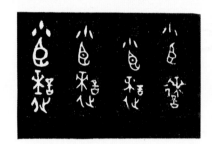

▲ 四銘局部比較

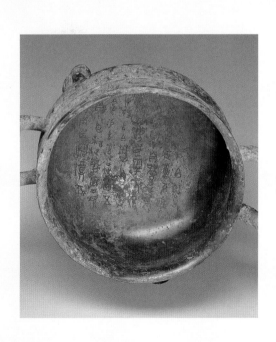

▲ 簋器銘

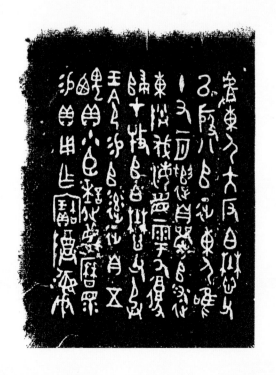

西周早期　昭王　夨令方尊

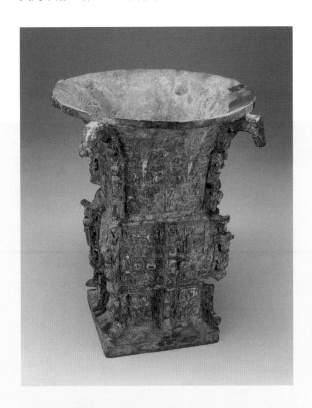

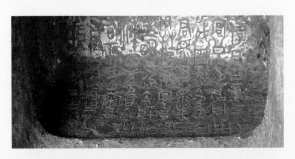

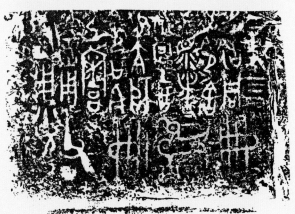

▲有「鼄」族徽

西周早期的族徽如「罥尊」的「兀」與「夨令方尊」的「鼄」是其顯例，「鼄」族徽亦見於「作冊大方鼎」，可知二器是同一家族器。

西周中期以後冊命之辭漸多，50字以上的長銘頗爲常見，除了早期的徽記、祭拜、征伐戎事與王室祭典紀錄外，「冊命」儀式的程序記載（如宣王時的「頌壺」、「頌鼎」）、「訓誥」與「賞賜」的懇切豐盛（如宣王時的「毛公鼎」）、祭祖的孝思不忘（如「追簋」與厲王時的「宗周鐘」）、兩國爭訟的土地履勘「契約」（如厲王時的「散盤」）等，都顯示著西周銘文的史料性質，是最珍貴的「原始檔案」。

（游國慶）

西周早期　昭王　睘尊

銘文27字，是作冊睘於昭王十九年承王姜之命向夷伯問安而受賞作器，以光宗耀祖
的實錄。與《作冊睘卣》同時鑄造，而文有詳略。尊銘：「在岸，君令余作冊睘安
夷伯，夷伯賓用貝布，用作朕文考日癸旅寶凡。」

卣銘：「唯十又九年，王在岸，王姜令作冊睘安夷伯，夷伯賓睘貝布，揚王姜休，
用作文考癸寶尊器。」

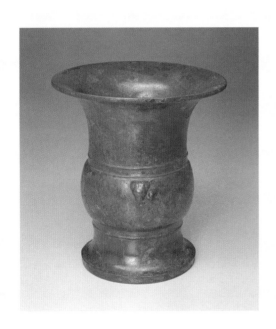

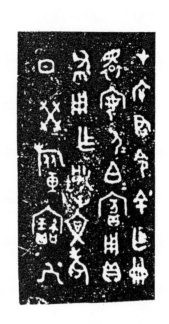

西周早期　昭或穆王　作冊大方鼎

有「鳥」族徽

鼎銘：「公來鑄武王成王異鼎，唯四月既生霸
己丑，公賞作冊大白馬，大揚皇天尹大保室，
用作且丁寶尊彝，鳥」

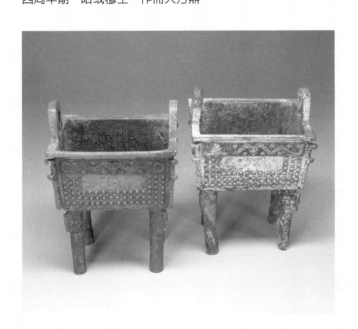

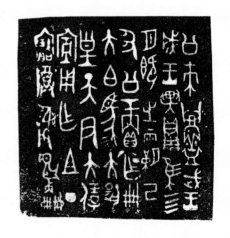

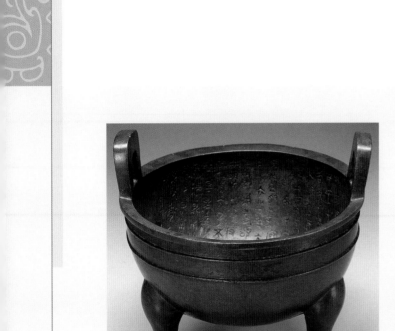

西周晚期　宣王　頌鼎

銘文152字，記載周王冊命頌掌管成周貯（塵）廿家，
監督新造，積貯貨物，以備宮御之用。賞賜玄衣，黹
純，赤市，朱黃，鸞旂，攸勒等物品。頌接受命冊，
退出中廷，然後再回返，向王獻納瑾璋。銘文比較完
整地反映了西周王室冊命官員的制度。

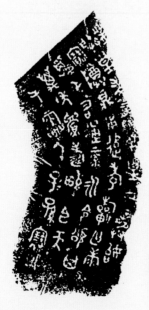 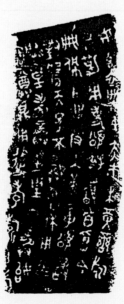

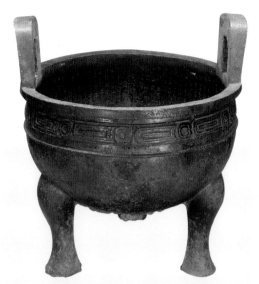

西周晚期　宣王　毛公鼎

銘文32行500字，是毛公厝所作，記載周王對其冊命以及賞賜的器物，銘文前半敘述周王對被冊命的毛公厝的訓語，文詞典雅，前人稱其可抵尚書一篇。

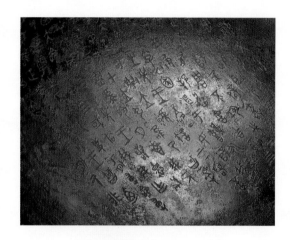

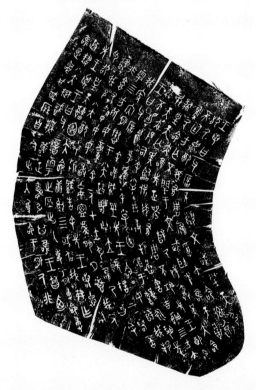

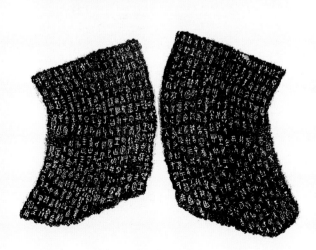

▲書風典雅樸茂，整飭中有流動，剛健中含秀婉。

西周晚期　追簋

銘文60字，記載追因戮力公事而受天子賞賜，追稱揚天子美德，
作為此器以祭享祖先，祈求長壽及君臣相合，並希子孫永寶。

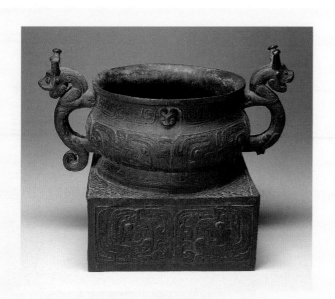

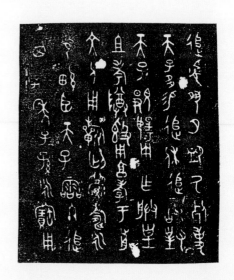

西周晚期　厲王　㝬鐘（舊稱宗周鐘）

銘文122字，記厲王南征南夷、東夷得勝事。作為此鐘以
陳宗廟祭祀，祈求降福長壽，永保天下。

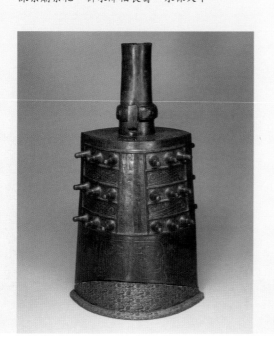

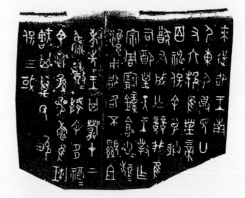

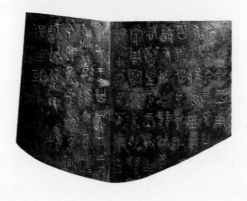

西周晚期　厲王　散盤

銘文350字，記矢國侵佔散國土地，散國求諸鄰近大國主持正義，矢國割地了事，

銘文前半記載了履勘土地的實況，文後有參與履勘人名，並有矢人誓辭。

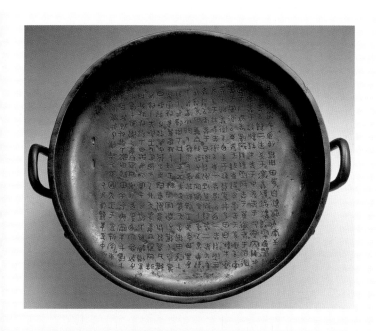

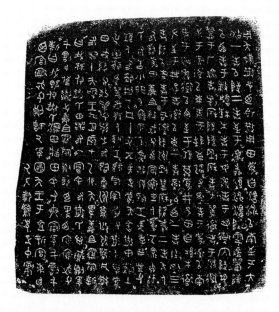

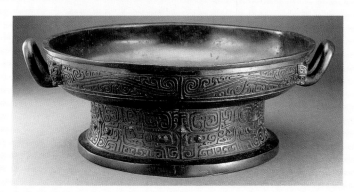

▶散盤銘（局部放大）

線條雄強蒼勁，結構跌宕多姿，同一字寫法變化多端而均極
精致（如于、封、至、散、以諸字），是篆書中的極品。

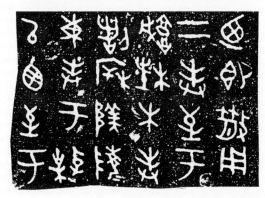

四、懷玉比德：東周、兩漢的帶玉風氣

春秋戰國時代（西元前770～221年），是一個社會變遷極大的時代；玉器的性質、功能與製作風格，也隨之變化。春秋時代，周天子的權威雖逐漸為強勢諸侯所替代，惟此一時期的玉器基本上仍是維繫封建體制下，貴族身份、地位的象徵禮器。至於紛紛嚷嚷的戰國時代，百家爭鳴，禮崩樂壞，玉器作為禮器的功能逐漸淡化；各國都城手工業作坊，如雨後春筍般湧現，給傳統的治玉工藝帶來一片蓬勃生機；而普遍的「佩玉節身、綴玉瞑目」的觀念，也促成玉器需求量的大幅增加。

戰國～西漢　玉龍

長22公分

將龍作昇騰之狀的表現，乃受戰國以來，「乘龍昇天」觀念的影響；此龍作回首、卷肢、翹尾的動姿，身上飾以表示雲氣的穀紋，示其騰雲駕霧之意。

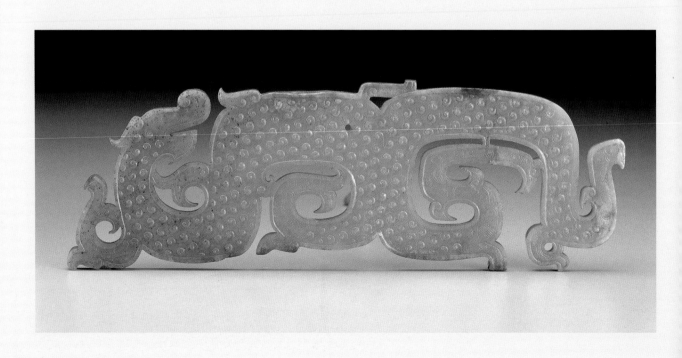

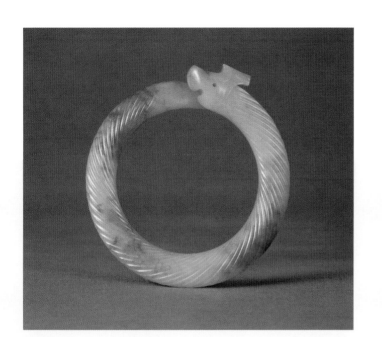

戰國～西漢　絞絲紋卷龍

外徑7.9公分

龍形卷曲帶勁，龍身柔和地雕琢出細緻、條理的
絞絲紋，龍首表現簡潔，全器玉質溫潤，泛散出
一種典型傳世器的光澤。

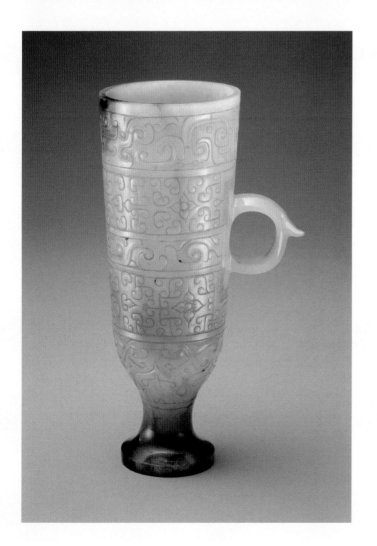

戰國～漢　高足玉杯

高12.3公分

單圈把高足玉杯，造型靈巧，周身分層飾以獸面紋、
雲紋、水滴紋等，杯口局部銅綠色，全器玉質溫潤；
此型杯於漢代以長江以南地區之例爲多。

漢 包金玉豚（一對）

長分別為10.9公分與11公分

玉豚原為溫潤的青玉所製，刻工簡練俐落，身包金泊片；由於長期
深埋地下，除金泊包身的部分外，餘皆有沁白的現象。

春秋戰國玉器的製作風格，展現應變的潛力與活潑的氣息。取材多元化，廣開玉料的來源，玉材不再偏限於一般的軟玉，各種美石如水晶、瑪瑙、松石、孔雀石、玻璃、滑石等，均善加利用。玉器類型突破傳統的璧、璜、圭等的刻板形式，一些富於地方色彩的題材紛紛出現。治玉也如其他工藝一般，講究分工專職，並結合其他行業的技術，例如鑄銅、鎏金、漆器、紡織、金工技術等，刺激了玉器製作技術的多元發展。此一時期確實造就出不少治玉高手，展現鬼斧神工的玉雕絕活，如戰國中期曾侯乙墓所出的多節連環龍鳳紋佩飾器。在如此的環境下，玉器的製作的確呈現一片生機，作品風格富於變化而精巧。

西漢玉器承繼戰國各地製玉、用玉的遺緒，將喪葬玉與生死觀密切結合，發展出一套完備的喪葬用玉禮制。以玉匣（玉衣）為表，璧斂、九竅塞實其裏，玉匣外配以玉枕、玉握、璽印、劍、刀以及玉佩組等；棺外有象徵昇天的穀紋璧、玉龍、玉鳳等的玉雕，全套配備體現漢代人對死後世界的憧憬；惟完整的喪葬玉組套非一般人所能擁有，惟貴族方能享之，且大部分是朝廷專屬的製玉機構製作，由皇帝賞賜的。除喪葬用玉外，祭祀用玉以及人身佩玉，甚至嵌飾在其他器物或建構上的裝飾玉，也構成漢玉的另一環。

漢代玉器的題材，展現當時人的宇宙觀、生死觀、價值觀。從西漢玉雕對雲氣、龍鳳等靈獸的熱衷描寫；乃至東漢一轉為以西王母的傳說、祥瑞為題材的表現，均貼切地說明漢代人製玉、用玉的觀念與其對死後世界的關心與設想。漢玉不但呈現當時精湛的治玉技術，透露當時人的心思，並體現漢代國勢與文化的雄渾氣象。（楊美莉）

東漢　玉辟邪

長13.2公分　高9.6公分

漢代出現「天祿」、「辟邪」並稱的靈獸，此玉雕靈獸具雙翼、花鞭尾，

腹下並綴一陽性生殖器，表現氣宇軒昂的雄風，是傳世漢玉中的絕品。

東漢　「長樂」玉璧

高16.6公分

「長樂未央」乃漢代人常用的吉祥詞兒，

將吉祥詞、龍鳳等四靈獸、穀紋璧集於一

玉之上，此物乃不可多得的寶物。

宋元時期

五、千古典範：宋瓷的優遊氣度

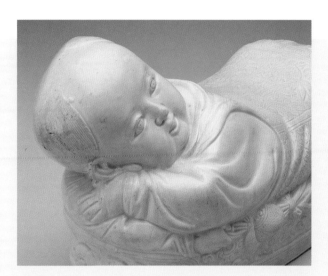

宋代產業興盛、工商繁榮，瓷器已成爲全國普遍的用器；著名瓷窯的產品各具特色，且往往指定爲該州郡的貢品，供應官用。尤有甚者，如汝窯、官窯由國家督導設立，產品專供官用，民間罕得。這些名窯作品常爲歷代陶瓷界引爲典範，是宮廷收藏的重點；亦爲本院傲視當代的一項收藏，質量俱豐，且足爲傳統美學的見證。

　　宋瓷以單色素淨爲美，白瓷的瑩潔、青瓷的溫潤，俱呈現安祥自在的韻致。白瓷以河北曲陽縣的定窯爲燒造中心，釉色牙白，造型端莊。北宋中葉以後，盛行刻劃與模印的裝飾，其劃花禽鳥蓮荷，運刀輕靈流暢，宛如一幅繪畫小品；而雕模工謹緻密的印花圖案，彷彿織錦般的華麗。史籍所載，定窯自北宋初年便貢入國家瓷庫，至北宋末年仍爲內廷尚食局的用器；金代初年，還成爲公主的妝奩。因此宋、遼、金的皇族、官員的墓葬中也常見定窯瓷器。院藏定窯瓷器的數量有數百件之多，以北宋中期到金代的作品最豐富精美，少數可上溯至唐、五代，下延於元代。

北宋　定窯　白瓷嬰兒枕

高18.8公分　橫寬31.0公分　縱長13.2 公分　底刻乾隆三十八年（1773）御製詩銘

瓷枕冰涼消暑。此枕模塑一伏臥榻上的富貴小兒，劃花、印花並施，牙白釉色

益增童稚純真的氣質，是宋代瓷雕塑中上乘的佳作。

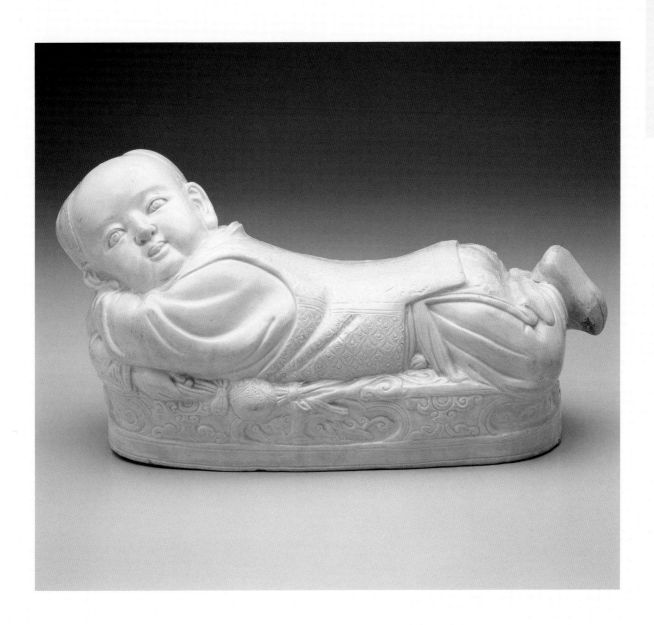

宋代青瓷以汝窯、官窯享譽最高。汝窯瓷器的天青釉滿罩全器，只在底部露出三、五個細如芝麻的支燒痕跡，其釉汁較薄的口緣襯顯胎色，有偏粉紅色調的效果。北宋後期帝王特命燒造，要求全器滿釉，且在釉裡攪入瑪瑙末，力求作品的精緻完美；南宋初年，汝窯被視如珍寶，是官府造瓷所憧憬的典型。傳世汝窯作品極少，院藏約二十件作品，已稱最富者。汝窯瓷器的造形精謹，厚度拿捏適度，弧度圓緩，其矮圈足微外撇，使釉汁停留若玻璃器邊緣；高圈足則收邊俐落，有金屬器般的明快。釉面細如蟹爪的開片與不經意的棕眼，都顯現宋人能包容窯火幻化下的瑕疵，並欣賞難得的造化天工。汝窯的產地，一般相信與舊汝州轄下的河南寶豐縣清涼寺窯的關係最密切。

北宋　汝窯　青瓷花式溫碗

高10.4公分　口徑16.2公分　足徑8.1公分

十瓣花式深碗，宋人用以溫酒。全器滿施天青色薄釉，釉面微見細開片，

靜謐而優雅。足內底有五個支釘痕，細如芝麻點。

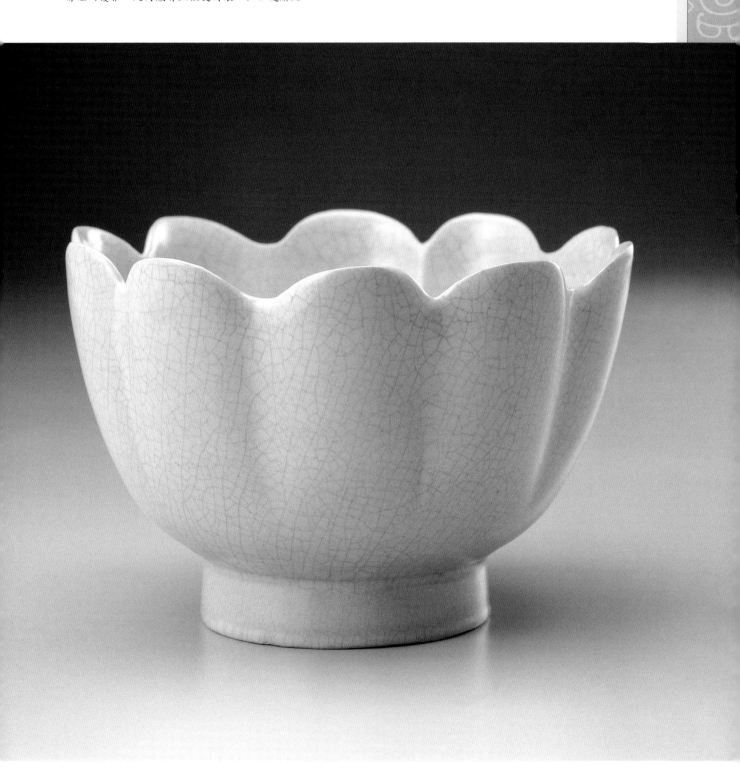

南宋　官窯　弦紋樽

高14.9公分　口徑23.8公分　底徑22.9公分

官窯禮器多仿古器形，此器仿漢代酒樽，滿施粉青釉，釉質濃潤，
釉面層層朵朵的開片有如冰裂：器底支釘痕十二枚，露灰黑色胎。

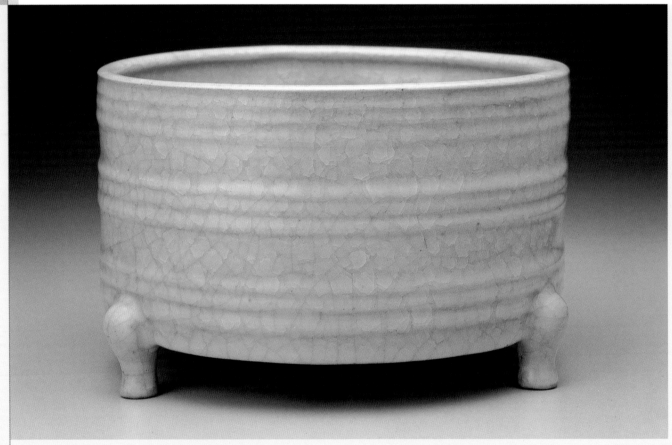

　　院藏宋官窯類型的作品十分豐富。官窯，不同於一般宋瓷以窯場地名相稱的習慣，彰顯了其產品專供官用的特殊性。南宋襲仿北宋制度設官窯，先後成立修內司的內窯和郊壇下的新窯。《宋會要》則載，南宋初期因祭典禮器的需求，而由官方督造指定樣式的瓷器，窯場曾分別在越州、蘇州，紹興十九年（1149）後始確定在首都臨安（杭州）燒造。至今，杭州的郊壇下官窯已經正式考古發掘，與院藏官窯精品多能吻合；其餘載籍所稱地點則尚未能完全獲得考古的證明。南宋官窯的釉色與汝窯相近，且更強調釉面開片，蓄意多次施釉，凝厚滋潤的釉層益增開片堆疊層次的變化，如冰裂、如鱔血，美不勝收。元以後仿燒官窯瓷器的風氣持續不輟，頗為文士引為文房雅器。

金、元　鈞窯　葡萄紫花尊

高19.2公分　口徑21.3公分　足徑12公分

厚重的花盆，底部原有漏水孔，並刻「五」字。外壁乳濁的青釉
與葡萄紫淋漓交融，器裡則呈天青色；瑩澤耀目，變化無窮。

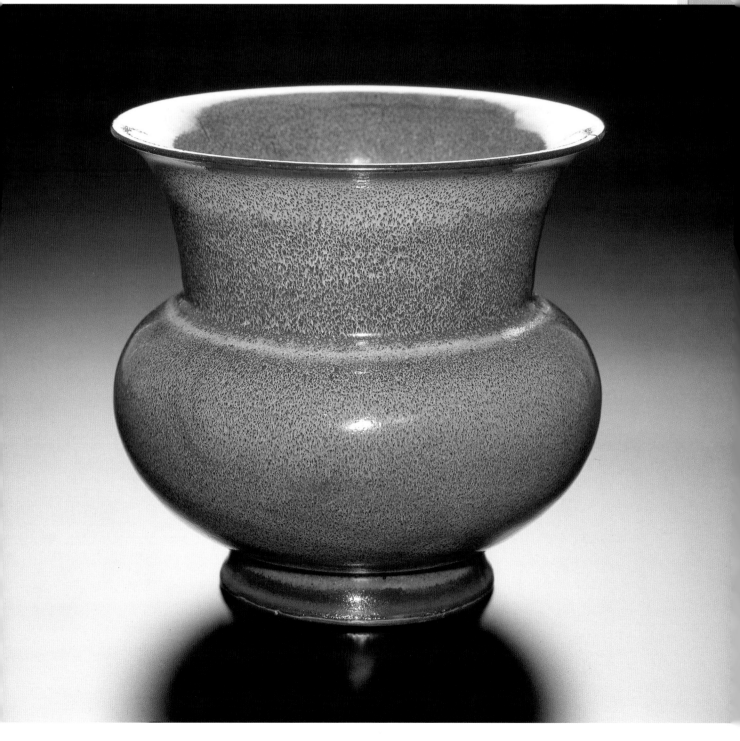

北宋　耀州窯　青瓷劃花牡丹碗

高8.5公分　口徑20.8公分　足徑5.2公分

廣口小足碗，器內刻劃盛開的牡丹，花瓣層重上揚，枝葉偃仰托襯；

刀法流暢，橄欖青釉隨斜刀深劃處而積釉深沉，頗增雍容氣度。

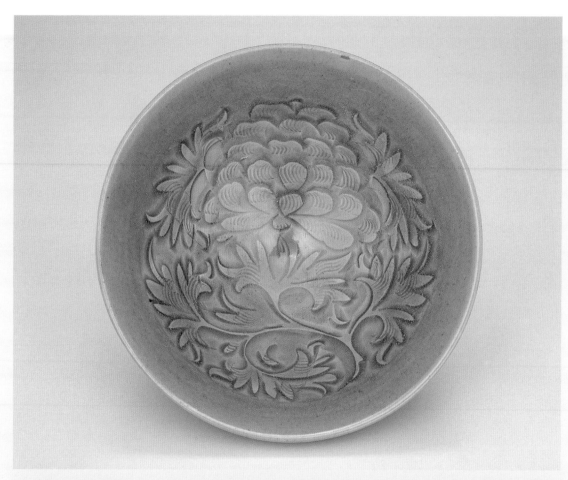

南宋　龍泉窯　青瓷鳳耳瓶

高25.5公分　口徑9.4公分　足徑9.6公分

盤口長頸紙槌瓶，飾以雙鳳耳。釉色粉青潤澤，瑩淨無瑕；鳳耳印紋清晰、

成形轉折細膩、端整精巧，可謂龍泉窯中最精美者。

　　延續官窯開片之美，且極力造成細
碎密佈效果的是哥窯。然哥窯的類型複
雜，燒造年代與地點仍無定論。院藏哥
窯型作品，釉色有偏灰青或灰黃者，與
官窯相近，部分造型在南宋墓葬已有所
見，但近似元墓出土者尤多；其明清仿
品也極力追求紫口鐵足與金絲鐵線的胎
釉特徵。

　　浙江龍泉窯亦仿燒官窯類型器，但
同時是供應海外市場的最大窯場，其精
美者，色呈梅子青，瑩潤如玉。陝西耀
州窯的青釉偏黃綠色，擅長刻花或印花
技巧，紋飾工整典雅。福建建窯的黑釉
茶盞是北宋君臣鬥試茶品最不可或缺的
茶具；江西景德鎮窯的青白瓷，堅薄輕
巧，爲廣受歡迎的日常用器。至於青紫
駁雜的河南鈞窯花器，拓展了氧化鐵以
外金屬元素的運用，也開啓了對濃濁鮮
麗色彩的興趣。凡此諸窯的作品因明清
文士的疏忽，也較不得清代皇室青睞，
然其敦厚自然處，依舊透露宋瓷一向的
優游氣度。（蔡玫芬）

六、視同拱璧：故宮的宋版書

明朝以後，好學之士、藏書之家無不嚮往宋版書，將它視同拱璧，看成重寶，而爭相蒐求，甚且相互炫耀。任何藏書樓中，只要有宋版，頓時身價百倍，令人稱羨。時至今日，古書更稀。世界各地的漢學圖書館，求書更形殷切，每以能收得宋版爲榮，並視之爲鎮庫之寶。本院收藏宋版有近二百部之多，而且不少是寰宇僅存的孤本，眞可謂國家重寶。

明代藏書家汲古閣主人在住家門前，長期貼著榜示說：「有以宋刻本至者，門內主人，計葉酬錢。」可以瞭解，宋版書在明末，已經到了以葉論價的地步。清初大藏書家錢謙益（1582～1664）收藏一部宋版《前・後漢書》，據說是在極難得的機會下，才以千金從一位徽商手中購得。在收藏了二十多年以後，因爲窮困，不得已轉售給四明的謝象山。錢氏說：「賣這部書是生平第一殺風景事。」於是在書末跋文中寫出變賣此書的心情，他說：「此書去我之日，殊難爲懷，李後主去國，聽教坊雜

宣和奉使高麗圖經四十卷

版匡 高18.7公分 寬12.7公分

宋徐兢撰 宋乾道三年（1167）徐蕆江陰澂江郡齋刊本
每半葉九行，行十七字。白口，左右雙邊。

曲，揮淚別宮娥一段，凄涼景色，約略相似。」賣一部宋版書，有如亡國末日，不難想見古人對宋版書的癡迷。也難怪當年李維柱對錢謙益說：「若得你家的《漢書》，每日焚香禮拜，死則當以殉葬。」充分說明了慕戀宋版的偏執。清代中葉版本大家顧廣圻（1770～1839）說：「宋版書，無字處也是好的！」更是讓人匪夷所思。由以上這些例子，說明了明清藏書家，對宋版書佞愛的程度。

爾雅三卷

版匡　高24.2公分　寬17公分

晉郭璞注　宋國子監刊本

每半葉八行，行十六字，小注雙行，行二十一字。白口，左右雙邊。

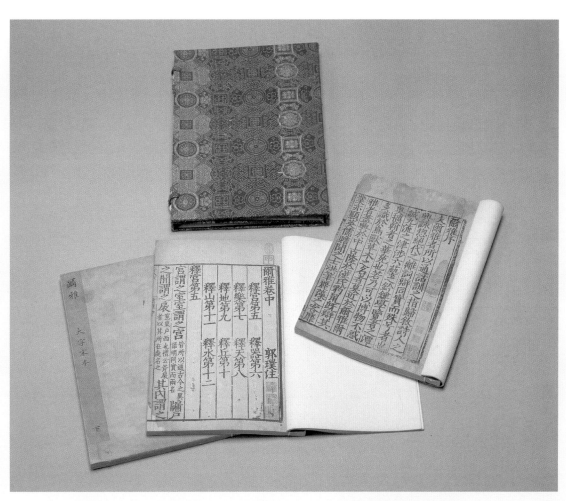

儀禮要義五十卷

版匡　高20.2公分　寬14.7公分

宋魏了翁撰　宋淳祐十二年（1252）魏克愚徽州刊九經要義本

每半葉九行，行十八字。白口，左右雙邊。

周禮疏五十卷

版匡 高20.1公分 寬16.1公分

漢鄭玄注 唐賈公彥疏 宋紹熙間兩浙東路茶鹽司刊元明遞修本

每半葉八行，行大字十四至二十一字不等，小注雙行，

行二十二至二十六字不等。白口，左右雙邊。

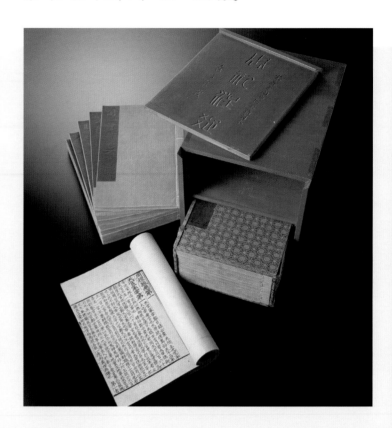

當然，宋版書除了物稀爲貴之外，也有校勘存眞的學術價值。因爲古書幾經鈔錄或翻刻，常由於疏忽，導致「以帝爲虎，以魯爲魚」的訛誤現象，清顧廣圻極力主張「書以彌古爲彌善。」宋代是一個重視文治的時代，當時的圖書出版，態度謹愼，校對精良，所以錯誤相對地減至最少。而宋代所據以刊印的典籍，距原作者時間又近，且無後世種種因素的竄改，這也是宋版書可貴的所在。

就以本院所藏宋孝宗乾道三年（1167）本的《宣和奉使高麗圖經》爲例，這個版本的的刻印時間，距原作者徐兢（1091～1153）逝世僅十五年，是今日所存的最早的版本，不但流傳少，元、明兩代也很少翻刻。明代末年雖有海鹽人氏鄭弘根據舊鈔本雕印，但脫漏、錯誤的地方，不下千處。清乾隆時期修四庫全書，所根據著錄的是兩淮馬裕家藏的鈔本，錯誤更多。乾隆五十八年（1793）安徽歙縣的鮑廷博（1728～1814），曾以家中所藏的鈔本參校鄭弘本，刻入《知不足齋叢書》中，然而脫

漏訛誤的地方還是不少。由此可見本院這部宋版《高麗圖經》存世的重要性了。其它，本院所藏宋版，諸如宋國子監本《爾雅》、徽州本《儀禮要義》、乾道本《淮海集》、淳熙間刊本《昌黎集》、寶慶元年（1225）廣東漕司本《集注杜詩》等，在在都是存世絕罕的寰宇孤本。

再者，宋版書開版弘朗，鐫刻工整，楮精墨妙。展卷披閱，恒予人以賞心悅目之感，也是其它版本所不能比擬的。（王福壽）

昌黎先生集四十卷外集十卷附錄一卷

版匡 高17.3公分 寬10.3公分

唐韓愈撰 宋淳熙元年（1174）錦溪張監稅宅刊本

每半葉十一行，行二十字，小注雙行，行亦二十字。白口，左右雙邊。

新刊校定集注杜詩三十六卷

版匡 高22.9公分 寬17.8公分

唐杜甫撰 宋曾噩等集注 宋寶慶元年（1225）廣東漕司刊本

每半葉九行，行十六字，小注雙行，行亦十六字。

白口，左右雙邊。

七、翰墨光華：雅俗共賞的筆墨藝術

中國法書墨蹟從唐代到明清，一千三百年來的精華盡萃於本院。這些藏品，主要來自歷代宮廷收藏和清室帝王之新收，傳衍有緒，累見於官方與私人著錄。其中有許多是書法史上的重要名蹟，既可以提供欣賞書法藝術的典型，也能藉以考察歷代書法的傳承與創造。

王羲之與盛唐書法

中國書法到了三世紀的三國西晉之際，各種書體演變已經完成，此後楷書及行、草書應用日廣，蔚成新風氣。四世紀東晉時，簡牘、文稿等日常應用的文書都以行、草書為主，當時貴族名士崇尚風雅，講究書法品鑑，從「書聖」王羲之（321～379）的流傳書蹟，可以想見其梗概。

王羲之真蹟現在已無流傳，本院收藏題為王羲之的〈快雪時晴帖〉、〈遠宦帖〉、〈平安何如奉橘帖〉是三件重要的唐摹本。

王羲之書法在七世紀初的初唐及中唐時期定為一尊，主要歸因於太宗以來，朝廷銳意收集、摹寫及鑑藏，在七世紀後半的書蹟中，可以看到王羲之一系的影響，上自帝王如唐玄宗（713～755在位）的〈鶺鴒頌〉，或一般官吏如孫過庭（七世紀後半）的〈書譜〉，都反映了此一風氣。

唐　孫過庭　書譜　卷　局部
紙本 縱26.5公分 橫900.8公分

書於687年，全文約四千字，品第漢以來書家，概論六朝至唐書體、技法、書法美學及理論。用筆流暢自然，不假修飾，提按轉折，緩急輕重間，自有一種收放裕如的節奏。

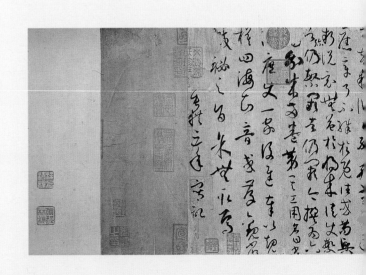

晉　王羲之　平安何如奉橘帖　卷

紙本　縱24.7公分　橫46.8公分

這是三件行書尺牘，合裝於一卷。639年藏於唐太宗御府，卷上有兩位梁代（502～557）和
四位隋代（581～618）鑑帖人的簽署。這件行書運筆流暢，雖然是鉤摹之作，仍然可以看到
王羲之所創造的體勢優雅的古典風格。

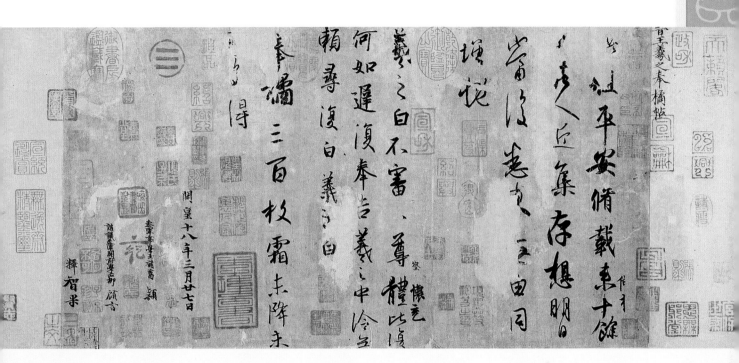

唐　懷素　自敘帖　卷　局部

紙本　縱28.3公分　橫755公分

約大曆七年（772）懷素由湖南北赴長安及洛陽發展書藝，由於他個性灑脫，草書絕
妙，受到顏眞卿等書家及詩人的激賞，紛紛贈以詩文。大曆十二年（777），他摘錄
部份贈詩，請顏眞卿作序，寫成此卷。全卷用細筆硬毫書寫，筆墨枯勁，於規矩法度
中，奇蹤變化，神采動蕩，有驚蛇走虺，驟雨旋風之勢，爲草書藝術的極致。

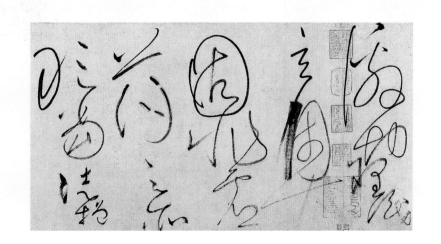

中唐的新派書風

八世紀中葉，平民書家崛起，僧懷素狂放不羈的技法表現，受到北方士人的激賞，書法不再以雅馴爲唯一的審美標準，爲懷素〈自敘帖〉作序的顏眞卿（709～785）是這股新興書風的代表。顏眞卿出身名門之後，一生五十餘年，起伏顛躓於宦途，留下忠臣烈士的美名。〈祭姪文稿〉原本是起草，無意作書，自然流露至情至性。十一世紀北宋時期文士書家，繼承了這種妙造自然的精神，開創新的尚意書風。

宋代文人與士大夫的書法文化

蔡襄（1012～1067）、蘇軾（1036～1101）、黃庭堅（1045～1105）、米芾（1051～1107），號爲北宋四大書家，他們兼爲朝廷官員、詩人與藝術鑑賞家，成就了文人藝術的典型。在書法創作上，各有特色：蔡襄典重有法，學顏眞卿而書風溫婉。蘇軾追求自然逸興，自稱以意作書。黃庭堅長波大撇，如船夫蕩槳，極有力道。米芾優於筆勢，如快劍強弩。本院藏四家書蹟豐富，有自書詩文、翰札、題跋等。蘇軾的〈寒食詩帖〉、〈赤壁賦〉，黃庭堅的〈松風閣〉、〈花氣薰人帖〉，米芾的〈蜀素帖〉等，都是史上赫赫名作。

宋　黃庭堅　自書松風閣詩　卷　局部

紙本　縱32.8公分　橫219.2公分

1102年，黃庭堅五十八歲，自流謫地四川戎州赦歸鄂州，九月遊鄂城樊山，此詩經途所作，詠松間之閣。此卷長波大撇，提頓起伏，一波三折，若有節奏，收筆、轉筆，用的都是楷書的筆法，裡面的變化非常含蓄，流露豐富的情感與意韻。

唐　顏真卿　祭姪文稿　卷

紙本　縱28.2公分　橫75.5公分

756年天寶之亂時，顏眞卿姪子季明被叛軍殺害，兩年後。眞卿爲蒲州刺史，迎季明首櫬，
作此文祭之。此蹟運筆純用圓筆中鋒，不刻意講求法度，卻筆筆沉著古雅，如錐畫沙，時而
粗壯渾樸，時而瘦勁飄逸，用墨或枯或潤，彷彿再現了書寫者沈痛的心情。

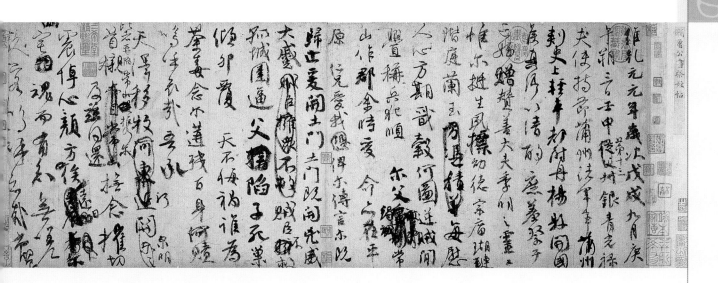

宋　蘇軾　寒食帖　卷　局部

紙本　縱34公分　橫199.5公分

元豐三年（1080）二月，蘇軾四十五歲，因案謫至黃州（今湖北
黃岡），第三年四月作此兩首寒食詩以表達處境之困窘，書寫此
卷的時間大約是年或稍後。用筆或清俊勁爽，或沉著頓挫，字
體由小漸大，由細漸粗，有一種徐起漸快，突然終止的節奏，與
當時心境十分契合。

宋　米芾　蜀素帖　卷　局部

絹本　縱27.8公分　橫270.8公分

元祐三年（1088）八月，米芾三十八歲，應湖州（浙
江吳興）郡守林希的邀請，游覽太湖，九月書此卷，
共有八首各體詩，書於四川精製的絹上。用筆俊爽，
佻蕩靈動，曲盡變化，雖書於烏絲界欄內，但氣勢毫
不受拘束，恣肆中又見其沉著。

元明清書法的遞變

　　宋人尚意的書風在南宋時過度發展，到了元代又有新的轉變，書家極力規模晉唐古法，形成復古之風，詩文書畫樂律俱精的趙孟頫（1254～1322）開風氣之先，論者認爲他是唐以後集大成的書家。趙孟頫書法俊美清雅，元代及明初書家大多受他影響。

　　明代中葉，在江南文化重鎮蘇州，有沈周（1427～1509）、祝允明（1460～1526）、文徵明（1470～1559）、唐寅（1470～1523）等，共創蘇州文人藝術鼎盛的時代。祝允明學識廣博，書藝精熟，草書〈雜書詩〉（書曹植樂府），融會漢晉古法於縱橫姿肆的書法表現中，最具典型。到明代後期，來自松江地區的大家—董其昌（1555～1636），鑑賞、臨摹與創作兼能，在理論與書法風格上對於明末清初的書法有影響深遠。

　　明清之際進入帖學與碑學勢力消長對立的時代，因清宮延續董其昌以來的帖學派，收藏此派書蹟較多，近年來本院接受捐贈與購藏，碑學派作品也不斷增加，冀望繼清宮舊藏之後，呈現近代書法發展的多元面貌。（何傳馨）

元　趙孟頫　赤壁二賦　冊　局部

紙本21幅 每幅縱27.2公分 橫11.1公分

1301年，趙孟頫四十七歲的精心之作。赤壁前後二賦是蘇軾謫居黃州時的名作，趙孟頫仰慕其人其文，經常書此二賦，但字形與筆法全不同於蘇軾之作。結字之優美，筆法之精詣，反映了理性與感性均衡的氣質。

明　祝允明　雜書詩帖　卷　局部

紙本　縱36.2公分　橫1154.7公分

此卷書曹子建樂府〈箜篌引〉、〈美女篇〉、〈白馬篇〉、〈名都篇〉四首。原詩辭旨激切，
氣度豪邁，透過祝允明縱逸的草書，更能令人遙想漢魏古風。運筆輕重疾徐的變化很大，鋒勢
勁銳，姿態橫溢，在書風上融合章草的古意，與唐宋各家狂草特色，爲晚年得意之作。

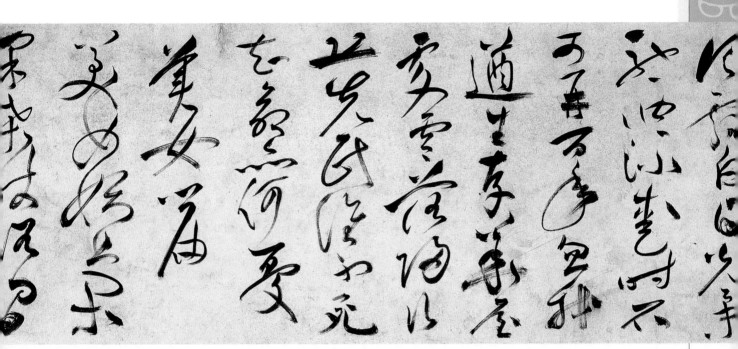

明　董其昌　周子通書　軸

紙本　縱189.4公分　橫154.5公分

此軸約七十歲書，法顏真卿。董其昌十七歲學書即從顏真卿
入手，此後一生經常臨習顏書，以顏書爲模範，此軸用禿筆
中鋒，結字平穩，莊重中富於動勢，並不求與顏書表面的形
似，而是追求簡樸、有氣魄的本質。

八、風格多變：北宋繪畫藝術的多樣性

宋 代文風興盛，對大自然的研究和科技的運用都有精進的發展，新獨立成畫科的山水、花鳥畫亦興於此時代。

北宋山水畫有李成（916～967）、范寬（約十一世紀）、郭熙（活動於十一世紀後期）、李唐（約1049～1130後）等名家，他們都用心觀察體會自然山川景物。范寬曾隱居山中，終日坐觀，以剛勁的筆法畫出山嶺高峻雄偉的真實感；郭熙仔細研究自然時序及氣候之變化，以點畫、皴擦等等技法，加上細膩多層次的渲染，形容出春山澹冶而如笑、夏山蒼翠而如滴、秋山明淨而如粧、冬山慘淡而如睡等山川之種種氣氛神韻。

北宋人畫山水，擅於「遠觀取其勢」，結合較多的「視點」，描寫山勢壯闊雄偉之意，其構景常於畫幅中央安置主要之山石、林木。北宋末的李唐則進入較重於「近觀取其質」的時期，山石的質感表現更為詳實，「視點」趨於單純，其近、中、遠景形成較為緊湊的重疊。

宋　郭熙　早春圖　軸

絹本　淺設色畫　縱158.3公分　橫108.1公分

郭熙（活動於十一世紀後期），描寫從冬山如睡中甦醒的早春，其空間結構含「三遠」（高遠、平遠、深遠）的視點。以可居、可遊、可住之美景匯集成理想之意境。畫成于1072年。

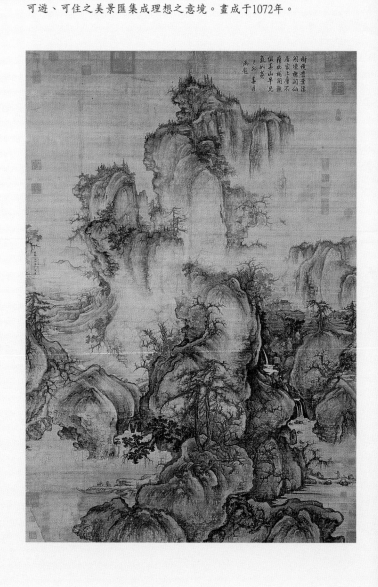

宋　范寬　谿山行旅　軸

絹本　淺設色畫　縱206.3公分　橫103.3公分

范寬（約十一世紀），以「高遠」視點為主，描繪華北的山水。遠山居於畫幅中央，
占有三分之二的份量，莊重雄偉，表現出真山逼於眼前的感覺。

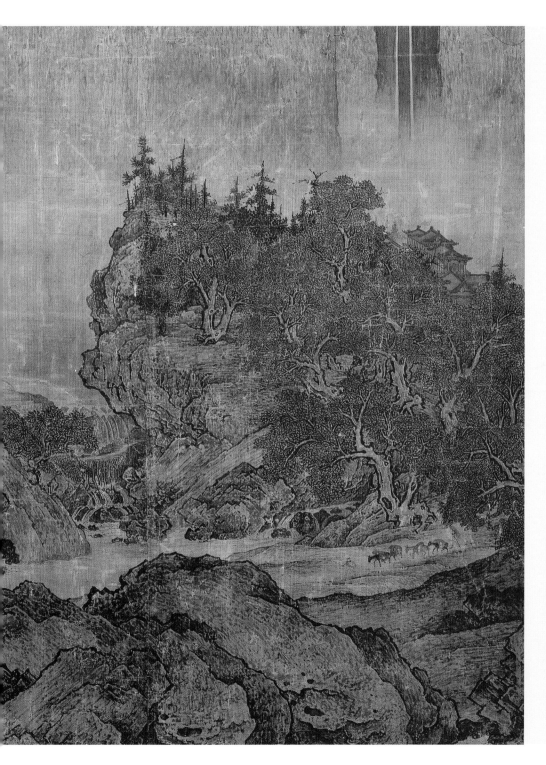

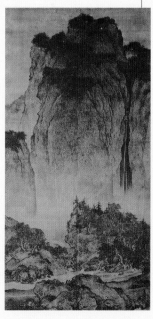

宋　崔白　雙喜圖　軸

絹本　設色畫　縱193.7公分　橫103.4公分

崔白（活動於十一世紀後期），擺脫圖案式的表現方式，以「寫生」方式觀察與描繪，表現出鳥獸之「生」，並且傳達出大自然之「聲」。畫成於1061年。

　　黃居寀（933～993後）爲北宋初期之花鳥畫名家，他的作品漸擺脫唐人花鳥畫以圖案造形，裝飾意義爲主的時期，進入「寫生」的階段。寫生不只對花鳥本身加強觀察，對其生態環境也需深入研究。易元吉（十一世紀中期）擅繪猿、鹿，他還特別深入山林，靜觀猿、鹿在大自然中的生態神情。崔白（活動於十一世紀後期）的〈雙喜圖〉即是發揮宋人寫生精神的代表作。

　　宋徽宗（1082～1135）雅好藝術，擅長花鳥畫，不但在自然的「寫生」中，加上人文的詩意，並在畫幅上首開題詩句之例。其構景傾向於簡潔化，注重意境之營造。宋徽宗重視畫院畫家的選拔與培養，曾以詩句考選畫院畫家；不但擴展畫院規模，也曾設畫學。並編有《宣和畫譜》，記錄宮內之繪畫收藏，以其典藏的數目來看，花鳥畫最多。

宋　徽宗　蠟梅山禽　軸

絹本　設色畫　縱83.3公分　橫53.3公分

徽宗（1082～1135），白頭翁與香梅皆屬寫實之畫風，
構圖卻相當簡潔，係大膽剪裁而成，營造有詩意的氣氛，
旁有瘦金體題詩，是畫中題詩之先例。

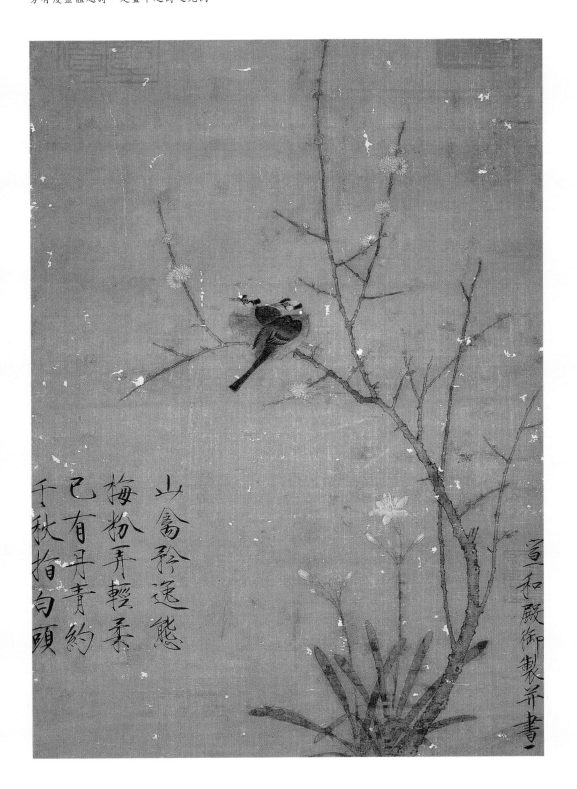

稍早，擅繪墨竹的文同（1018～
1079）、蘇軾（1036～1101）及其他文友
黃庭堅（1045～1105）、米芾（1051～
1107）等逐漸形成文人畫潮流之興起，他
們對於宋徽宗追求詩意的作品，有相當
重要之影響。

原來畫壇的主流是道釋、人物畫，
山水、花鳥畫興起後，遂成三足鼎立之
勢。道釋畫方面，宋代承唐代的遺緒繼
續發展；一般的人物畫則與山水、花鳥
畫同樣地反映出宋人新的寫實能力。寫
眞(肖像)及風俗圖也有蓬勃的進展，而且
從貴族、文人發展到平民。如〈清明上
河圖〉即為描繪汴京平民種種生活的名
作，將北宋京城的繁榮景象，具象地傳
達至今日。（林柏亭）

宋 文同 墨竹 軸

絹本 水墨畫 縱131.6公分 橫105.4公分

文同（1018～1079），皇祐進士，與蘇軾（1036～1101）為摯友。
本幅以水墨畫懸崖垂竹，其表現技法在「寫」、「畫」之間，是
墨竹畫系之最早作品。

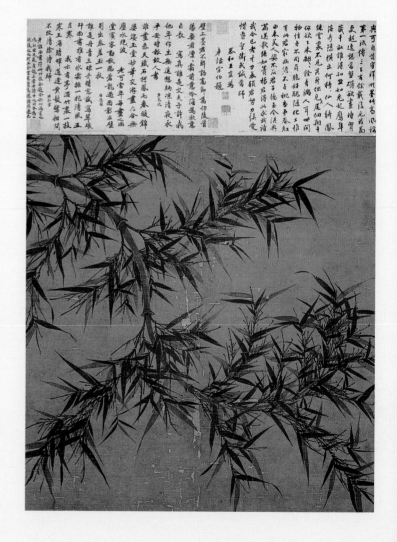

宋 仁宗后坐像 軸

絹本 設色畫 縱172.1公分 橫165.3公分

宋仁宗（1023～1063在位）有兩位皇后，本幅可能是曹后。畫院畫家

以「寫眞」方式，詳實繪記皇后、宮女之面貌神情，及其衣冠。

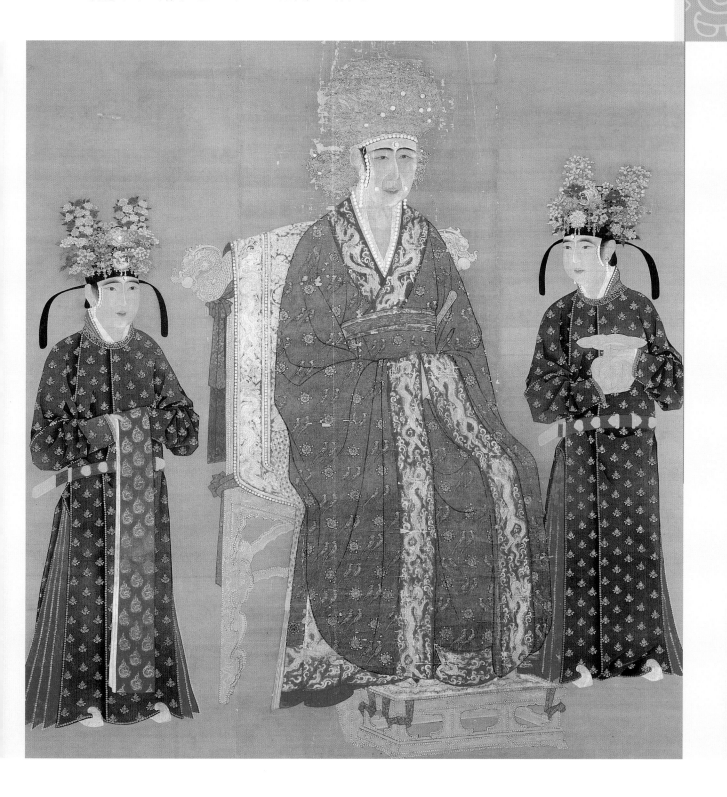

九、煙水迷離：南宋繪畫的轉折

宋室南渡，高宗（1107～1187）在臨安提倡美術，從宣和畫院避亂南來的畫家又在紹興畫院展現了新的創造力。政治經濟與文化活動的中心，移到江南一帶，地理環境給予畫家的創作靈感與中原是大異其趣的。

北宋的山水畫，堂堂大山，頂天立地，氣魄雄偉。南宋錢塘江一帶的風景，李唐（約1049～1130後）說：「雪裡煙村霧裡灘，爲之如易作之難」，白雪裡煙霧裊裊的景色，朦朧空靈的意境，清新秀麗的風景出現了。「江流天地外，山色有無中。」帶給觀賞者無限的想像空間。畫家放棄了重山複水，氣勢壯闊代之以成煙水迷離，流行一派幽寂虛曠的邊角構圖，這是從遠觀統籌全景，轉而近身定點切入，攝取一邊一角，精緻的表現近景所專有的美。畫面布局呈現出構思的巧密，說明了畫家有了多樣化的進步手法。

宋　賈師古　巖關蕭寺　冊頁

絹本　設色畫　縱26.4公分　橫26公分

望遠看去，兩位行腳僧，背著經笈走向蜿蜒的道路，路雖曲轉，目的總能到達。畫幅留上的一大片空白，更足使人翔翔消遙，簡直是景愈空，意更長了。

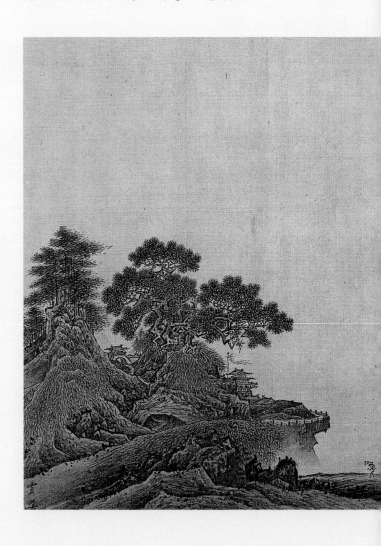

宋　蕭照　畫山腰樓觀　軸

絹本　設色畫　縱179.3公分　橫112.7公分

乍看，只覺畫幅的左半邊，矗立著黑黝黝的一座大山。右側

煙樹河灘、遠山一片模糊，這是以往山水畫所少有的表現。

畫家從注意主山的正面，轉向注意山的側面了。

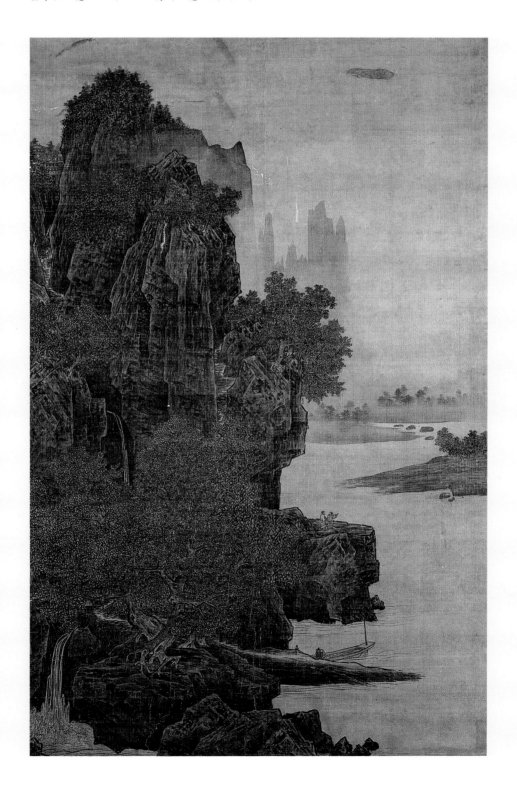

宋 夏珪 松崖客話 冊頁

絹本 水墨畫 縱27公分 橫39公分

這開冊頁對遠方的描寫,輕煙淡霧,暗示出天地間有無限的空間供觀賞者
遐思,夏珪把主題置於畫幅的半邊,因而又有「夏半邊」的說法。

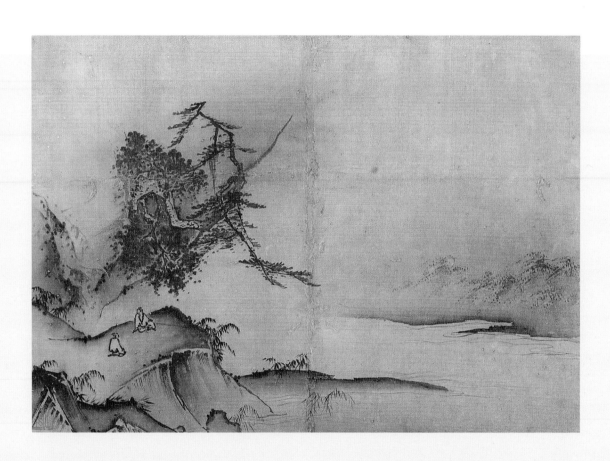

南宋的山水畫家習慣採取這種布局的方法是「畫」繁為簡,以少勝多捕捉江南的情境,更可貴的是畫家用的是含蓄簡練的筆墨,呈現的品味卻是風格典雅。這種意念,表現在存世的南宋作品裡,有許多是小冊頁、小團扇面,惟其小,畫中往往把最重要、最美好的部分,將它完美的表現出來。加以宋朝人偏愛客觀體察萬物,畫動物植物,注重生態習性,寫實而不膠柱於物像,真實中融入唯美的理想,見之於花卉翎毛一類,剪取好鳥枝頭來寫生,就在這一尺縱橫之間,使人欣賞到一花一世界,畫理畫趣,發人遐思,引人入勝。

南宋院體的人物畫,仍延續北宋精密寫實的長處,法度嚴謹,畫來無論是世俗為主的題材,如教化勸戒性的歷史故事,宗教神話故事,乃至做為教科書的插圖,無不準確而豐富優美,但是到了中晚期,正如新山水畫的特點,也發展出簡練飄逸的形象。

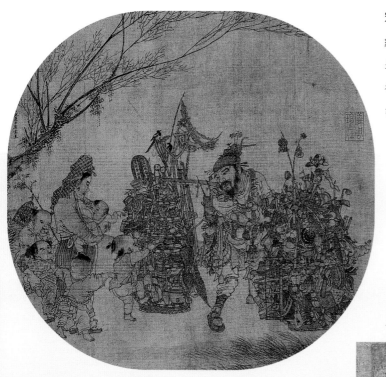

宋　李嵩　市擔嬰戲　冊頁（名賢妙蹟冊第三幅）

絹本　設色畫　縱25.8公分　橫27.6公分

這個貨郎擔上，李嵩自謂畫了五百件，清晰可見，卻未見有人驗證清楚。鄉野生活的一景，畫家的精密寫實工夫，就是今日照相機也無法比擬。

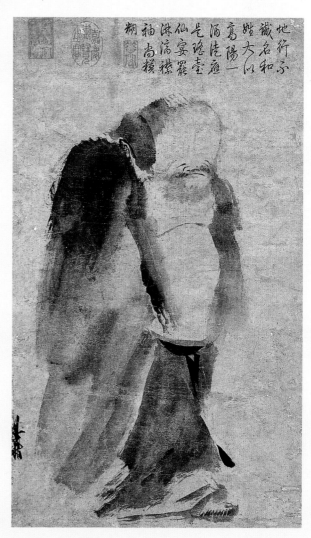

宋　梁楷　潑墨仙人　冊頁（名畫琳瑯冊第二幅）

紙本　水墨畫　縱48.7公分　橫27.7公分

頃刻之間，用五六筆，就刷出了寬袍大袖，看似簡率，卻是精嚴之極，典型的「減筆」是一個畫家從千錘百鍊中提昇而成的。禪味十足，更令人叫絕。

宋　趙孟堅　歲寒三友　冊頁

紙本　水墨畫　縱32.2公分　橫53.4公分

折取一把代表君子之交的松竹梅，既可持贈君，還是自怡悅，畫的是
一股堅貞情懷的相期許。畫面橫直圜點交錯，既整齊又有變化。

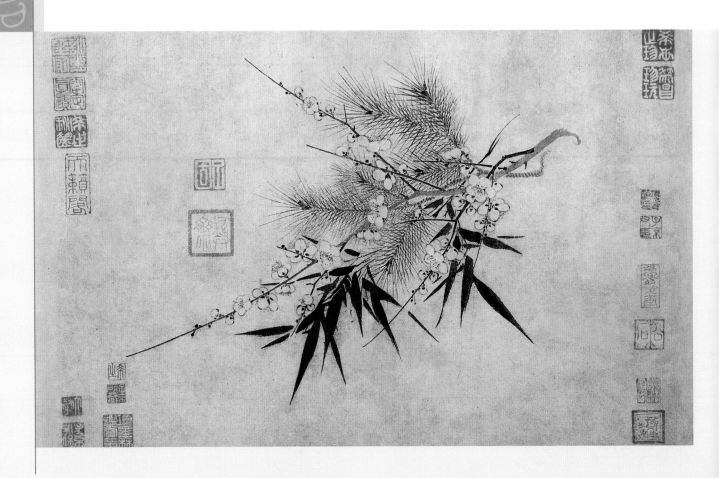

　　南宋具有士大夫、文人、僧侶身份的畫家，有異於畫院畫家，他們的繪畫理論，反應出儒家和佛教的背景。不管傾向寫意，或者工筆寫實，文人總是追求秀逸自然，以水墨畫來抒情，這也是北宋傳下的風氣。喜歡畫墨戲式的山水、枯木、竹石；此外，梅、蘭、水仙，題材的道德象徵性，足使讓人一見，就知道是畫家用以託物明志，高標品格的自我期許。這種不同於院體畫風的形成，終於在元代成為畫壇的主流。

　　相對於文人畫家比較知性的手法，禪畫家則依靠直覺的認識能力，本能的把客觀事物濃縮精簡，呈現出單純的形象，使觀眾一欣賞就與畫在剎那間相感應，這種「禪畫」在日本尤其受到重視。（王耀庭）

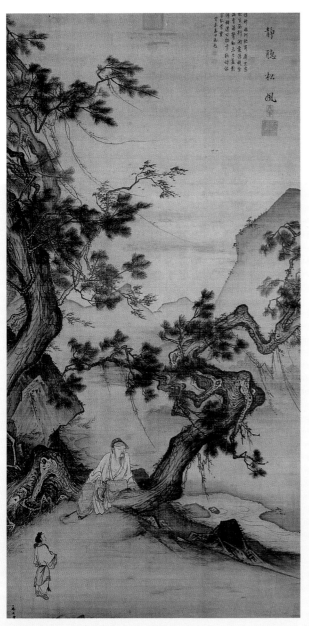

宋 馬麟 靜聽松風圖 軸

絹本 設色畫 縱226.6公分 橫110.3公分

深山溪澗，流水淙淙，高士坐於松幹，傾耳凝神，聆聽
微風吹拂松樹的聲音。由於人物表情描繪生動，其全神
專注的神態，使觀者似乎也感受到迎風搖曳的松聲。

宋 李安忠 竹鳩 冊頁

紙本 設色畫 縱25.4公分 橫26.9公分

灰背伯勞棲立在荊棘上，鷹鉤般的嘴形、銳利
的眼神和趾爪，顯得炯炯有神。另外頭頸、胸
腹的羽毛，以及翅膀和腰尾的覆羽，也描繪得
極為細膩生動。

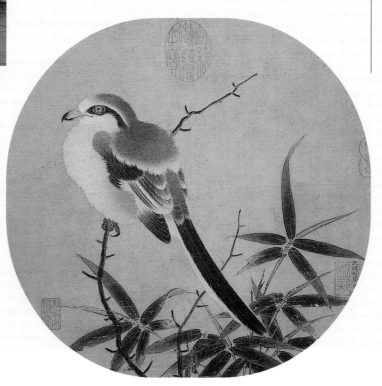

十、江岸望山：元代文人畫的風格

有元一代，士大夫因為無法參與政權，轉而致力於文學、藝術的創作。他們的作品，並不拘泥於傳統法則，逕求抒發胸中的情懷，故能生面別開，將文人畫推展到另一個高峰。

元代繪畫的特色，大抵朝水墨簡逸的方向發展：如李衎（1245～1320）的墨竹〈四季平安〉、〈雙松圖〉，以及王冕（1287～1359）的墨梅〈南枝春早〉，筆墨清雅脫俗，皆是花卉畫的代表作品。人物畫以白描風格最為盛行，趙孟頫（1254～1322）為首，此外重要的畫家有張渥（活動於十四世紀中期）、衛九鼎（活動於十四世紀）等，其共同特點是用筆柔韌而流暢，體態端莊優雅。細筆界畫當以王振鵬（活動於1280～1329間）稱第一，作品如〈龍池競渡圖〉，工緻纖細又不失神采。儘管元代繪畫的題材頗為廣泛，大體而言仍以山水為主軸。

元　王振鵬　龍池競渡圖　卷　局部
絹本　水墨畫　縱30.2公分　橫243.8公分
本幅畫宋代習俗，農曆三月三日，開放金明池，大小龍舟穿梭在臺閣水榭拱橋間競渡的情景。畫家以精確的筆法，描繪景物的細節，顯示出作者界畫的功力。

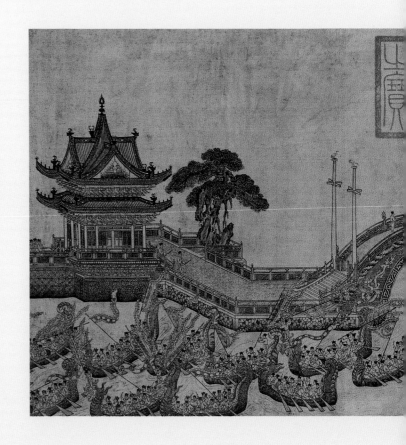

元 趙孟頫 重江疊嶂 卷 局部

紙本 水墨畫 縱28.4公分 橫176.4公分

長松二株挺峙於江邊，隔岸群峰延綿。畫中
冷峻的山岩、孤傲的松樹，與江空天闊的幅
面相呼應，呈現出寂寥蕭瑟的感覺。

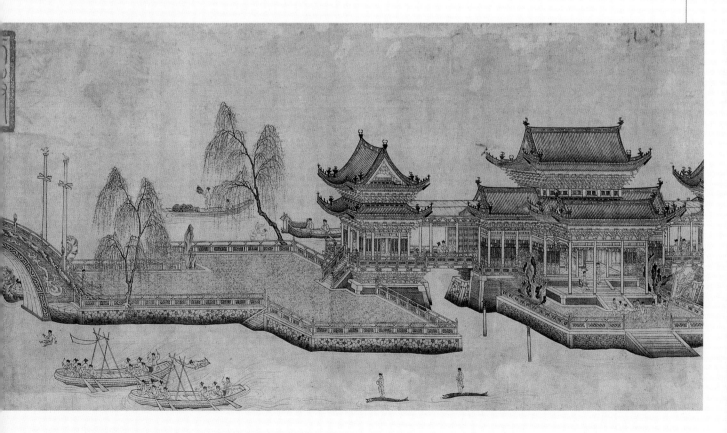

元　吳鎮　漁父圖　軸

絹本 水墨畫 縱176.1公分 橫95.6公分

本幅為畫暮色蒼茫的湖山景色。前方雙樹並立，一舟行
於蘆中，對岸群山層疊，有煙樹人家。筆法老辣，墨色
淳厚，適切地表現出潮濕溫潤江南水鄉澤國的興味。

關於元代山水畫，重要的畫家和風
格有：元初的錢選（1235～1303尚在）學
趙伯駒青綠設色技法，畫風典雅趨於樸
質；趙孟頫綜合唐人和五代董源、巨
然，北宋李成、郭熙等不同的作風；高
克恭（1248～1310）繼承米芾父子煙樹雲
山畫法，而自成一家；另學李郭者有曹
知白（1271～1355）、朱德潤（1294～
1365）等人。此外元四大家中的黃公望
（1269～1354）與王蒙（1308～1385），
則是以承襲趙孟頫的影響，並遠接董巨
遺風，再各別發展出自己的風貌。

從描繪的題材來看，由於錢選、趙
孟頫、曹知白、朱德潤、盛懋、唐棣以
及元末四家等大都在吳興、蘇州、杭州
這一地帶活動，江南水鄉澤國婉約清雅
的韻緻，涵濡元代畫家靈秀的氣質，促
使畫家關注的焦點由崇山峻嶺轉向遼遠
開闊的水域。以作品闡釋，趙孟頫的
〈重江疊嶂〉畫江流行舟，坡陀蘆葦的
曠遠景色；黃公望的〈富春山居圖〉則
是以浙江富春江為背景所繪製的一幅長
卷，畫中平林水村，穿錯著峰巒沙岸，
筆法流暢，景緻幽遠。此外吳鎮（1280～

1354）〈漁父圖〉的圓厚、倪瓚（1301～1374）〈容膝
齋圖〉的蕭疏、朱德潤〈林下鳴琴〉的清潤，筆墨技
法雖各有所長，結構則都是一河兩岸。畫家以「闊
遠」替代宋人「深遠」形式，將山巒推遠置於河岸另
一方，中央以水域分隔，虛實對應，畫面開闊疏朗，
整體視之則給人一種豐盈的感覺。

元　倪瓚　容膝齋圖　軸

紙本　水墨畫　縱74.7公分　橫35.5公分

疏樹蒼石，河岸空寂。精錬的筆墨、簡疏的章法，清雅脫俗，毫無塵世習氣。在元人描繪一河兩岸圖式中，倪瓚此圖將空靈幽淡的意境發揮到極致。

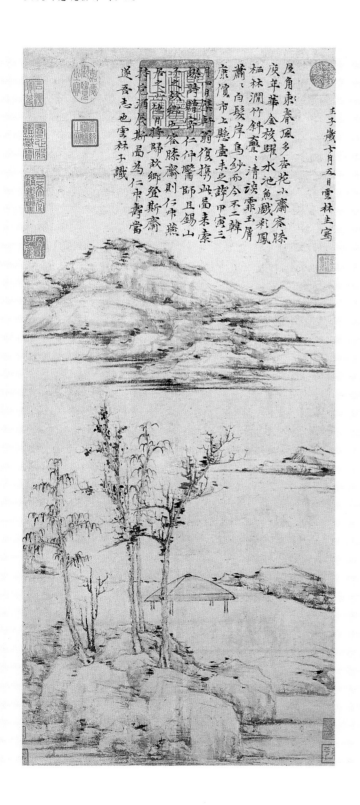

元　朱德潤　林下鳴琴　軸

絹本　水墨畫　縱144.9公分　橫58公分

松風澗水，琴樂悠揚，士人暢談論心，此樂何極。一漁翁持槳搖曳而來，童子臨流汲水回望，一片江天遼闊。對岸岡巒起伏，層層推遠，大半隱於嵐霧之中。

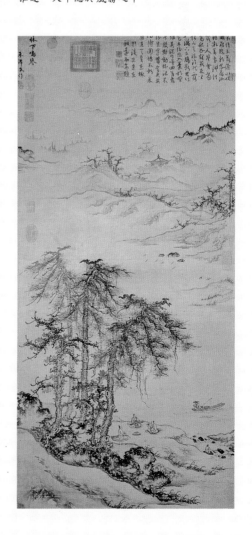

相對於北宋畫家擅長描繪峻偉雄渾
的山峰、南宋畫家以斜角半邊的構圖形
式，勾勒出輕靈迷離的空間感，元代畫
家則以經營河岸的理念來從事山水畫的
製作，描寫江南水鄉秀麗的風韻，創造
了新的取景法式。由於此際的畫家大都
是文人出身，著重以文學、書法融入繪
畫中，畫風也從寫實漸入寫意。山川明
秀，景境幽深，用筆佈墨，內斂含蓄，
平澹的畫面中蘊含著一股令人回味不盡
的甘醇。（許郭璜）

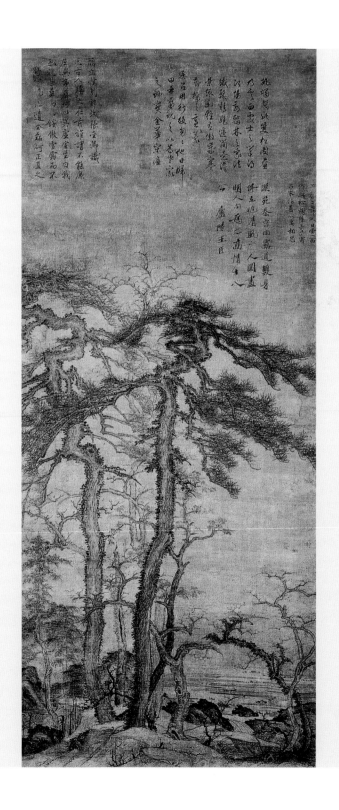

元　曹知白　雙松圖　軸

絹本　水墨畫　縱132.1公分　橫57.4公分

雙松挺峙，間雜著枯木寒林，下方作平坡遠伸，
杳靄深邃，是典型的寒林平野圖式。「松」樹比
喻志操堅貞，「雙」為共棲共止，合之則有才能
德行並美的意涵。

元　王蒙　具區林屋　軸

紙本　設色畫　縱68.7公分　橫42.5公分

具區即太湖，林屋則為太湖中洞庭西山下的林屋洞。畫中以湖石、岩壁和
林木等，佈滿全幅。繁實的筆墨，特殊的章法，堪稱獨絕。

十一、錦上添花：緙絲刺繡之美

中國絲織早在公元一、二世紀即聞名世界，被世譽稱為「絲綢之國」。緙絲為絲織品之一，其形式與一般織物相同，而織造過程則迥不相侔。一般織物，均為通經通緯，所有緯線往返必須通過全面經線；緙絲則為通經斷緯，其緯線非通梭所織，而是緯線設色部分，通過圖形範圍內經線，然後回轉，在預定之圖案內來回穿梭，至完全表達出圖案之形狀為止。未通過緯線之經線部分，則由其他圖形所需的設色緯線穿越織成；其緯線回轉的地方，彼此若不相連，圖案形狀周圍會留下鋸齒狀之空隙，承空視之，像用彫鏤刀刻出來，故有人會誤作「刻絲」。「緙」字之義是織緯，意即畫面之形成，峕賴緯線之積成。

據宋人莊綽《雞肋篇》和洪皓《松漠紀聞》記載，緙絲技術是南宋初年由回鶻傳入中國的。從傳世實物看，緙絲技術到南宋已發展至顛峰狀態；但據考古發掘，南北朝之毛織、絲織殘片，已有通經斷緯的平紋織法，故緙絲製作技法早在這時就已經有了。

宋　緙絲仙山樓閣　冊頁（鏤繪集錦冊第五幅）

縱28.1公分　橫35.7公分

淺褐色地設色織。仙山樓閣，雲鶴飛鳳，煙雲縹緲。是幅設色沉靜，界畫精工，
織紋緊密，極細微處亦織出。構圖似對稱圖案，然富生趣，是極佳宋代精品。

宋　繡梅竹山禽　軸

縱130.8公分　橫54.5公分

設色線繡。老梅、翠竹蒼勁挺拔，上下山禽三對，各具
形態。繡者對禽鳥觀察入微，用色線短針撚線，層層繡
出羽毛之生長狀態，傳神生動能得物之情。

宋代緙絲內容寫實，風格樸質，設
色典雅；而且形式自然，技術精巧，所
作皆力求忠實原粉本之精神，雖極細微
之處亦緙織不誤，為我國緙絲的黃金時
代。元代緙絲，喜參以金線，故組織華
麗，風格獨特，惜目前存世作品極少。
明緙絲，初期多仿宋緙，至中期以後，
自立風格，構圖活潑，技術益為巧妙。
清代緙織技術，發展到極為精密牢固而
工整，內容繁縟而大幅，設色明艷，然
細微及繁複部分，則用筆墨顏色添畫，
形成緙畫參半的另一種創新風格。

　　刺繡是在絹、綢、綾、緞、錦等絲
織品上，以針引五彩色線，繡出所繪圖
案花紋，圖案繡成後則凸顯於絲織物之
上。而其他絲綢織物的圖案，則是通幅
織成的平面物，此乃刺繡與其他絲織物
最大不同之處。

元　緙絲崔白杏林春燕　軸

縱104.8公分　橫41.5公分

設色織。石旁杏樹一株，枝上花朵纍纍，雙燕相互
關注，上下飛翔。是幅設色明麗，表示春之氣息。
通幅緙織細巧，以藍線設色，樸實穩厚。

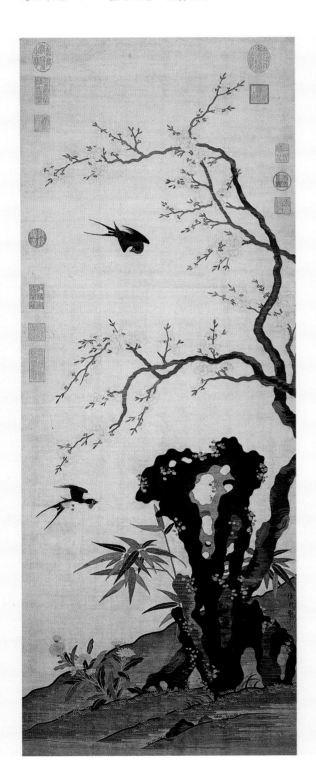

明　吳圻　緙絲沈周蟠桃仙　軸

縱152.7公分　橫54.6公分

是幅爲明代有名織工吳圻所作。能得原畫之精
神，人物神韻眉睫傳神。緙織上方詩文，筆法
遒勁，氣勢雄壯。墨色渾厚，得書法之精神。

清　御製樂壽堂詩意　軸

縱92.7公分　橫61.5公分

五彩色線繡宮中樓閣庭院。用粗鬆線，以長短交錯平針繡出。
設色鮮亮華麗，絲光燿眼奪目，繡技精工，清乾隆時代精品。

　　早期刺繡多用於服飾、日常生活物
品及各種裝飾物，其圖案內容與當時政
教、風俗習慣及生活需求有關，象徵身
份地位，以增加華麗美觀。至宋元廣及
書畫藝術之製作，形成高度優美之藝術
繡畫。有名繡工相繼輩出，使繡畫發展
到極高境界。刺繡亦由實用進而為藝術
欣賞品，本院所藏多屬此類。明代染織
工藝發達，繡線與針法別創新意，刺繡
技術也更巧妙精緻，露香園「顧繡」傳
世聞名。清代刺繡，宮廷御用繡品，工
整精美，民間亦先後出現以地方特色表
現之地方繡。蘇、蜀、粵、湘稱為「四
大名繡」，創造出許多新的繡技、針
法、繡線，繡工亦更精細，配色更具巧
思，繡品聞名世界。

　　緙絲與刺繡製作過程均極為細密艱
難，技法又極富藝術性。本院所藏作
品，構圖多為繪畫與書法，運絲如運
筆，深得書畫精髓。經裱裝成卷、軸、
冊，觀賞者往往誤以為書畫，其藝術價
值之高可以想見。（胡賽蘭）

清　繡峰頭十丈　冊頁（清繡閬苑長春冊第六開）

縱32.9公分　橫29.8公分

繡者度其形勢，精心摹繡，針線之細密，幾與繡底合一。設色精妙，

光彩射目。花鳥書法皆精，似較繪畫更勝一籌。繡品中極佳之作。

明 清 時 期

十二、意在筆外：明代繪畫的新境界

明成祖（在位1403～1424）即位，遷都北京（1420），設畫院於內廷。從永樂至弘治年間，民間職業畫師由朝廷地方官吏推薦，進入宮廷服務，多數來自浙江、福建、江蘇。他們被分配在文華殿、武英殿、仁智殿值差，歸宦官十二監之司禮監、御用監管轄，任務也由此二監負責安排。明代宮廷繪畫活動的盛況，幾乎可與北宋宣和畫院媲美，但培養、授職、升遷、待遇等方面則不及宋代。

宮廷繪畫的發展與皇帝的嗜好有關，明何良俊《四友齋叢說》記載宣德（1425～1435）、成化（1464～1487）、弘治（1487～1505）皇帝均擅長詩文繪事。明朝王室不再喜愛元代抒發人生際遇不滿及隱逸思想的繪畫形式，而偏好壯麗華美的山水、花鳥及趣味性的人物故事場面。王公權貴亦將貴族的欣賞品味延伸至南方江、浙一帶，促成了「浙派」地域風格的發展。

浙派畫家活躍於宣德至正德（1505～1521）年間，創始者戴進（1388～1462）為浙江錢塘人，宣德年間入宮廷供職，後遭排擠而放歸杭州，以賣畫為業。繼之者吳偉（1459～1508），有「小仙」之名，象徵他超俗特異的行徑，憲宗時為仁智殿待詔，授錦衣鎮撫。孝宗時，吳偉命畫稱旨，授錦衣百戶職，賜「畫狀元」印章；武宗繼位第三次被召入宮，因飲酒過度猝亡。

明　戴進　春遊晚歸　軸

絹本　淺設色畫　縱167.9公分　橫83.1公分

採南宋院體馬夏「邊角山水」構圖，中遠景點綴景物增多，裝飾性較濃，頗符合新政權欲表現國家富庶安樂的需求。

明　吳偉　寒山積雪　軸

絹本 水墨畫 縱242.6公分 橫156.4公分

屏幛巨幅，氣勢雄偉磅礴，吳偉個性豪放不拘，寫雪中行旅，

自由揮灑，迅疾粗放的筆墨，為浙派典型作風。

明　呂紀　秋鷺芙蓉圖　軸

絹本　著色畫　縱192.6公分　橫111.9公分

繪中近景坡岸、柳荷，花鳥設色鮮豔，能掌握自然生趣與
季節氣氛，題材則寓有「一路連科」吉祥富貴之象徵意義。

明　林良　秋鷹圖　軸

絹本　設色畫　縱136.8公分　橫74.8公分

以老鷹追逐八哥，意喻「威振八方」，強調令人
乍見即振奮的自然野趣。水墨禽鳥樹木繪法，用
筆粗放流暢，遒勁如草書。

明　沈周　畫廬山高　軸

紙本　淺設色畫　縱193.8公分　橫98.1公分

作於四十一歲，是沈氏巨幀傑作，爲師陳寬七十歲祝壽，因師
先世爲江西人，故以廬山之高作爲祝頌，筆法全法王蒙。

　　明代宮廷花鳥畫亦呈現百花爭豔的
奇麗景象，著名畫家如林良（活動於
1457～1487之間）成化間官錦衣指揮，曾
供事仁智殿。呂紀（活動於1439～1505之
間），弘治間值仁智殿，官至錦衣指
揮。

　　明中期江南蘇州地區製漆、棉紡、
絲織業發達，爲文藝發展提供有利的經
濟條件。吳門畫派爲血緣、姻親、師
生、朋友構成的藝術家團體，具有濃厚
文化氣息與文人畫傳統根基，沈周
（1427～1509）與文徵明（1470～1559）
同是蘇州「吳派」的代表。沈周曾言：
「山水之勝，得之目，寓諸心，而形於
筆墨之間者，無非興而已矣。」文徵明
原名壁，以字行。沈、文兩人繪畫內容
多爲文人雅集、賦詩飲酒、品茶聽泉、
訪友送行等文人的理想生活風貌，畫上
多搭配有題畫詩文。另一吳派名家唐寅
（1470～1523）字伯虎，號六如。弘治十
一年（1498）中南京鄉試解元，因牽連考
場舞弊案，被罷黜爲吏役，從此絕意仕
途，跟隨周臣學畫，以繪畫謀生。

明　文徵明　關山積雪圖　卷

紙本 設色畫 縱25.3公分 橫445.2公分

此圖爲王寵所作，歷時五年始成。全卷一片銀白的雪霽山色，
崖石輪廓、枯木寒林露出各種姿態，更顯出其孤高拔俗之氣韻。

　　神宗（1572～1620）即位後政治日益腐敗，大權由宦官把持，內閣派系林立，出仕文人多遭排擠。松江地處海隅，較爲平靜，許多文人來此避難。董其昌（1555～1636），字玄宰，松江華亭人。萬曆十七年（1589）進士，天啓（1620～1627）年間官至南京禮部尚書，正逢魏忠賢猖狂之時，請歸故里，隱居松江以摹古自娛。董提出「南北宗」論，依創作方法和表現形式的差異，將山水畫分爲兩大體系，以王維、董源、黃公望爲南宗正統。書畫藝術被董其昌轉換成另一種結構語言，因而啓發十七世紀風格抽象化趨向，求新求奇，是明代中葉以後社會的風氣。繼承前代又別具一格的區域派系發展現象，爲明代繪畫最特殊的成就。

（林莉娜）

明　唐寅　班姬團扇　軸

紙本　設色畫　縱150.4公分　橫63.6公分

作品與眞實人生緊密結合，藉秋涼時節扇子被棄置，
隱喻落魄文人。衣紋線描細勻勁利，婦女以削肩纖瘦
爲美，臉部則飾以三白法。

明　董其昌　夏木垂陰圖　軸

紙本　水墨畫　縱321.9公分，橫102.3公分

仿董源又融以黃公望風格，構圖複雜而不亂，
筆墨層次變化多。董氏作畫貴以取勢，樹石景
物爲次要，筆墨趣味是主要。

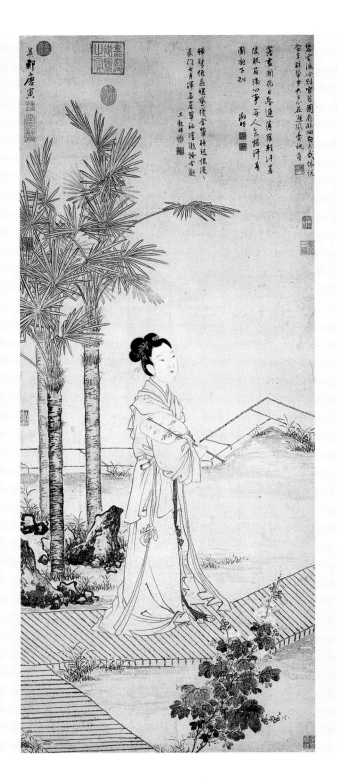

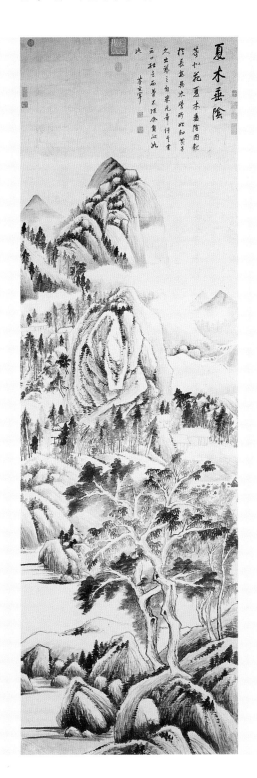

十三、畫意之美：明清彩瓷的鬥豔

明清之際，官方御窯廠設置於江西景德鎮，景德鎮境內的高嶺山、三寶蓬與仳鄰的安徽祁門等地蘊藏豐富的瓷土，而且森林茂密，滿山遍植松木，提供絕佳的窯燒材料。燒瓷工匠代代相傳，世守其業，自五代開窯燒瓷，至明清遂成爲中國瓷都的所在。其盛況一如乾隆初年（十八世紀中葉）唐英《陶冶圖說》所記，民窯兩三百區，袤延十餘里，以陶爲生者，工匠人夫不下數十萬。

官窯瓷器的生產與製作與一般民窯不同，官窯作坊分工細密，舉凡搏土、拉坯、修坯、施釉、彩繪到入窯燒造的過程，皆有專人負責。明朝宋應星《天工開物》說一件官窯作品至少要經過七十二道不同的工序，方能燒造出來。也正因爲官窯作坊程序繁瑣、專業，燒造的瓷器，釉質精美、造型端整，遠非一般民窯瓷器所能相比。

明宣德　青花描紅海獸波濤紋高足盃

高8.8公分　口徑10公分　足徑4.5公分

青花搭配釉上彩是宣德官窯新興的創作。此件作品的盃壁與高足皆出現由鈷藍青料畫出的仙山與海獸，海獸形貌詭譎，仙山奇峭尖聳，兩者相映成趣。青花紋飾之外，由硃紅顏料畫成的波濤，爲全圖營造一股驚濤駭浪的氣勢。

明成化　鬥彩蓮塘鴛鴦盤

高3.8公分　口徑16.8公分　底徑10.4公分

此件作品的技法與圖繪皆承襲自宣德官窯，從中可見官樣圖案在不同朝代流傳的情形。

盤內周壁的藏文意指西藏佛教中的神祈將會日夜守護著信徒。

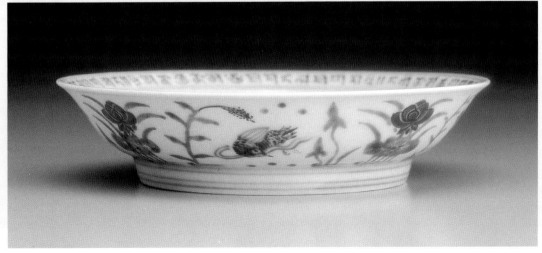

明成化　鬥彩雞缸盃

高3.8公分　口徑8公分　底徑3.2公分

此件作品畫有子母雞圖兩組，公雞、母雞帶著小雞在草地上覓食，小雞發現食物時
雀躍向前，母雞一旁悉心守護的神態，在細微的構圖中依然生動活潑。

明萬曆　五彩百鹿尊

高34.6公分　口徑20.0公分　底徑16.3公分

百鹿象徵「受天百祿」，意寓富貴無窮。
由數種低溫釉彩畫出的樹林和群鹿，筆法
稚拙，饒富趣味。

明嘉靖　紅地黃雲龍罐

高13.8公分　口徑7.2公分

以傳統的雲龍圖案為飾，象徵飛黃騰達。工匠先以高溫燒成
瓷胎，然後澆上黃釉，再以九百度左右的溫度燒出黃釉器，
最後依照需要，以鐵紅逐步填去隙地，突出主題紋飾。

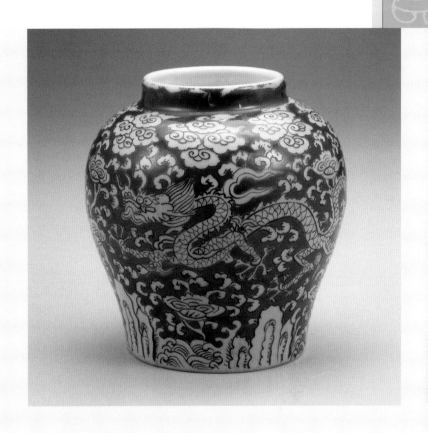

　　明清官窯，承襲元代浮梁瓷局的傳統，無論青花、釉裏紅或單色釉的作品皆有出奇制勝的表現，尤其是彩瓷的燒造，更為明清官窯增色不少。所謂彩瓷，指瓷器本身擁有美麗圖畫的作品，瓷繪的手法，有兩種方式，一種是單純的釉上彩，另一種為釉上、釉下兩種技巧同時並用。故宮的明、清彩瓷以十五世紀初期宣德官窯的青花描紅、十五世紀後期成化官窯的鬥彩、十六世紀的嘉靖、萬曆官窯的五彩，以及清初康熙、雍正、乾隆三朝的五彩、琺瑯彩和粉彩等品目最為光彩。

　　宣德官窯的青花描紅器，製作過程中，瓷工先於瓷胎上描繪釉下青花的圖案，等燒造完成之後，再在預留的畫面上，以鐵紅畫出釉上彩的紋飾，然後第二次入窯低溫烘燒，讓鐵紅顏料能完全附著於器表為止。

　　十五世紀末的成化鬥彩，是當今拍賣市場的嬌客，早在十六世紀晚期，文人筆記小說中已以十萬錢或每對銀百金，來形容其價值不菲。

　　據說鬥彩瓷器的燒製與明憲宗（十五世紀後半葉）本人不無關係；由於皇帝品味細膩，遂有壁薄如紙，圖畫布局疏朗雅緻的小瓷杯的燒造。十六世紀的嘉靖、萬曆五彩瓷器，顏色眾多，琳瑯滿目，素白釉面罩施釉上彩者，顏色以黃、綠、紅為主，圖案繁複密佈，呈現一股熱鬧、繽紛的趣味。而由成化鬥彩延續下來的青花五彩瓷器，技法與成化時期大異其趣。典型的萬曆五彩瓷器，青花不再只是勾描圖案輪廓的顏料，它已成為圖案的一部分，需要藍色的畫面，鈷藍便毫無保留的出現。

清康熙 青花人物六方花盆

口徑46.8～41.7公分 底徑29～26公分

十七世紀皇家御用的花盆，製作考究，形制碩大。古人作畫有墨分五彩的說法，康熙朝的青花器，圖繪亦效法前人同一色階之中，顏色深淺濃淡變化豐富，舉凡石頭的肌理，水面的波紋以及衣服的折痕等無不傳神有致。

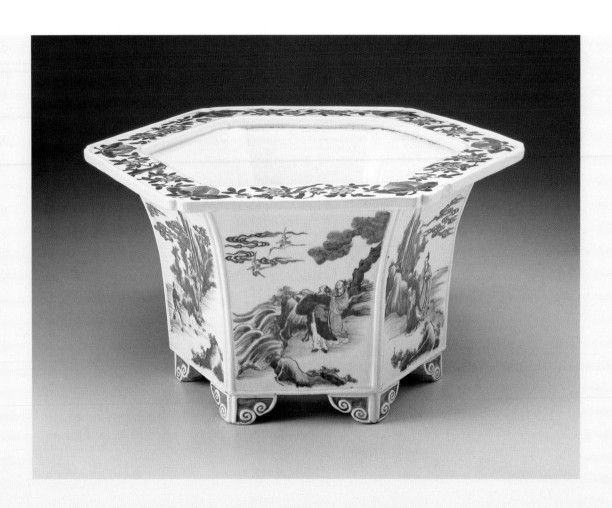

　　清朝彩瓷的作品與明代相較，更勝一籌，尤以清初三朝為然。康熙五彩，突破性地燒出釉上藍彩與釉上黑彩，藍彩顏色濃重，黑彩亮如黑漆，不管是人物的主題或花鳥、山水的圖畫，在黑、藍兩色的襯托下，紋飾益顯生動靈活。此時工匠也成功地掌握住燒造溫度，故康熙五彩瓷器，普遍具有顏色鮮豔，光澤明亮的特徵。

　　集詩句、閒章與圖畫於一器的琺瑯彩瓷，亦作「古月軒」瓷器，創燒於康熙時期，草創階段的作品，在圖案紋飾的表現上，皆與銅胎琺瑯器相似。由於琺瑯色料直接施塗於器表，故色地凝重渾厚，黃、紅色釉，呈現富麗堂皇之感。

清康熙　琺瑯彩黃地牡丹碗

高7.7公分　口徑15.2公分

康熙時期的瓷胎琺瑯，無論圖案的勾描，顏色的敷染皆雷同銅胎琺瑯。此件作品
以黃色爲底，上繪紅、藍二色牡丹，襯以鮮嫩的枝葉，顯得嬌貴而華麗。

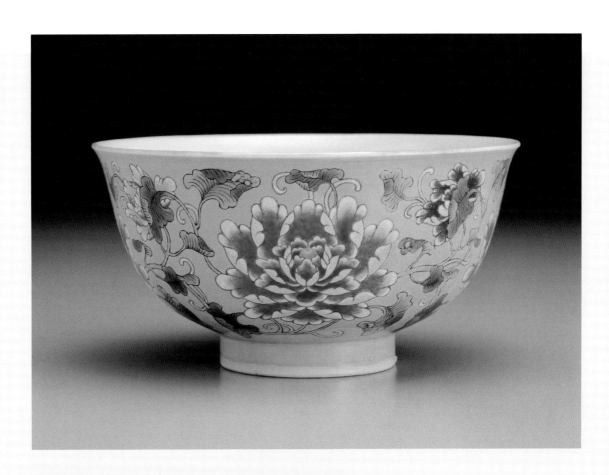

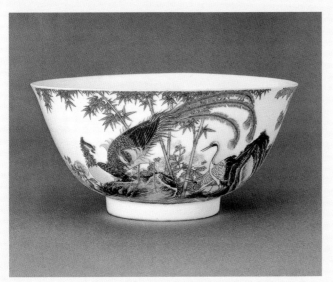

清雍正　琺瑯彩五倫圖碗

高7.7公分　口徑15.8公分　足徑6.8公分

雍正時期的琺瑯彩瓷，喜以吉祥題材入畫，佈局
亦融和詩、書、畫爲一器。此件「五倫圖碗」，
以五種不同的鳥類，來呼應人世間君臣、父子、
夫婦、朋友及兄弟的五種人倫關係。

清乾隆　琺瑯彩課子圖碟

高1.8公分 口徑13.6公分

乾隆時期的琺瑯彩瓷在題材上出現一些新意，人物畫即是其中一項。
此件作品以課子為題，母親慈藹溫和，小孩指書誦讀，人物背後的景
物在院畫家精心佈置下，典雅明淨。

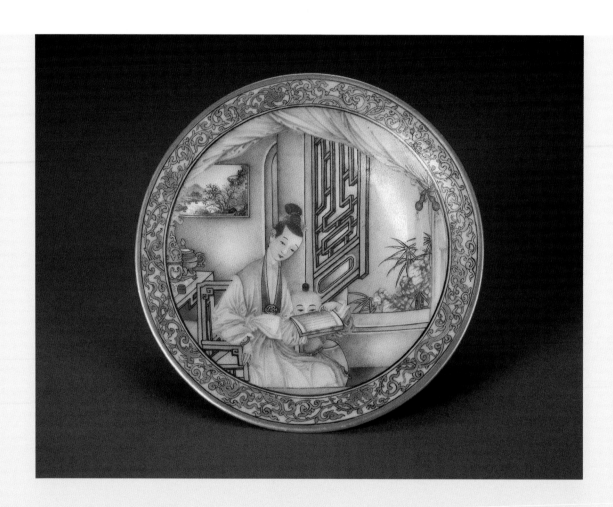

　　清宮內務府造辦處檔案中有進口琺瑯料及提煉琺瑯料，色料進口與自煉兼用，多達三十種以上，於是景德鎮燒好的白瓷，或是清宮舊藏的上等白瓷，在院畫家妙筆裝點之下，作成的琺瑯彩瓷充分顯露出宮庭精緻典雅的品味。雍正時期的琺瑯瓷繪，題材以山水、花鳥為主；乾隆時期的則加進人物畫與西洋仕女，勾描人物的筆法皆精湛細微，與傳統的瓷器的風格不同。

　　外觀與琺瑯彩瓷極為相似的粉彩瓷器，色調柔和淡雅，燒製過程中，瓷工先以玻璃白打底，玻璃白亦即化學元素「砷」，其色為白，打底完畢再敷彩，彩色顏料經由白色顏料的調和，遂產生深淺濃淡的變化，不僅層次有致且增加瓷繪本身的立體感。（余佩瑾）

清乾隆　粉彩鏤空套瓶

高38.5公分　口徑9.5公分　底徑13.8公分

從外瓶鏤空的縫隙望進去，可以清楚的看到裏面的青花瓶，
此種兩瓶相套仿彿夾層的作法，足以視為乾隆官窯為超越前
朝作品所研創出來的新技術。

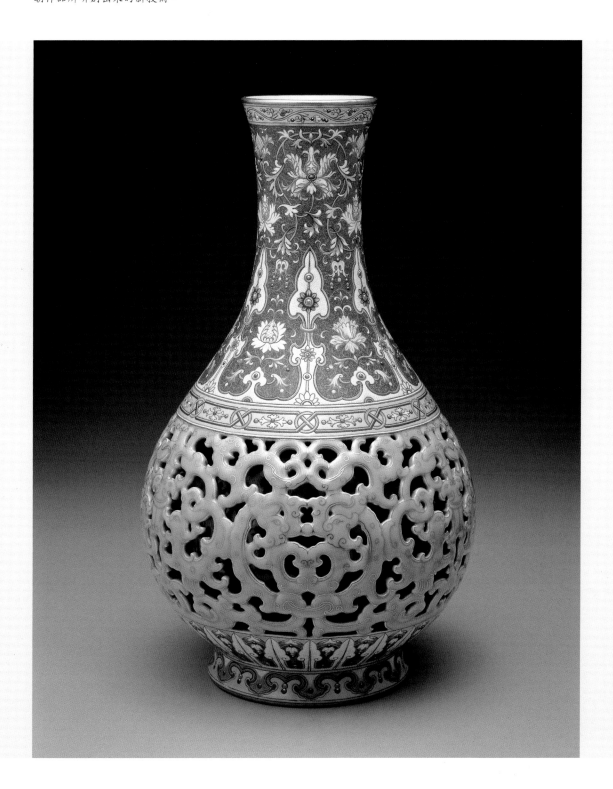

十四、錦盒乾坤：清代皇帝的玩具箱

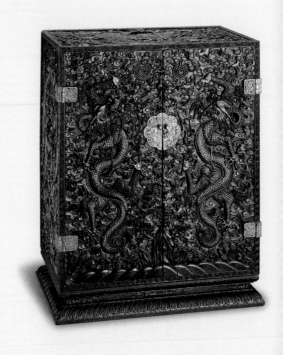

多寶格可說集清帝（尤其是清高宗乾隆皇帝）喜好之長，是他們餘暇的遣興。院藏多寶格的形式相當多樣化，有圓，有方；有側面觀賞型，有四面觀賞型，有機軸巧變型等等。從多寶格內所收貯的珍玩分析，大多組成於乾隆朝，嘉慶朝偶有繼續。

從原始編號得知多寶格文物出於養心殿最多，這裡是雍正以下各朝皇帝的寢宮，乾隆為太上皇仍居此。另外一小部分收貯於養心殿後方的永壽宮。由此可知，多寶格與清朝皇帝有著直接而密切的關係，具有幾暇怡情的功能。

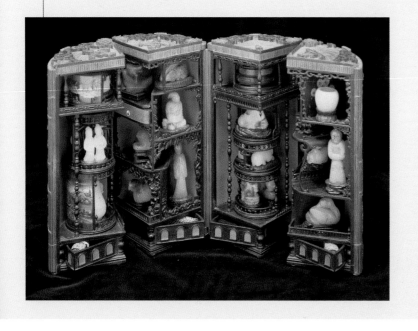

清　竹絲纏枝番蓮多寶格圓盒（內貯珍玩27件）
高24.3公分　徑18.6公分
這件圓盒選用硬木製成骨架，外壁密貼竹絲，再用竹黃片裁刻成纏枝番蓮紋黏飾於器表。圓盒分成四個扇形，平展開來好似一書案上的小插屏，迴轉後首尾相接，遂成正方柱狀。除了固定的屜格，這件多寶格還有可作360°轉動的格架。玉器之外，抽屜內還收納了院藏最袖珍的冊頁與手卷。

清　雕紫檀龍紋多寶格小櫃（內貯珍玩47件）

高44.6公分　寬35.0公分　厚21.5公分

全器精選紫檀木製成，外壁四面浮雕雲龍紋，下附蓮座，鍍金鎖扣與合頁襯在
紫黑色的木質上，分外華麗。這件多寶格內所收貯的珍玩品類豐富，有新石器
時代晚期良渚文化的琮式管，也有清代製作的玉器，真可謂「上下五千年」。

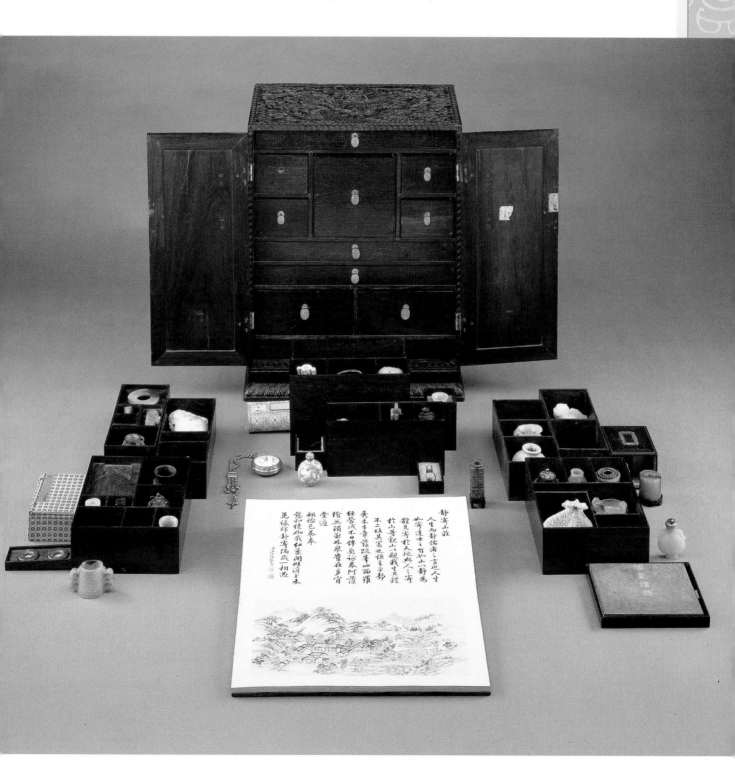

清　雕紫檀多寶格方匣（內貯珍玩30件）

高21公分　邊長25公分

全器分成兩部分，上部方匣以一件漢代玉璧為頂蓋，打開四壁扣門，從四隅
花果式開窗輕推，只見四個扇形屜格隨之而出，內附各式珍玩。下部正方形
底座有扣蓋以與上部方匣密合，打開扣蓋，映入眼簾的是各式文具與畫卷。

眾人多知：清宮中不少器用是內務
府造辦處的工匠承旨之作，或者由內務
府發交地方製作，多寶格亦不例外。在
本院所保存的清朝宮中檔奏摺中，就有
一件乾隆三十九年（1774）八月一日兩淮
鹽政李質穎的奏摺，摺中述說他奉旨承
做的多寶格，已依樣製好，專差家人運
送至京，並先行將鑲嵌式樣與雕鏤花紋
分別繪圖貼說，恭呈御覽。除了清宮內
外製作者外，當時也曾選擇前朝遺物改
製成多寶格，例如一件「明　嘉靖款　剔
紅雲龍福祿康寧小櫃」是明代嘉靖年間
（1522～1566）製作以貯放藥材的十屜
櫃，清朝內廷工匠在這些大小不同的抽
屜內加裝隔層與夾層，收納當時製作的
玉器與瓷器，以及文臣董誥、弘旿等人
的山水冊頁，此外尚有西洋銅胎畫琺瑯
人物方盒，共有108件珍玩。除有國人自
製的多寶格，內廷亦曾在日本金漆盒內
加裝屜格與夾層，收貯中國歷代文物。

清　戧金描漆龍鳳紋箱（內貯珍玩43件）

高26.6公分　縱17.4公分　橫25.6公分

這件多寶格箱是一件清代漆工的傑作之一，內有三層屜格，而且屜中有屜，格中有格，賞玩時可充分享受「尋找」的樂趣。屜格中收藏的珍玩除有我國歷代文物（包含一件與二里頭文化遺址所出土的錐形玉飾相類的玉器），又有西洋琺瑯盒與日本金漆盒，直可謂「東西十萬里」。此外還收藏了清高宗乾隆皇帝的御筆書畫作品「花信先春卷」（乾隆三十三年，1768）。

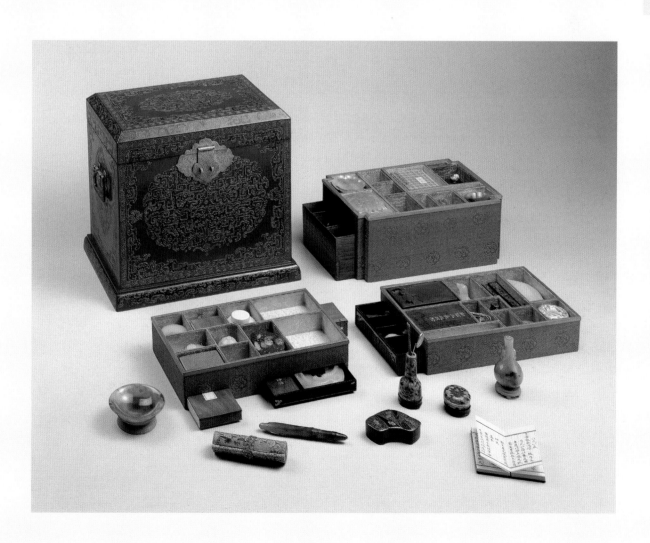

至於這些多寶格中的珍玩，是先有
屜格才配置珍玩？抑或先有珍玩，再製
作合適的格屜配之？依實際內容分析，
兩種情形都有，例如「清 竹絲纏枝番蓮
多寶格圓盒」中的三件手卷，縱長僅七
公分左右，一件冊頁的縱長與橫長僅三
公分左右，應是配合屜格的尺寸令李秉
德、楊大章、方琮與金廷標等人繪製而
成。而且多寶格中的珍玩林林總總，品
類齊全，時代最早者有新石器時代的玉
器，年代跨度上可說是「上下五千
年」；產地分佈上包含東瀛與西洋，地
域跨度上則可謂「東西十萬里」。由於
本院依循清宮往例保存文物，這些多寶
格中的珍玩仍然原樣地收納在原屜格
中，遂成為海內外博物館獨特的藏品類
別。（嵇若昕）

清　吉范流輝多寶箱（內貯珍玩11件）

高34公分 長43.7公分 寬25.8公分

盒分兩層，盒蓋浮飾博古圖，兩層隔層中各分隔出五小格，共
收納十件小銅器。這些銅器皆經編目，著錄尺寸、紋飾等，並
為之斷代，再配合清朝內廷如意館畫師所繪製的彩色圖樣，裝
裱成十開冊頁，名曰：「吉范流輝」，收納於上層隔層之上的
淺屜中。每件銅器各配製精美木座，座底皆陰刻填金：「乾隆
御鑑甲」款與該器名和編號，有西周的觶、東周的盤、漢代
的燈具，以及後代的仿古銅器。

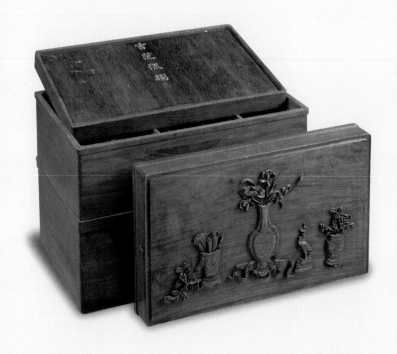

漢螭紐書鎮

高一寸七分重
十六兩體環轉
為螭蟠形底平
可以鎮物金銀
錯蕉松石敦
熙製作精工
渾營古色

唐兕觥

高二寸七分深
二寸五分口徑
一寸九分三
寸首一兩作
合重十一兩
為兕首額狀可
欵器鑒盒
翠銘古極工

十五、法門大千：故宮的佛教文物

佛教文物因信仰而產生，信仰亦賴文物以傳播；也就是說文物闡釋宗教內涵，宗教內涵為文物注入生命。但是佛教文物不只是單純傳達宗教信仰而已，文物本身具有獨立的藝術價值；由於宗教信仰和政治、經濟之間的互動十分頻繁，遂使得佛教文物的涵蓋面向廣博，內容豐富而生動。

　　本院收藏佛教文物包含漢傳和藏傳兩大系統，其時代起自佛教初傳的北魏，經唐、宋，至明、清，若就性質則可分為三類：經典、造像和法器。佛教經典院藏三百餘部（不含清刻滿、藏文大藏經），根據經典製作的方式有寫本、緙繡和雕版。僧俗信眾發願抄寫單部佛經的傳統由來已久，宋以後文人居士之間更成為風尚；本院寫本多出自名家，如宋代寶祐元年（1253）張即之（1186～1263）的《金剛般若波羅蜜經》、明天啓七年（1627）董其昌（1555～1636）《金剛般若波羅蜜多心經》，靈動優雅的筆法中透露出宗教的

虔誠。緙繡光潔厚實，質感細膩，一針一菩提，鋪陳諸佛境界的無限殊勝。宋代刻經的重鎮分別在北京和杭州、吳興、嘉興；院藏宋淳化咸平年間杭州龍興寺刊本的《大方廣佛華嚴經》八十卷，字跡渾厚有力，就是浙江地區刻印的宋版書。除私人刊刻外，明清以官刻大藏經為主，莊嚴宏偉。部分佛經並繪插圖，將佛經與壁畫傳統的經變圖像合而為一，是雕版印刷以後的新趨勢，品質精美，流通廣大。

宋　張勝溫　藥師琉璃光佛會　大理國梵像卷　局部
高30.4公分

手卷全長1636.5公分，像好莊嚴，筆法傅色均極精妙，內容包含中國的密、禪及東南亞的宗教，是南詔大理國極重要的史料寶藏。

北魏　太和元年銘（477）　釋迦牟尼佛金銅佛坐像

高40.3公分

此像呈現太和前期典型風格，且背光完整，背光背面
圖像內容豐富，做工精緻，無疑是世界珍品。

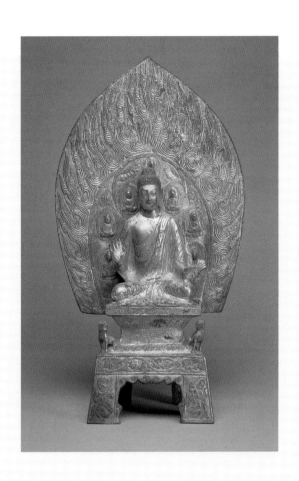

造像包含雕塑和繪畫。北魏太和元
年（477）釋迦牟尼佛金銅坐像是早期典
範，宋代以後佛教逐漸走向世俗化，一
方面有如「大理國梵像卷」、「千手千
眼觀世音菩薩」等，遵循經典，筆法端
整，品質高妙者；另一方面有明清居士
及文人的作品，脫離嚴謹儀軌的規範，
或設色淡雅或逸筆草草，以奇趣巧思表
現經典內蘊。此外德化白瓷觀音像、清
金漆夾紵觀音大士像，悲憫委婉，混合
神性與親切的人性，呈現民間信仰不同
的藝術取向。

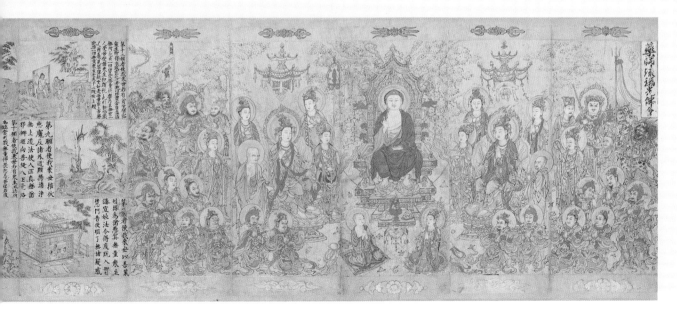

明　董其昌　般若波羅密多心經冊

紙本　楷書　每開長21.5公分　局部

天啓六年（1626）春，董氏因朝中黨禍酷烈
乞休告歸，翌年即寫此心經冊，正可以說明
他想要遠離顛倒，度一切苦厄的心境。全冊
以顏真卿的寬博外張爲體勢，參以歐陽詢勾
捺的細微筆勢變化，表現疏朗誠敬的面貌。

明　吳彬　畫羅漢　軸

紙本　設色畫　縱151.5公分　橫80.7公分

羅漢是聲聞乘修證的最高境界，並具備護持正
法，渡化眾生特質。吳彬（活動於1568～1627）
在萬曆辛丑（1601）年，爲南京棲霞寺繪製此
畫。畫中山石奇偉，懸瀑百丈，天上飛龍乘雲，
與石上穩坐的六位尊者、岸上兩位尊者相應，
氣勢詭譎雄壯。畫家用筆緊密，設色雅靜，渾
厚古拙中饒富奇逸的變化。

明正統八年（1443）管正因泥金寫本　妙法蓮華經　卷三局部

紙本　藍底描金　縱28公分

畫者將法華義理融會貫通，構圖獨創，虛空法會中，天雨寶華，七寶漂浮，

筆法絢麗精巧，人物飄動，法相莊嚴。

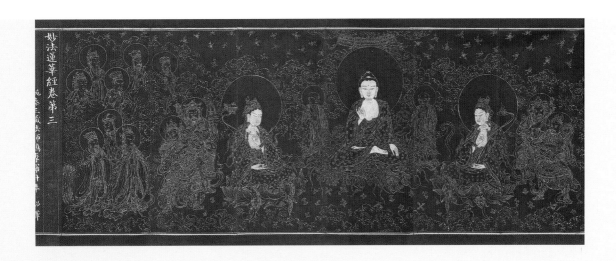

清　乾隆四十六年（1781）造　金宗喀巴像

高55.2公分

宗喀巴是黃教開山祖師，此像作文殊化身造型，

乾隆四十六年以西藏爲祖型，照式范金鑄成，然

轉折圓滑，溶入漢式的美感品味。

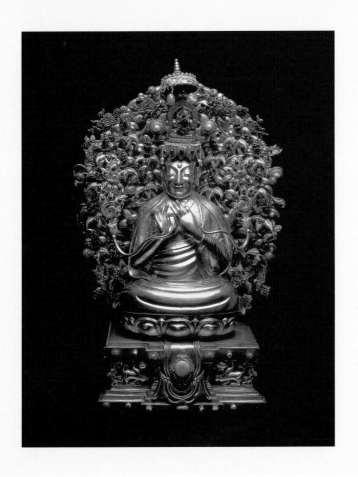

十七世紀　金嵌松石珊瑚壇城

徑32公分

這是一座象徵宇宙中心須彌山的壇城。頂面中央的須彌山、四大洲等，
由松綠石組成；四周圍繞著松綠石與珊瑚。周壁上以錘鍱技法敲出盤枝
吉祥圖案。全器鎏金銅製，色澤亮麗，工藝渾然天成。

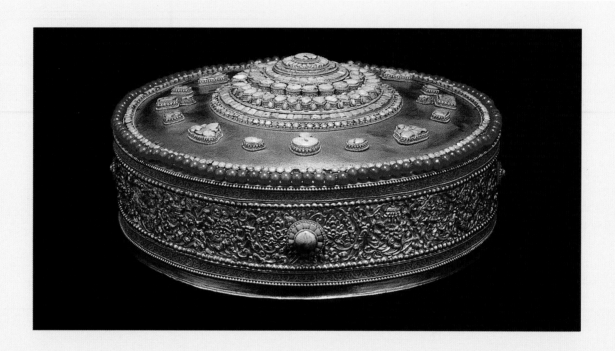

　　除了漢傳佛教，明清藏傳佛教和宮廷關係密切。清宮內廷及工部承造各式造像、唐卡及法器，同時蒙藏的政教領袖在定期進貢和入京時也進獻各種珍奇賀禮，因此清宮收藏並具藏、漢風格，式樣華美，質材罕見，工技精細，實屬難得。如材質和金工均為上乘之作的「金嵌珊瑚松石壇城」，是順治九年（1652）達賴五世經西寧、內蒙入京時所獻；達賴此行樹立黃教為蒙古藏傳佛教信仰的唯一正統，而清室初立不僅得到聖僧的福佑，同時藉西藏維繫蒙古的向心力。文物成為絕佳史料，呈現清廷與西藏的交流史。

　　經典藉由文字闡述義理的內容，造像透過比文字更具象、感性和直接的手法，將經典的內容圖象化，而法器則是協助宗教儀式進行的莊嚴器具，三者共同體現由信仰產生實踐，進而深入人心的過程，充分表達慈悲與智慧的宗教意旨。隨著義理和佛教史的的發展，不同主題的經典和圖像內容因之遞變；與時代藝術的互動中，佛教文物的風格產生變化，一部佛教文物美術史正是一部社會文化史。（陳慧霞）

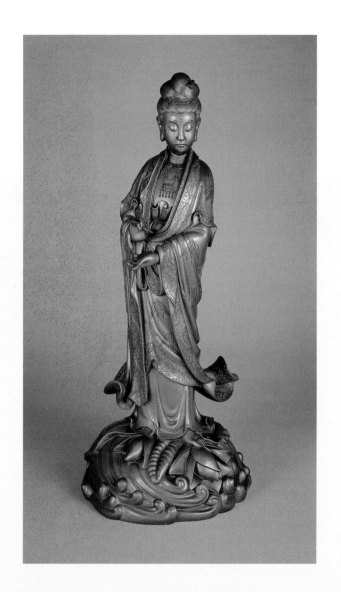

清　金漆夾紵大士像

高73公分

此像由「福州沈紹安蘭記」商號以夾紵法做成，僅
餘褙布及塗漆，十分輕盈。大士體態修長，赤足立
於浮蓮之上，衣裙飄舉，姿態優雅，宛若仙人。低
首下視芸芸眾生，關切之情溢於眉目，猶如慈母般
親切溫馨。瓔珞、髮絲及衣服圖案以細緻勻整的凸
線排成。全像不論技法或造形均細膩而傳神。

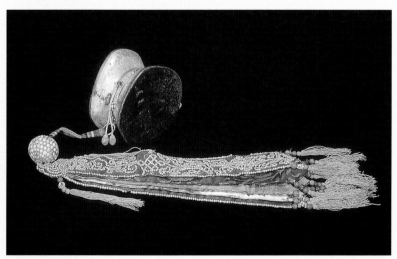

約十五世紀　嘛嚕手鼓

高12.5公分

是樂器也是密宗修行的法器。原在布達拉廟內，
為數代達賴所手執。由兩個頭蓋骨黏合而成，束
以金屬腰箍，皮質鼓面分別繪龍紋及鳥紋，附五
色幡帶，上滿綴珍珠，極為華麗。

十六、雕版人生：畫家與版畫的交會

文字固然是廣泛傳播知識思想的利器，但圖像往往可提供讀者視覺之娛，吸引他們閱讀的興趣。因此，早在印刷術發明前，便已在傳鈔的書籍中加繪圖畫，而隨著印刷術的發明，木刻版畫更順勢地發展起來，如今留傳於世的版畫，絕大部分是以書籍中插圖的形式而保存下來。

　　早期的版畫常作為插圖之用，扮演協助說明文字內容的附屬角色，繪刻者很少留下姓名。晚明後邁入版畫的黃金時代，由於市場需求日增，商業書坊間競爭激烈，除了文章吸引人，插圖也成為各家競相凸顯的特色。出版者為了出奇致勝，便廣邀畫家參與繪圖，甚至成為書坊標榜宣傳的重點。畫家的積極參與，可說是明清版畫的重要特色之一；本院收藏的明清善本古籍中提供許多例證。

〈百爵圖〉 出自《程氏墨苑》 明萬曆間滋蘭堂原刊本

版匡 高24.4公分 寬14.4公分

書中收錄五百多幅墨式的設計圖，本幅雖無印款，據題詞知為丁雲鵬（1547～1628後）所繪。圖中以黑底白紋的山石平衡鳥群繁複線條的單調感，和繪畫技法相異，應是畫家用心所在。

〈傷離〉　出自《新校注古本西廂記》

錢穀（1508～？）繪稿　汝文淑摹圖　萬曆四十二年（1614）香雪居刊本

版匡　高21.2公分　寬13.6公分

全書插圖以描繪故事情節爲主。此幅畫鶯鶯送張生赴京趕考，離情依依，全景山水遼闊荒寒，
更添悲悽。本幅有「黃應光」款，明末因重版畫，刻工也能有具名的機會。

〈窺簡〉　出自《張深之先生正北西廂秘本》

陳洪綬（1598～1652）畫插圖　項南洲刻

明崇禎十二年（1639）刊本

版匡　高20.7公分　寬14.3公分

全書除鶯鶯像外，只繪作五幅插圖，而且以人物情
態爲重心。此幅畫紅娘躲在屏風後偷看鶯鶯讀張生
來信，將思春少女的嬌羞表露無遺。本院收藏一件
竹雕筆筒上，即依此圖爲稿，足見其影響力。

〈史湘雲〉 出自《紅樓夢圖詠》

清光緒五年（1879）據改琦（1774～1829）畫曹雪芹小說《紅樓夢》中人物之圖冊刊印

版匡 高22.4 寬14.9公分

書中以刻劃個別人物的性格爲主。此幅畫第六十二回中，史湘雲醉後倒臥石磴上，
芍藥花間落英繽紛，湘雲慵懶無力，憨態可掬。

〈虬龍負熊〉　出自《離騷圖》　清順治二年（1645）刊本

版匡　高11.3公分　寬18公分

全書包括多種屈原的作品，蕭雲從（1596～1673）為其中的《天問》與《九歌》繪圖。

本幅以趣味形象呈現《天問》中詭怪瑰麗之異事奇獸的世界，想像力豐富而風格強烈。

清乾隆又命門應兆仿作，並補繪原書中無圖者，亦在本院收藏中。

明清版畫以故事人物題材的數量居多，其中又以戲曲小說最引人注目。同樣的作品內容，往往有眾家刊本互競短長，面貌豐富多樣。以刊印最頻繁的《西廂記》為例，印行的書坊遍布各地，大部分均附有插圖，精粗不一。由錢穀（1508～？）繪稿的香雪居刊本，仍依循每折一圖、敘事為主的傳統，但加強山水背景的元素，更有助於舖排氣氛。晚明以降，對版畫風格影響最為深遠的陳洪綬（1598～1652），為張深之設計《西廂記》插圖時，則選擇以主角的近景描繪為焦點，突出人物個性。

人物版畫從描繪故事發展轉向刻劃個別人物的方向，入清後更為明顯。清代的版畫雖然比明代衰退，但此類題材仍留下較多精彩的傑作。如光緒間據知名仕女畫家改琦所作畫冊刊印而成的《紅樓夢圖詠》，每圖皆以《紅樓夢》小說中的人物為主體，呈現其性格的特質，而不重敘事性細節，其風格也頗能反映當時人物畫纖秀的風尚。

陳洪綬不但為張深之本《西廂記》提供插繪，也參與內容的校訂，不像傳統插畫作者般默然無聲。蕭雲從（1596～1673）在清初刊印的《離騷圖》中享有更高的主導權，可以直接以文字對他圖中的奇想世界作更充分的說明。這樣的版畫名為插圖，實質上卻已經喧賓奪主，成為出版品的核心。

　　畫家參與版畫的設計，未必都能擁有這樣的自主性；尤其是應詔繪圖的畫家。本院的善本舊籍以清宮收藏為基礎，包括許多內府刊印的圖書，蔚為一大特色。這些書籍紙張光潔，印刷講究，常附有院畫家所繪的大幅插圖。其中多見欽定、御纂的版本，以宣揚政令教諭為主，和民間以市場喜好為取向的坊刻書大相逕庭。像《御製耕織圖詩》是由康熙敕令焦秉貞（約活動於1689～1726）繪稿，配上御製題詩，再刊刻以頒行天下，有獎勵男耕女織，以安國本的教化意涵，風格富麗精工。

　　《御製耕織圖詩》構圖中對透視法的意識，透露出清代版畫中所受的西方影響。當時更有委託西方人製作的銅版畫，如《平定準部回部得勝圖》是乾隆為宣揚平定新疆的輝煌戰績，命宮中西洋畫家郎世寧（1688～1766）等人繪稿，再送至法國刻版印刷。這些戰圖細緻華麗，從畫家、刻印者、技術、到風格都屬外來。銅版畫後來並未在中國生根，但西方畫家的技法卻點滴滲入木刻版畫中，祇是影響始終無法廣遠。

　　從明到清，由民間至宮廷，在文學、圖譜、與教化宣傳之書的插圖中，都可見到畫家參與繪稿所帶來的新意，成為版畫發展巨流中的源頭活水，也協助版畫取得足以與文字內容相抗衡的獨立地位。（馬孟晶）

〈黑水圍解〉　出自《平定準部回部得勝圖》

高51公分　寬89.3公分

繪、刻、印盡付西洋人的大型銅版畫，全套共十六張，乾隆三十九年（1774）印刷完成。本幅為郎世寧（1688～1766）繪稿，圖中採用陰影與透視法，明顯為西洋畫的風格，物象逼真而繁複，鳥瞰取景下更顯得氣勢雄偉。

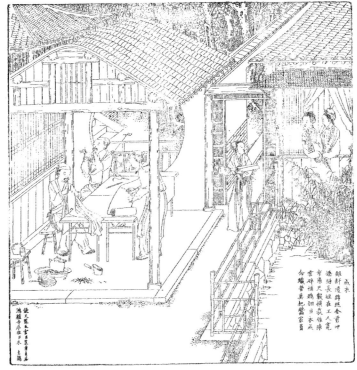

〈成衣〉　出自《御製耕織圖詩》

版畫版匡　高24.4公分　寬24.2公分

焦秉貞（約活動於1689～1726）奉康熙敕命而繪圖，由朱圭鐫刻，康熙三十五年（1696）時由武英殿刻版版印刷，然後頒行四方。耕、織題材各十三幅，本幅是織圖的最後一頁。本院同時也藏有數件宮廷畫家所作相同題材的畫作，構圖都從焦秉貞祖本而來，影響深遠。

十七、君臣對話：清廷的硃批奏摺

奏摺—是大臣給皇帝的報告，古代的名稱很多；但以「奏摺」爲名，則始於清康熙年間。「奏摺」最初僅爲某些特定官員向皇帝密報所用；因爲是密封且能直達御前，故頗得君心；雍正皇帝遂擴大了使用範圍，並逐漸畫一了奏摺的形式；到了乾隆朝，遂成定制。而經皇帝用硃砂御筆批閱的奏摺，稱爲「硃批奏摺」或「硃批諭旨」，簡稱「硃批」。雍正即位後，一反康熙年間將奏摺發還原奏人，而定下回繳制度；即凡經皇帝硃批的奏摺，一律回繳宮中儲藏於清宮懋勤殿等處，不得私藏。以後相沿，直到清末。這便是本院所藏十五萬八千多件「宮中檔硃批奏摺」的由來。

請安摺

「請安摺」原是大臣向皇帝請安的專用摺，依例採用黃綾或黃紙繕寫，外有黃綾封套。單純的請安摺通常僅有「恭請聖安」等字樣。這是雍正元年（1723）四月初五湖廣總督楊宗仁的請安摺。

奏匣、奏夾、黃綾包袱

奏摺從繕寫、裝匣、傳遞、批閱、發還、回繳，都有一定的程序。外包黃紙，置於匣內，匣外加鎖，鎖貼封條，再以黃包袱包裹；其摺匣、鎖匙、袱包等，均由內廷頒賜。奏匣損壞時，連同鑰匙繳回內廷，奏請更換。奏匣不敷使用，可用奏夾取代。

王鴻緒小密摺、密摺封套、封底

雍正朝硃批奏摺

雍正是位勤政的皇帝，經常批閱大臣奏摺，動輒數十言，奏摺尾端、行間批滿，則另附紙、貼紙再批。在位十三年，留下豐富的硃批旨意。這是他批閱陝甘總督年羹堯的奏摺。

　　清代的奏摺從繕寫、裝匣、傳遞、批閱、發還到回繳，都有一定的程序。康、雍兩朝規定奏摺必須由具奏人親筆繕寫，內容不洩於人，繕寫後裝入封套，外包黃紙，置於匣內，匣外加銅鎖，鎖口貼封條，再以黃色包袱包裹；其摺匣、銅鎖、鑰匙、袱包等，均由內廷頒賜。奏匣損壞時，連同鑰匙繳回內廷，奏請更換。奏匣不敷使用，可用奏夾取代。奏摺內容若為緊急事務，准交兵部驛站，以日行三百、四百、五百里或六百里等速度馳遞；尋常事件，雖官居督撫，亦不得擅動驛馬，僅能交千總、把總或親信家丁呈遞。遞送過程中若有任何毀損，則追究責任嚴辦。奏摺送抵京城，若是專差摺，由原呈送人逕赴景運門外奏事處呈遞；若由驛遞，則交兵部捷報處轉送乾清門呈遞；在京各衙門及其大臣奏摺，亦直接送景運門外奏事處，交奏事處值班官員，直達御前。皇帝批發的硃批奏摺，通常在第二天即發還原差或兵部捷報處，以來時方法傳回具奏人；具奏人領旨後，再依規定繳回宮中。

　　康雍兩朝既要求官員親自繕寫奏摺，皇帝亦親筆批閱；乾隆以後，奏摺成為政府通行簡便文書後，親筆書寫的要求，也相對鬆弛下來，但皇帝硃批（除了幼年君主），則從不假手於人。康熙皇帝曾因右手有疾，不能寫字，而用左手批摺；雍正皇帝批摺尤勤，經常挑燈批閱，動輒數十言，甚而數百至千言；在位十三年，留下豐碩的硃批諭旨。雍正十年（1732），他親自挑選得意之作，編印成《世宗憲皇帝硃批諭旨》一書，於乾隆三年（1738）出版，計十八函一百一十二冊，三百六十卷。從民國十七年（1928）起，故宮博物院即陸續出版硃批奏摺，此舉對於推動清史研究甚巨。值得特別介紹的是民國三十八年（1949）日本京都大學發起「雍正硃批諭旨研讀會」，第一任主持人史學家宮崎市定形容「硃批諭旨」是「天下第一痛快書」，研讀會持續將近二十年，成就了大批日籍著名的清史學者，由此可見本院所藏宮中檔的學術價值。（馮明珠）

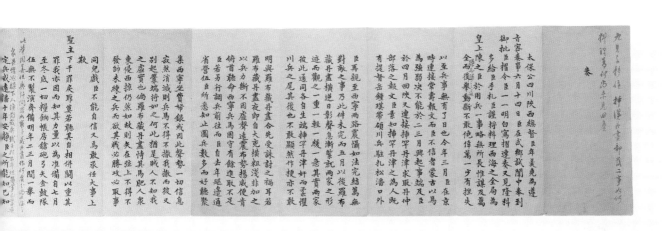

康熙皇帝密諭，夾在王鴻緒請安摺中寄出

院藏王鴻緒密摺共49件，與康熙密諭分貯於8層木匣內。摺寬4公分、高8公分，是爲了方便封藏於請安摺內晉呈，康熙皇帝密諭小條也夾在請安摺中發出。這說明了清代奏摺制度的發展與請安摺有關。

十八、尺幅千里：清代的台灣輿圖

國立故宮博物院珍藏巨幅台灣輿圖，包括：《台灣略圖》（滿漢文），《台灣地圖》、《台灣圖附澎湖群島圖》。其中《台灣略圖》（縱123公分，橫127公分）所繪，限於台南鹿耳門港航道及赤崁城、承天府一帶。滿、漢文箋注頗詳。在鹿耳門港粘簽標明入鹿耳門由此港，此港原只有七尺深，鄭成功過台灣時，其港底之沙流開，則有一丈七尺深，大船遂得由此進。赤崁城改名承天府，鄭成功初過台灣，就在赤崁城安住。原圖箋注標明承天府為總地號，無城郭，其地皆沙，駕船至赤崁城前登岸，即是大街，官員就住在街上兩邊。箋注有「偽藩」等字樣，在安平鎮粘簽標明「世子鄭經在內」等字樣。

《台灣圖附澎湖群島圖》（縱62.5公分，橫663.5公分；澎湖群島圖縱62.5公分，橫93公分）紙本彩繪。北起雞籠社，南迄沙馬磯頭，凡山川、港灣、河流、島嶼、沙洲、縣城、衙署、廟宇、砲台等，逐一繪明，南詳北略。雍正元年（1723），建彰化縣於半線；十二年（1734），彰化縣城環植刺竹。原圖標明彰化縣地名，但未築城植竹。據此推知，原圖繪製時間的下限當在雍正元年至十二年之間。

雍正元年（1723），諸羅縣治建築土城。乾隆年間，曾經增修。乾隆五十二年（1787）十一月初二日，諸羅縣改稱嘉義縣。其縣城較府城為小，通長七百四十丈，距山約二里，形勢扼要。乾隆五十三年（1788）四月，福康安等奏准按照嘉義縣城舊規，加高培厚，添建城樓及卷台，改築竣工。

雍正年間《台灣圖附澎湖群島圖》諸羅縣城

乾隆年間《台灣地圖》諸羅縣城

院藏臺灣略圖滿漢文箋注各一幅，繪製時間約在康熙二十年（1681）以前。原圖繪安平鎮，築城三層。鹿耳門港深七尺，鄭成功過台時，港底之沙流開，海深一丈七尺，大船遂得由此而進。承天府無城郭，其地皆沙，官員俱住兩邊街旁，鄭氏軍隊則屯駐於荒山。原圖說明有助於了解鄭氏時期台南一帶城堡建築及軍事佈署情形。

康熙年間《臺灣略圖》（滿文箋注）

康熙年間《臺灣略圖》（漢文箋注）

鳳山縣城原建於興隆里,是一座土城,其地逼近龜山山麓。乾隆五十一年(1786),
莊大田之役以後,城垣被焚燬,遂於城東十五里埤頭街另築新城。嘉慶十一年
(1806),海盜蔡牽竄擾臺灣,埤頭新城被殘燬。道光五年(1825),重修興隆里
舊城,是一座石城,此為重修城垣,就是現今左營舊城古蹟。

雍正年間《台灣圖附澎湖群島圖》鳳山縣城

乾隆年間《台灣地圖》鳳山縣城

乾隆年間《台灣地圖》彰化縣城

雍正元年 (1723)，增設彰化縣，建縣治於半線。雍正十二年 (1734)，知縣秦士望環植莿竹爲城，建四門，鑿濠其外。因莿竹不易防守，林爽文之役以後，士民呈請改用磚石，並將原建於城外的倉廒，移入城內，嘉慶十六年 (1811) 十二月，購料興工，因地土浮鬆，隨築隨坍，道光四年（1824）五月始正式竣工。

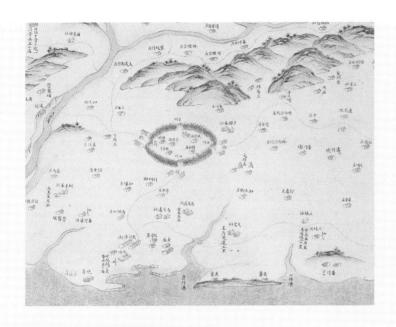

乾隆年間《台灣地圖》臺灣府城圖

臺灣府治，原無城郭，背山面海，一望曠遠，缺乏藩籬之蔽。爲加強防衛，巡視臺灣監察御史禪濟布等於雍正三年 (1725) 三月議准建築木柵，以別內外。但因木柵難以防守，乾隆五十三年 (1788) 福康安等曾議改用磚石砌城，由於府治地方土質浮鬆，遂決定修築土城。

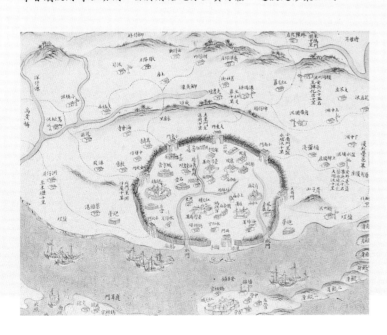

　　《台灣地圖》（縱46公分，橫667公分）紙本彩繪。原圖繪明彰化縣城環植刺竹，乾隆五十二年（1787）十一月初二日，諸羅縣改稱嘉義縣，原圖仍作諸羅縣；推知《台灣地圖》的繪製時間是在乾隆元年（1736）至五十二年之間。原圖標注說明頗詳，圖說描繪大雞籠城沿海產海翁魚，能吐龍涎香。當地原住民生活最苦，以海爲田。八尺門港，昔年爲紅毛船出入之口，港口有一箭之寬；港水甚清，常見五色魚。過八尺門，沿海跳躍石頭經三貂山可至哈仔蘭。原圖標明哈仔蘭內有原住民三十六社，漢人貿易由社船乘南風而入，北風起則回。崇爻山爲台灣後山，內有十二社原住民，漢人貿易，也有社船一艘，南風即入，北風而回。可以說明乾隆年間，平地漢人與後山原住民各社已有很頻繁的貿易活動。丁日昌在福建巡撫任內曾具摺指出台灣地勢，其形如魚，首尾薄削，而中權豐隆，前山猶魚之腹，膏腴較多，後山則如魚之脊。對照台灣輿圖，他的比喻，至爲恰當。（莊吉發）

國家圖書館出版品預行編目資料

普世之美 人文薈萃：國立故宮博物巡禮／杜正勝主編；

劉美玲，劉玉芬執行編輯. --初版--

臺北市：故宮，民 91

面： 公分

ISBN 957-562-415-7 (平裝)

1. 國立故宮博物院　　2. 古器物 - 收藏品 - 圖錄

069.832　　　　　　　　　　　　　90022420

普世之美 人文薈萃

國立故宮博物院巡禮

發 行 人／杜正勝

主　　編／杜正勝

執行編輯／劉美玲・劉玉芬

中文編輯／林天人

攝　　影／崔學國

出 版 者／國立故宮博物院

　　　　　地　　址　臺北市士林區至善路二段 221 號

　　　　　電　　話　(02) 28812021-4

　　　　　傳　　眞　(02) 28821440

　　　　　郵撥帳戶　1961234-9

設計印刷／歐樂實業股份有限公司

　　　　　地　　址　高雄市前鎭區新都路 6 號

　　　　　電　　話　(07) 8151234

　　　　　傳　　眞　(07) 8150400

中華民國九十一年一月初版一刷

統一編號／1009100049

中華民國新聞局登記局版臺業字第 2621 號